나디아아뜰리에의
펜으로 그리는 사계절 꽃

김나현 지음

나디아아뜰리에의
펜으로 그리는 사계절 꽃

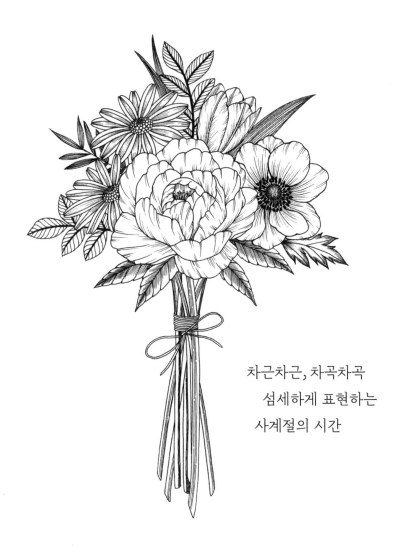

차근차근, 차곡차곡
섬세하게 표현하는
사계절의 시간

팜파스

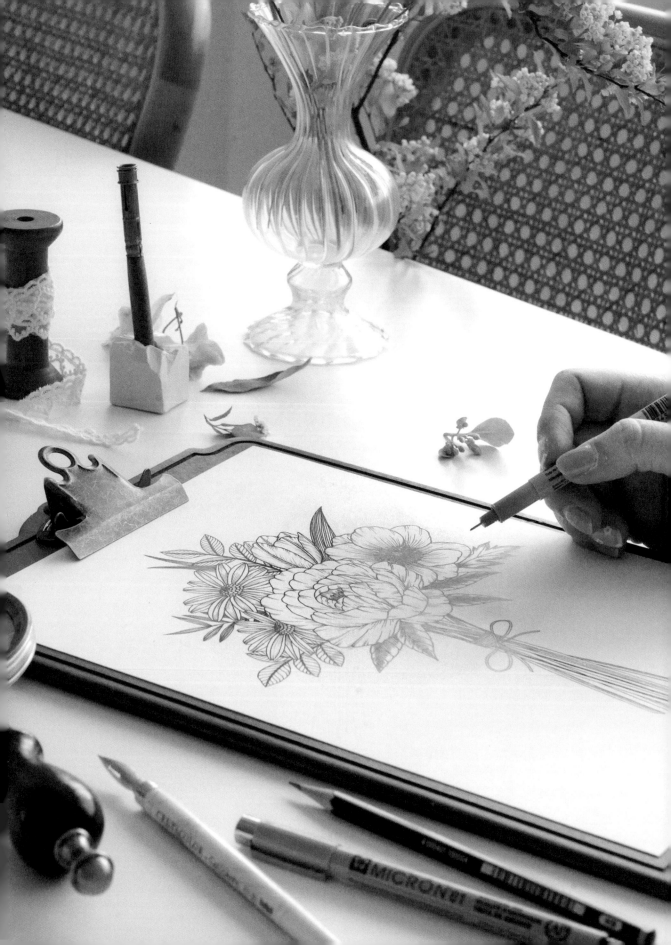

PROLOGUE

미술대학에서 동양화를 전공한 저에게 먹과 붓으로 표현하는 흑백의 풍경은 늘 동경의 대상이자 절친한 친구였어요. 커다란 붓과 진한 먹으로 전통적인 작업을 계속하다 조금씩 제 성향에 맞는 섬세한 작업으로 이어지게 되었고, 더 편하면서도 섬세한 표현이 가능한 재료가 없을까 고민하다 펜 드로잉을 시작하게 되어 8년째 펜 작업을 이어오고 있습니다.

적게는 수천 개, 많게는 수십만 개의 선을 쌓아 올려 그리는 펜 드로잉 작업은 마냥 쉽지만은 않은 과정이에요. 그렇지만 늘 곁에 두고 사용하는 친숙한 재료인 '펜' 하나만으로 선과 시간을 차곡차곡 쌓다 보면 어느새 멋진 흑백의 또 다른 세상이 눈 앞에 펼쳐지는 짜릿함과 즐거움은 무엇과도 비교할 수 없는 큰 행복이랍니다.

'꽃 그림' 하면 알록달록 형형색색의 그림을 먼저 떠올리실 것 같아요. 색 없이 그리는 꽃 그림은 다소 어색하게 느껴질 수 있지만, '꽃'이라는 친근하면서도 아름다운 주제를 통해 까만 잉크와 섬세한 선으로 표현하는 펜 드로잉에 대해 조금 더 알아가고, 그 매력을 듬뿍 느끼셨으면 하는 마음으로 책을 준비했어요.

펜 드로잉의 장점은 재료가 간단하고 공간의 제약이 크게 없어서 언제 어디서나 종이와 펜만 있으면 나만의 화실을 만들 수 있다는 점이죠. 여러분들도 편안한 공간에서 좋아하는 커피나 차 한 잔 그리고 한편에 종이와 펜 한 자루로 잠시나마 오롯이 나를 위한 시간을 보내 보면 어떨까요?

조금 달라도 되고, 어색해도 괜찮아요.
차근차근, 차곡차곡 여러분만의 아름다운 사계절의 시간을 쌓아가시길 바랍니다.

김나현(Nadia)

(CONTENTS)

PROLOGUE
◦ 5 ◦

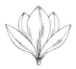
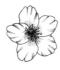
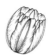
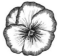
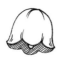
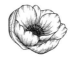
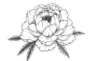
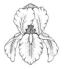

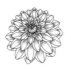
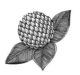
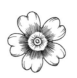
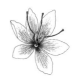

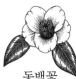
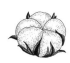
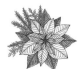
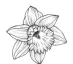

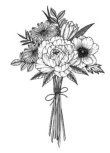
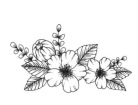
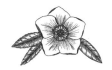

Basic

。

준
비
하
기

1. 펜(사쿠라 피그마 마이크론)

펜의 종류에는 사인펜, 만년필, 볼펜, 네임펜 등 다양한 종류가 있지만, 펜 드로잉을 할 때에는 '피그먼트 잉크'로 만들어진 펜을 사용하는 게 좋은데요. 피그먼트 잉크란 물이나 기름에 녹지 않는 미세한 분말 안료로 물이 묻어도 번지지 않고, 변색이 적어 그림을 오래 보관할 수 있는 장점이 있답니다. 많은 피그먼트 잉크 펜 종류 중에서도 이 책에서는 사쿠라 브랜드의 '피그마 마이크론' 펜을 사용했어요. 여러 굵기가 있어 다양한 선을 표현할 수 있고, 잉크의 발색이 굉장히 진해 또렷하게 그림을 그릴 수 있어요. 또한 물에 잘 지워지지 않는 선명한 잉크를 사용해 수채화에 쓰기에도 좋습니다.

이 책에서는 주로 003, 005, 01, 02, 03 굵기를 사용했어요. 굵기마다 낱개로 구매해도 좋고, 세트로 구매해도 좋습니다.

2. 종이

펜 드로잉은 종이 사용에 있어서 크게 제약을 받는 장르는 아니지만, 알맞은 종이를 사용해야 더 자연스러운 그림을 그리고, 작품을 오랫동안 변함없이 보관할 수 있어요. 이 책에서는 A4 사이즈의 200g 캔손 1557 스케치북을 사용했습니다. 그램(g) 수는 평량을 의미하며 1㎡당 무게를 나타내요. 연필 스케치를 한 뒤 지우개질도 해야 하고, 진한 잉크의 펜 선도 그어야 하기

때문에 150g 이상의 종이를 사용하는 것이 좋습니다. 또 종이의 결이 너무 거칠면 펜촉이 금방 상하고, 매끈한 선을 긋기 어렵기 때문에 부드럽고 자연스러운 결의 종이를 사용하는 것이 좋답니다. 산성 종이는 시간이 지날수록 변색되고 바스러지기 때문에 중성 종이를 사용하는 게 좋은데요. 'Acid-Free', 'PH Neutral' 등의 표시가 된 종이를 사용하면 좋습니다.

종이의 크기는 초보자의 경우 그리기에도 보관하기에도 용이한 A5, A4 사이즈를 추천합니다. FSC 마크는 국제산림인증을 받은 친환경 종이라는 의미랍니다.

3. 연필

이 책에서는 초보들을 위해 펜 드로잉을 하기 전에 지우기 쉬운 연필로 스케치(밑그림)를 해요. 가급적 미술용 연필을 사용하는 것이 좋고, 적당한 진하기와 경도를 가진 연필이 좋습니다. 연필 끝에 표시된 H는 'Hard'의 머리글자로 경도를 의미하고, B는 'Black'으로 진하기를 의미해요. 숫자가 커질수록 알파벳의 특성이 강해지는데, 예를 들어 2B 연필보다 4B 연필이

더욱 진하답니다. 너무 진하거나 세게 그리면 잘 지워지지 않을 수 있기 때문에 중간 정도의 HB나, 2H 정도를 사용하면 됩니다.

4. 지우개

지우개는 가급적 말랑말랑한 미술용 지우개를 사용하는 것이 잉크가 잘 지워지지 않고, 종이가 덜 상하면서 부드럽게 지워져 좋습니다. 또한 가루가 많이 나오지 않는 것이 사용하기에 편해요. 이 책에서는 스테들러 소프트 지우개를 사용했습니다. 펜 선을 그은 뒤에는 연필선을 지워 펜 선만 깔끔하게 남겨주세요.

5. 같이 사용하면 좋은 재료

연필깎이

연필 스케치 선이 명확하면 펜 선을 그을 때 헷갈리지 않고 그을 수 있어요. 연필심이 뭉툭해지면 연필깎이를 사용해 심을 뾰족하게 깎으며 그려주세요.

원형 모양자

일명 '빵빵자'라고도 하는 원형 모양자는 꽃의 기본 형태 중 가장 많은 원을 그릴 때 사용해요. 꼭 있어야 하는 재료는 아니니 주변의 동그란 사물을 사용하거나, 다음 장의 '원 그리는 법'을 활용해서 그려도 좋아요.

자, 가위, 풀, 양면테이프

'Part 6. 응용하기'의 입체 장식을 할 때 필요한 재료들입니다.

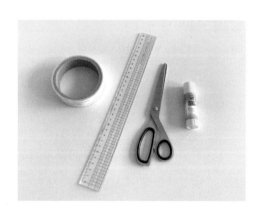

펜과 친해지기

다양한 굵기의 펜을 사용해 연습해보세요.

1. 직선 연습

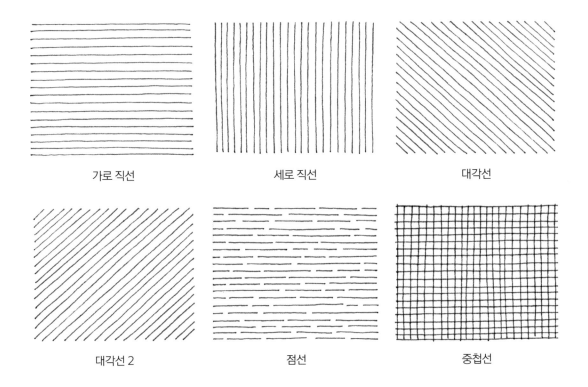

가로 직선 세로 직선 대각선

대각선 2 점선 중첩선

 선으로 표현하는 펜 드로잉에서 가장 기본이 되는 직선을 연습하며 펜과 익숙해지는 시간을 가져보세요. 가로, 세로, 대각 방향과 길고 짧은 다양한 길이의 선을 연습하면서 손의 감각을 익혀보는 것이 좋습니다.

2. 곡선 연습

꽃 그림을 그릴 때에는 유려한 꽃과 잎사귀의 형태를 자연스럽게 그리기 위해 곡선 연습을 하는 것이 좋아요. 꽃 그림에 적용할 다양한 길이와 모양의 곡선을 연습해보세요.

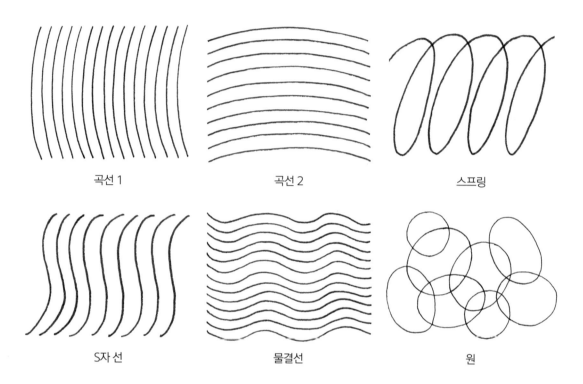

곡선 1 곡선 2 스프링

S자 선 물결선 원

꽃과 잎사귀의 내부를 채울 때에도 방향에 맞는 곡선을 그어주는 게 중요해요.
형태를 따라 내부의 곡선을 긋는 연습을 해보세요.

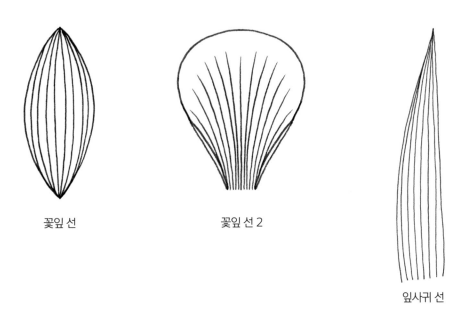

꽃잎 선　　　　　　　꽃잎 선 2　　　　　　　잎사귀 선

3. 선의 강약 조절하기

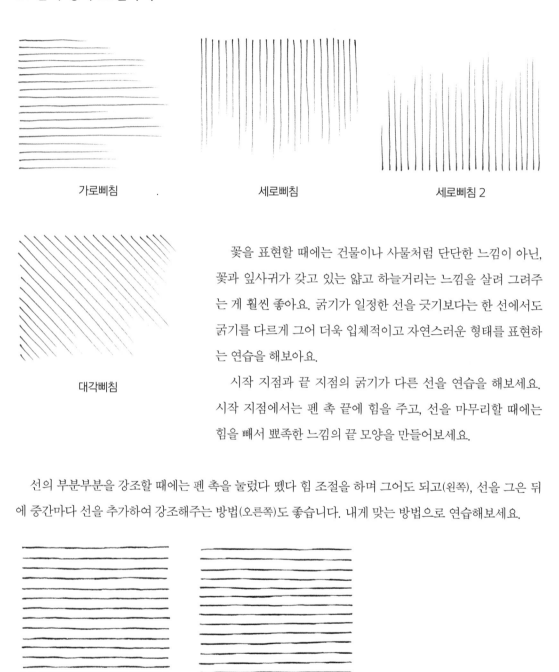

가로삐침

세로삐침

세로삐침 2

대각삐침

꽃을 표현할 때에는 건물이나 사물처럼 단단한 느낌이 아닌, 꽃과 잎사귀가 갖고 있는 얇고 하늘거리는 느낌을 살려 그려주는 게 훨씬 좋아요. 굵기가 일정한 선을 긋기보다는 한 선에서도 굵기를 다르게 그어 더욱 입체적이고 자연스러운 형태를 표현하는 연습을 해보아요.

시작 지점과 끝 지점의 굵기가 다른 선을 연습을 해보세요. 시작 지점에서는 펜 촉 끝에 힘을 주고, 선을 마무리할 때에는 힘을 빼서 뾰족한 느낌의 끝 모양을 만들어보세요.

선의 부분부분을 강조할 때에는 펜 촉을 눌렀다 뗐다 힘 조절을 하며 그어도 되고(왼쪽), 선을 그은 뒤에 중간마다 선을 추가하여 강조해주는 방법(오른쪽)도 좋습니다. 내게 맞는 방법으로 연습해보세요.

강조 1

강조 2

4. 점묘법

꽃가루와 꽃밥, 오돌토돌한 표면 등의 표현은 펜
으로 점을 찍어 표현하면 효과적이에요. 펜의 굵기
마다 다른 느낌을 줄 수 있어요. 다양한 굵기를 사용
해 점묘법을 연습해보세요.

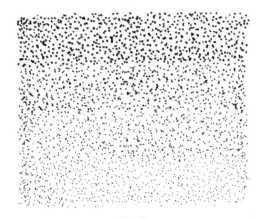

점묘법

5. 긁는 표현 연습하기

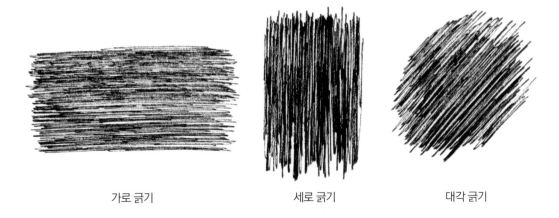

가로 긁기 세로 긁기 대각 긁기

펜으로 선을 긋는 것 외에도, 얇고 긴 줄기나 가지 등의 단단한 표현은 펜촉을 긁듯이 색칠하는 표현
을 사용하기도 해요. 펜을 조금 멀리 잡고 펜촉을 눕게 만들어 슥슥 연필처럼 색칠하는 느낌을 연습해보
세요.

꽃과 친해지기

1. 꽃의 구조

기본적인 꽃의 구조는 꽃잎, 암술, 수술, 꽃받침으로 이루어져 있어요. 이 네 가지를 전부 갖춘꽃(완전화)과 안갖춘꽃(불완전화)으로 나뉩니다. 꽃의 모습을 완전하게 똑같이 그릴 수는 없겠지만, 꽃의 각 부분과 생김새를 관찰해서 특징을 잘 표현해주면 좋습니다.

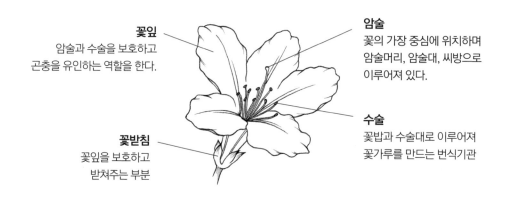

꽃잎
암술과 수술을 보호하고
곤충을 유인하는 역할을 한다.

암술
꽃의 가장 중심에 위치하며
암술머리, 암술대, 씨방으로
이루어져 있다.

수술
꽃밥과 수술대로 이루어져
꽃가루를 만드는 번식기관

꽃받침
꽃잎을 보호하고
받쳐주는 부분

2. 잎의 구조

잎사귀의 기본 구조는 굉장히 어렵고 복잡하게 구성되어 있어요. 전부 다 세세하게 그리기보다 이 책에서는 잎자루, 주맥(중심 잎맥), 측맥, 엽연(테두리)을 표현하고 있습니다.

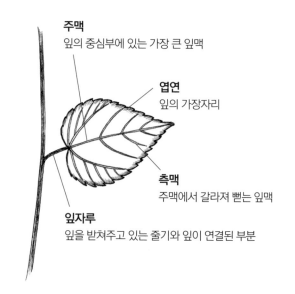

주맥
잎의 중심부에 있는 가장 큰 잎맥

엽연
잎의 가장자리

측맥
주맥에서 갈라져 뻗는 잎맥

잎자루
잎을 받쳐주고 있는 줄기와 잎이 연결된 부분

3. 꽃의 기본 형태

꽃을 그릴 때에는 기본 형태를 파악해 큰 틀을 잡고 세부적으로 그려주는 것이 좋습니다. 꽃의 종류마다 보이는 형태가 다르고, 또 정면과 측면에 따라 다르다는 점을 고려해 형태를 잘 파악하여 그려주세요.

원반형
원 또는 타원 형태의 틀에 방사형으로 꽃잎이 펼쳐지는 모습이에요.

그릇형(컵형)
넓적하고 얕은 접시 모양에서, 깊은 컵 모양까지 다양한 형태의 꽃들이 그릇형에 포함돼요.

별형
별형 꽃의 큰 형태는 오각형이에요. 꽃잎은 보통 5장으로 이루어지고, 평평한 형태의 꽃들이 많아요.

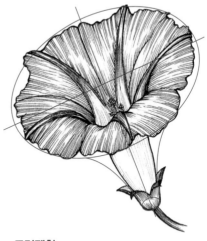

트럼펫형
원뿔을 닮은 모습의 꽃들은 트럼펫형에 속해요. 꽃잎 바깥쪽은 원형이고 몸통은 뾰족하게 좁아지는 모양이에요.

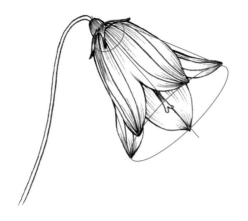

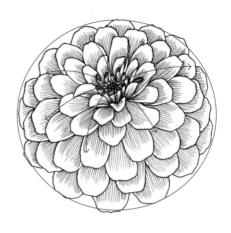

종형
컵처럼 생긴 몸통에서 꽃잎 바깥쪽이 퍼져 나
가면서 종의 모양을 하고 있어요.

털방울형
중앙에서부터 아주 많은 작은 꽃잎들이 붙어
돔(Dome) 또는 구체를 이루는 꽃의 형태를
털방울형이라고 해요.

4. 원 그리기 연습

꽃의 기본 형태는 동그란 모양이 많아서 원을 그리는 방법을 알아두면 편리해요. 원형 자나 사물을 이
용해도 좋고, 사각형과 +자 모양의 틀을 이용해 그리는 방법을 연습해두면 좋습니다.

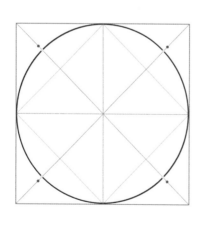

원 그리는 법

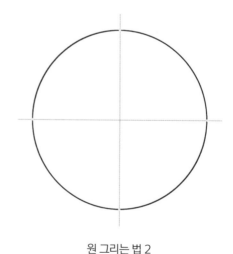

원 그리는 법 2

정원은 정사각형 형태에서 시작하면 보다 정확하게 그릴 수 있어요. 정사각형을 +자로 그어 4등분하고, X자로 꼭짓점을 연결하는 대각선을 표시해주세요. 한 번 더 짧은 대각선을 그어 작은 사각형을 그려 넣어주고, 이 짧은 대각선의 1/2 지점(빨간색 점)보다 살짝 아래쪽 지점(노란색 점)을 원호가 지나도록 그려주면 원을 그릴 수 있습니다.

또는 조금 더 단순한 방법으로 +자 선을 긋고 중앙에서부터 같은 거리를 표시하고(노란색 점) 서로 자연스러운 원호로 이어 그려주면 됩니다.

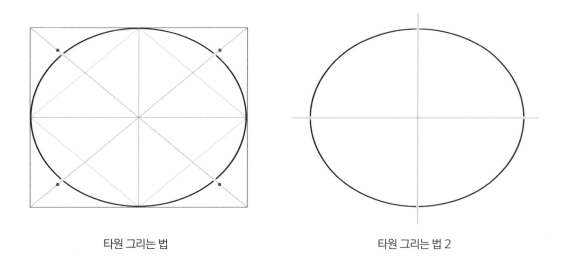

타원 그리는 법 타원 그리는 법 2

타원은 정원이 납작해진 모습이라고 생각하면 쉬워요. 위에서 설명한 정원을 그리는 방법을 직사각형에 똑같이 적용해주면 됩니다.

더 단순한 방법을 적용할 때에는 +자 선의 중앙에서 가로와 세로 반지름이 다르게 기준점(노란색 점)을 찍고 자연스러운 원호를 그려주면 됩니다.

SPRING

FLOWERS

Part 1

。

아름다운 봄꽃 그리기

Magnolia

목련

잎보다 꽃이 더 먼저 피어나는 목련은 백악기 때부터 지금까지 살아남은 아주 오래된 꽃 중 하나라고 해요. 옛사람들은 보송보송한 털이 덮인 꽃눈이 마치 붓을 닮았다고 해서 '목필(木筆)'이라고 부르기도 했대요.

목련 드로잉 Tip

• 목련의 기본 형태는 전구 모양을 닮았어요.
• 꽃눈은 작은 잎사귀 모양이에요.
• 밝은색이기 때문에 꽃잎 내부는 최소한만 표현해요.

사용한 펜

사쿠라 피그마 마이크론 01 / 03

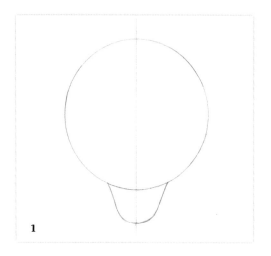 그리는 법

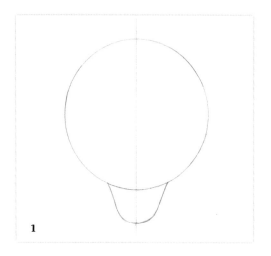

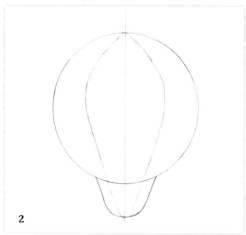

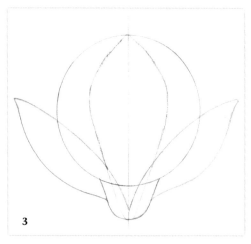

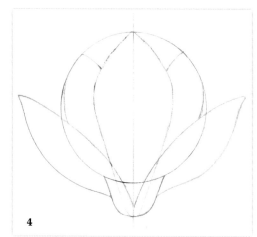

1 수직선 양쪽으로 대칭을 맞추면서 전구 모양으로 원과 받침을 그려주세요.
 └ 대칭이 완벽하지 않아도 괜찮으니 편하게 그려주세요.

2 대칭으로 중앙의 꽃잎 형태를 그려주세요.

3 양쪽의 대칭을 맞추면서 전구 형태 바깥으로 양 끝의 꽃잎 형태를 그려주세요.

4 원의 남은 공간에 대칭으로 양쪽 꽃잎 형태를 그려주세요.

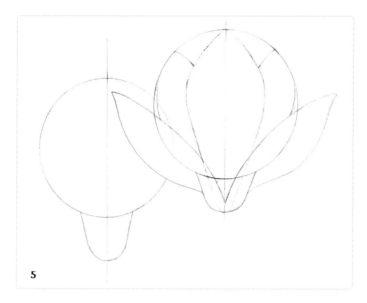

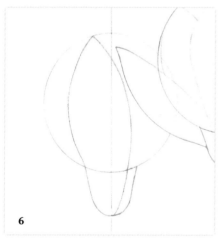

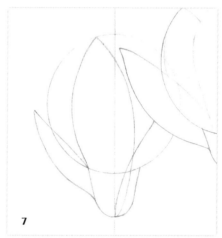

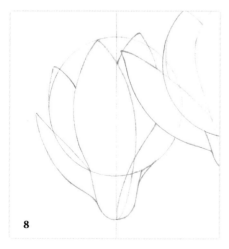

5 왼쪽 옆에 수직선을 그어주고 대칭을 맞추면서 또 하나의 전구 모양의 형태를 그려주세요.

6 중심 수직선을 기준으로 꽃잎의 형태를 그려 넣어주세요.

7 6에서 그린 꽃잎 양옆으로 자연스럽게 꽃잎 형태를 그려 주세요.

8 원 안쪽에 위치한 좌우의 꽃잎도 그려 넣어줍니다.

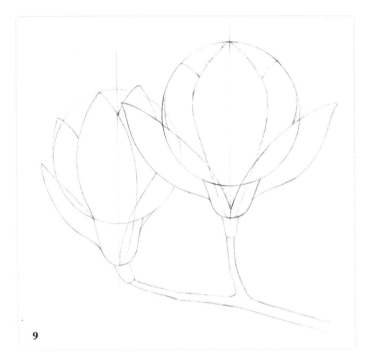

9

9 두 꽃을 V자로 연결해서 가지
의 형태를 그립니다.

10 가지에 추가로 꽃눈을 그려줍
니다.

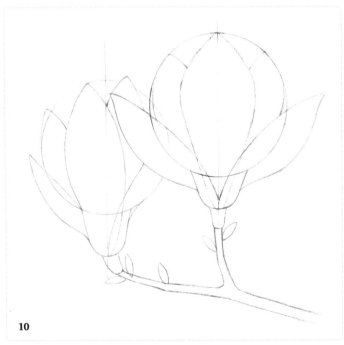

10

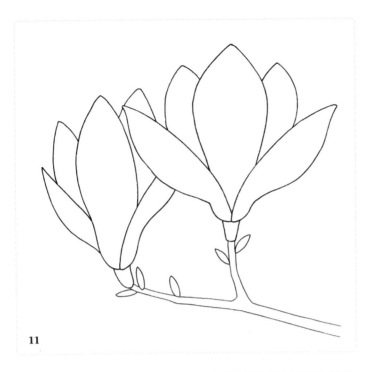

11

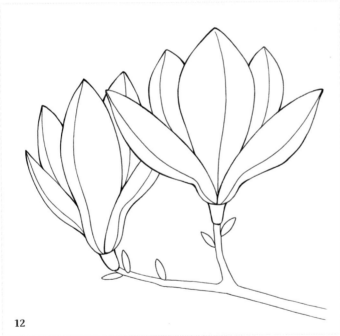

12

11 연필 스케치를 따라 꽃잎→꽃
눈→가지 순서로 펜 선을 그어
주세요(03).
ㄴ 가장 앞에 있는 꽃잎부터 선
을 긋고 뒤로 겹쳐진 꽃잎을
그어야 선이 겹치지 않아요.

12 선의 부분부분을 두껍게 강조
해주고 꽃잎 중심 결을 추가로
그어주세요(03).

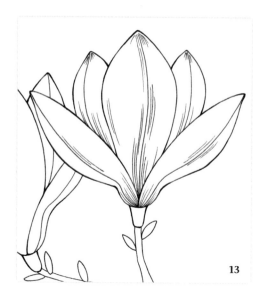

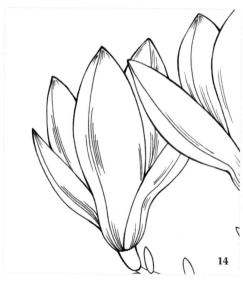

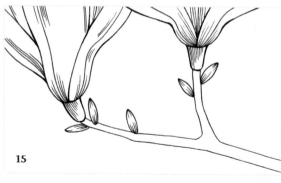

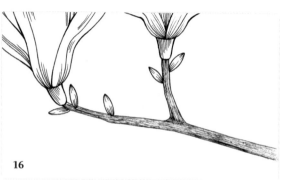

13 오른쪽 목련의 꽃잎 내부를 부드러운 곡선
　　으로 채워주세요(01).
　　└ 꽃잎의 볼륨을 따라서 자연스러운 곡선
　　　을 사용해주세요.

14 왼쪽의 목련 꽃잎 내부도 자연스러운 곡선
　　으로 부분부분 채워주세요(01).

15 꽃받침과 꽃눈도 부분적으로 선을 채워 표
　　현해주세요(01).

16 가지가 뻗은 방향으로 긁는 표현을 사용해
　　슥슥 채워주세요(01).

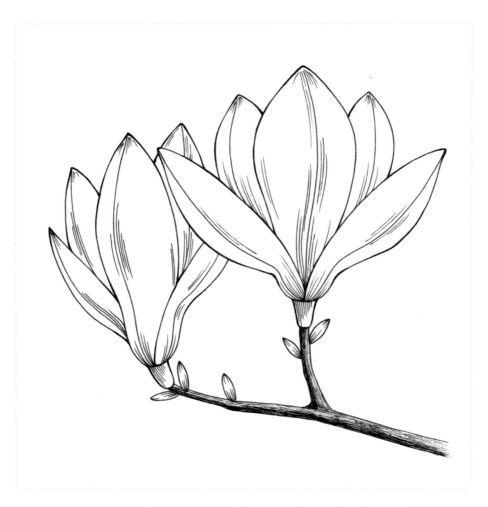

17 가지의 왼쪽과 아랫부분을 한 번 더 굵어주듯이 채워 진하게 표현해 완성해주세요(01).

Cherry blossoms

벚꽃

봄을 즐기는 최고의 방법은 아무래도 즐비한 벚꽃길을 걷는 벚꽃축제가 아닐까 싶어요. 그만큼 벚꽃은 봄을 상징하는 꽃 이라 할 수 있어서 많은 사람에게 사랑받는 꽃이죠. 지는 순간 까지 아름다운 벚꽃을 함께 그려보아요.

벚꽃 드로잉 Tip

- 벚꽃은 동그라미 형태로 파악해 그려주세요.
- 끝이 갈라진 모양의 꽃잎 5장으로 구성되어 있어요.
- 하나의 꽃가지에 여러 개의 꽃이 피어나요.
- 잎사귀는 주로 꽃이 다 지고 난 뒤에 자라나기 때문에 생략 해요.

사용한 펜

사쿠라 피그마 마이크론 005 / 01

 그리는 법

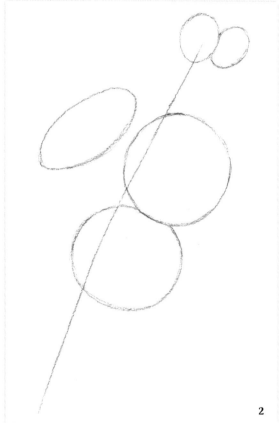

1

2

1 꽃가지가 될 긴 선을 자연스럽게 사선으로 그어주세요.

2 1의 선 위에 각각 다른 형태의 원을 그려 넣어주세요.

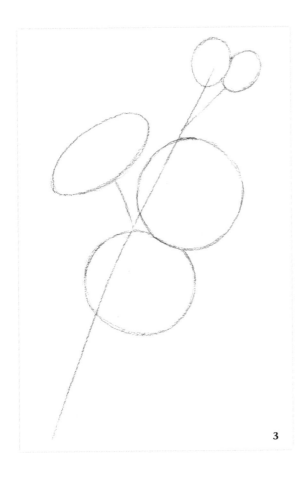

3

3 가지가 추가될 부분에 짧은 선을 그려주세요.

4 2에서 그린 각 원의 중심에서 다섯 방향의 선을 그어주고, 이 선을 중심으로 꽃잎의 대략적인 형태를 그려주세요.

5 꽃잎 테두리의 형태를 자세하게 그려주세요.
 ㄴ 벚꽃 잎의 특징을 살려 끝이 갈라지게 그려주세요.

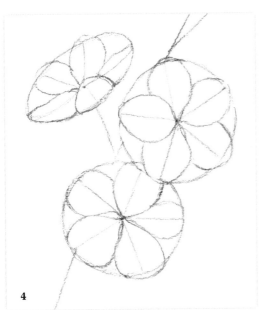

4

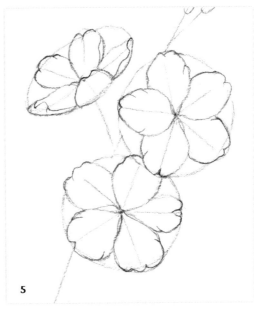

5

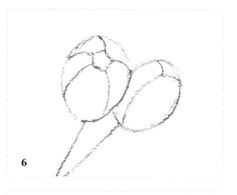

6

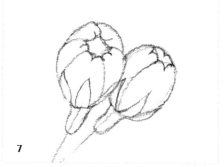

7

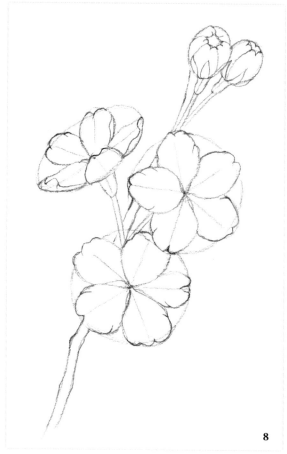

8

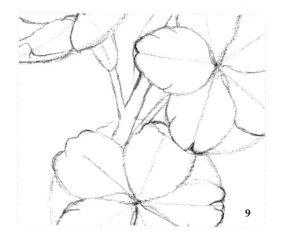

9

6 위에 그린 2개의 작은 봉오리에 대략적인 꽃잎 형
 태 선을 그어주세요.

7 6에서 그린 틀 위에 꽃잎 끝부분이 갈라지도록 자
 세히 그려주고, 꽃받침도 함께 그려주세요

8 1, 3에서 그린 선을 기준으로 중심 가지와 짧은 가
 지의 두께를 그려 넣어주세요.

9 가지의 교차 부분을 헷갈리지 않게 지우개로 지워
 연결해주세요.

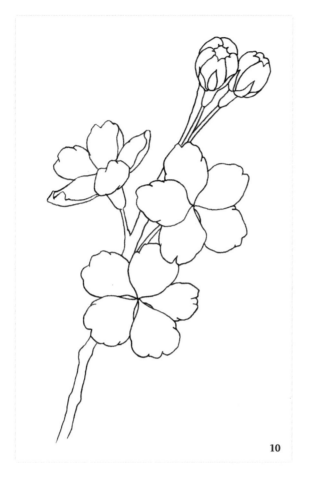

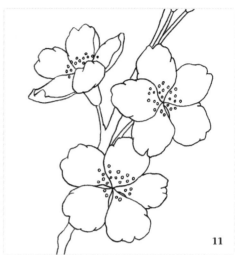

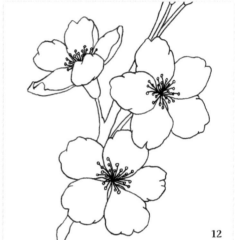

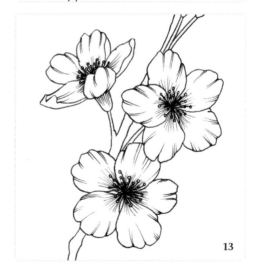

10 스케치를 따라 펜 선을 그어주세요(01).

11 꽃의 중심 주변으로 동그란 수술머리를 그려 넣어주세
요(005).

12 꽃의 중심과 수술머리를 하나의 선으로 연결해 표현해
주세요(005).

13 꽃잎의 결을 자연스럽게 그려 넣어주세요(005).
 ∟ **결의 방향은 항상 중앙으로 모이도록 그어야 자연스
 러워요.**

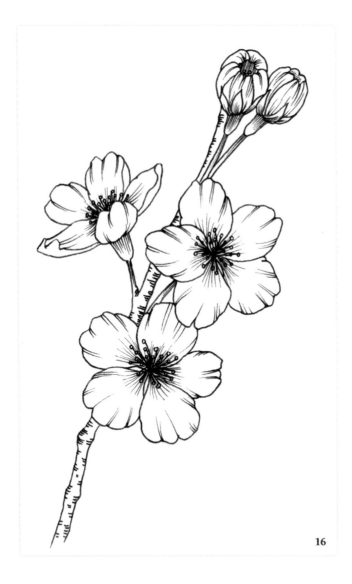

14 꽃봉오리 안에 살짝 보이는 수
술머리를 동그랗게 그려주세요
(005).

15 봉오리 꽃잎 내부와 꽃받침에도
결을 그려 넣어주세요(005).

16 중심 가지 군데군데에 둥근 선을
넣어 결을 묘사해주세요(01).

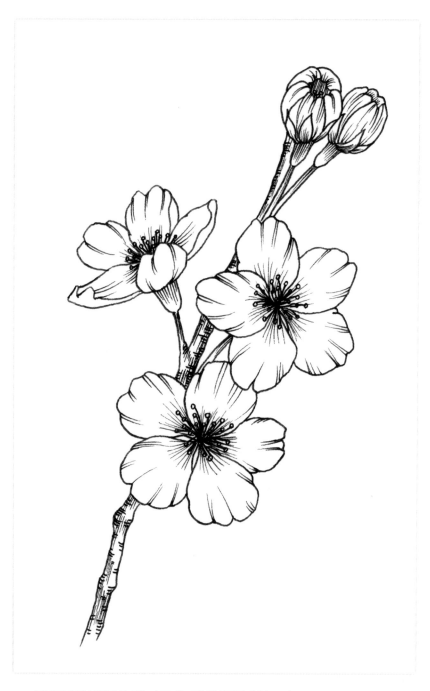

17 가지가 뻗은 방향으로 가는 선을 추가해 완성해주세요(005).

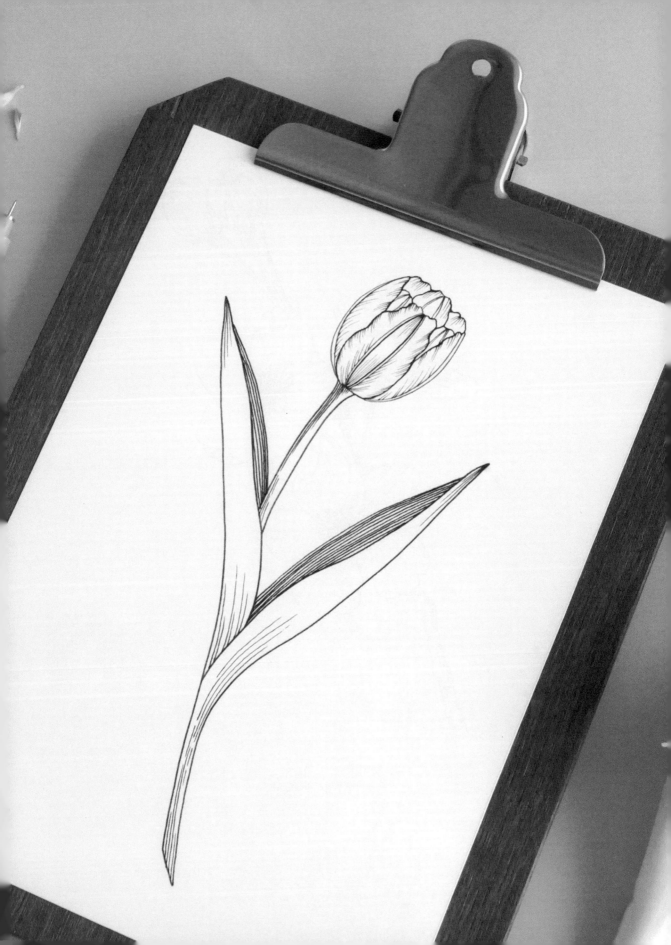

Tulip

튤립

형형색색 아름답고 화사한 튤립은 전 세계적으로 사랑받는 꽃 중 하나예요. 로마의 이야기에 의하면 튤립의 꽃봉오리는 기사의 가보인 왕관, 잎사귀는 검, 뿌리는 금괴가 변한 모양이라고 해요. 색과 종류, 꽃말이 다양해 마음을 전하는 선물로도 참 좋은 꽃이랍니다.

튤립 드로잉 Tip

- 튤립의 기본 형태는 타원 형태의 깊은 그릇(컵) 모양이에요.
- 6장의 꽃잎은 물결 모양이며 안쪽으로 살짝 말려 있어요.
- 잎사귀는 줄기를 감싸고 있어요.
- 여린 꽃잎 표현을 위해 가는 선으로 표현해요.

사용한 펜

사쿠라 피그마 마이크론 005 / 01

 그리는 법

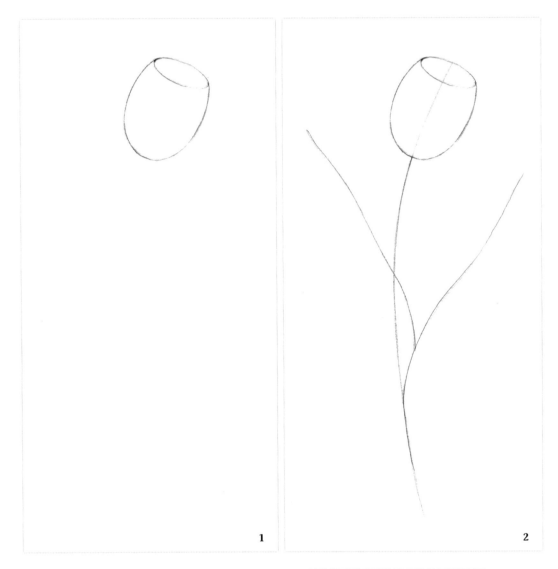

1

2

1 타원 형태의 길쭉한 컵 모양을 그려주세요.

2 1에서 그린 형태의 중심선을 살짝 표시하고, 아래쪽으로 자연스럽게 휘어지는 줄기 선을 길게 그려주세요. 양쪽으로 잎사귀의 기준선을 Y자 형태로 그려주세요.

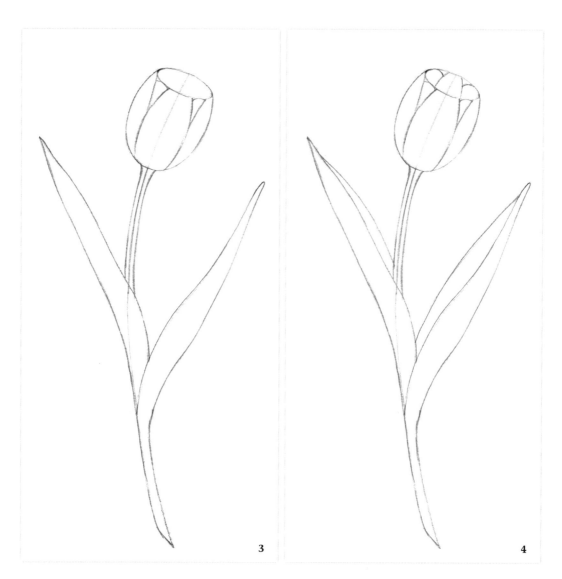

3 타원에 꽃잎의 위치를 선으로 나눠주고, 줄기와 잎사귀
도 두께를 추가해 그려주세요.

4 타원 뒤쪽의 꽃잎 부분도 나누어 그리고, 잎사귀의 안쪽
도 추가로 그려줍니다.

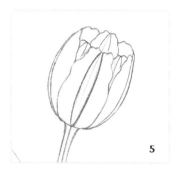

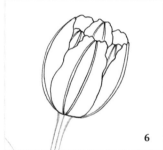

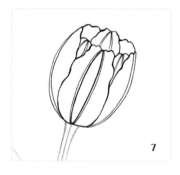

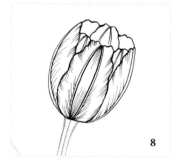

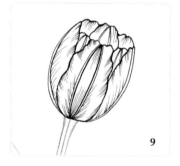

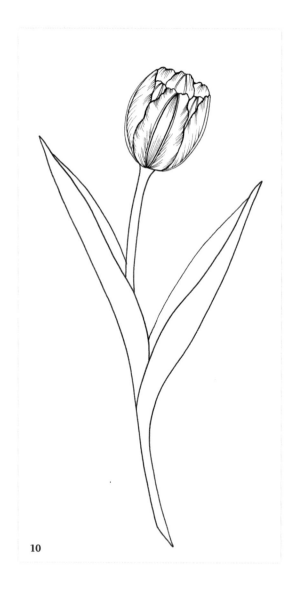

5 좀 더 진한 연필 선으로 꽃잎의 물결 모양 테두리와 중심 결을 그려주세요.

6 꽃잎 스케치를 따라 펜 선을 그어주세요. 꽃잎의 중심 결은 두 줄로 그어주세요(005).

7 꽃잎 선을 군데군데 강조해 입체감을 살려주세요(005).

8 손에 힘을 빼고 가볍게 선을 그어 꽃잎의 결과 색감을 표현해주세요(005).

9 뒤쪽의 꽃잎도 짧고 가는 선을 추가해 결을 표현해주세요(005).

10 줄기와 잎사귀도 펜 선을 그어주세요(01).

11 잎사귀가 뻗어 나가는 방향으로 선을 촘촘하게 그어서
잎 안쪽을 채워주세요(01).

12 줄기와 잎사귀 바깥쪽의 부분부분에만 선을 그어 완성
해주세요(01).

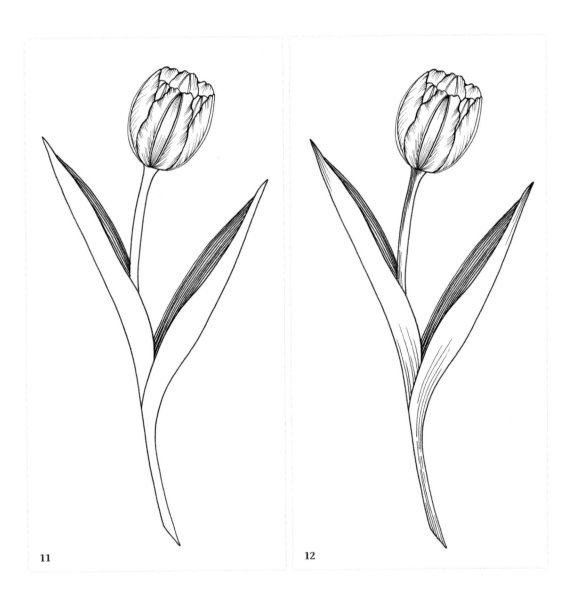

11

12

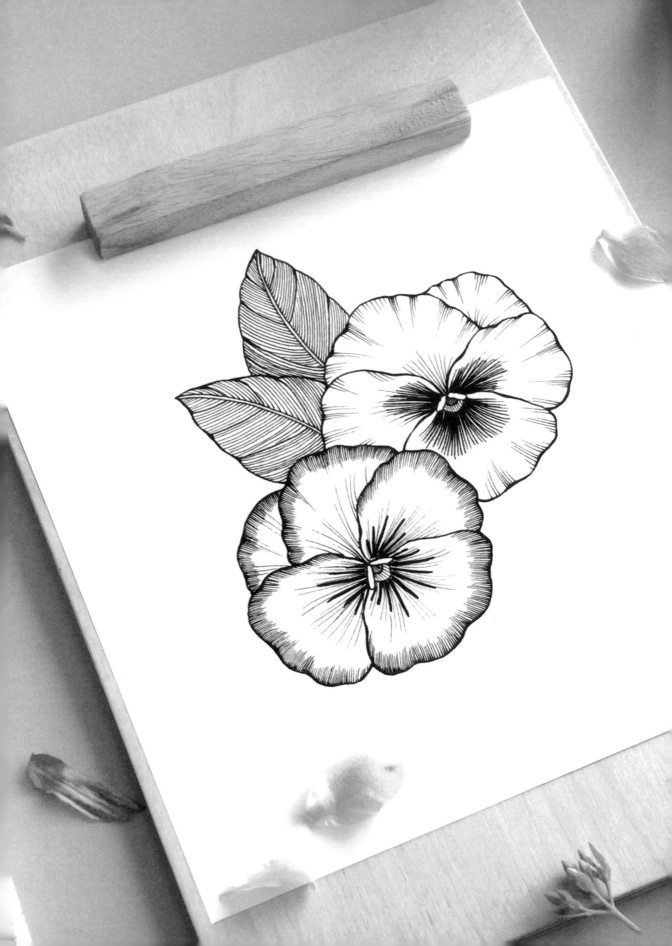

Pansy

팬지

대표적인 봄꽃 중 하나인 팬지는 흰색, 자주색, 노란색, 보라색 등 굉장히 다양한 색은 물론 특이한 줄무늬가 있어 보는 재미가 있는 꽃 중 하나예요. 독특한 무늬 때문에 '고양이수염꽃'이라고도 불린답니다.

팬지 드로잉 Tip

• 팬지의 기본 스케치는 원형에서 시작해요.
• 5장의 꽃잎을 갖고 있어요.
• 위의 2장의 꽃잎은 일반적으로 무늬가 없어요.

사용한 펜

사쿠라 피그마 마이크론 005 / 01 / 03

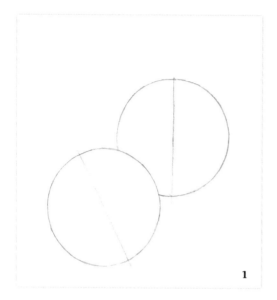 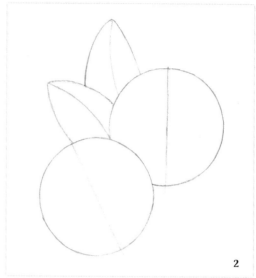

![그림 아이콘] 그리는 법

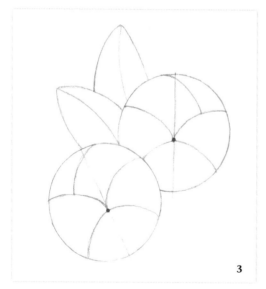

1 2개의 원을 겹치게 그리고, 중심선도 표시해주세요.

 └ 원을 그릴 때에는 원형 자를 사용해도 되고, 주변의 동그란 사물을 이용해도 좋아요. 또는 22페이지의 원 그리는 법을 참고해 그려주면 됩니다.

2 위쪽으로 2개의 잎사귀 형태를 추가로 그려주세요.

3 원의 중앙보다 살짝 아래쪽으로 중심선에 기준점을 표시하고, 꽃잎 위치를 나누어 표시해주세요. 아래의 3장은 대칭으로, 위쪽 2장은 한쪽이 크게 그려주면 됩니다.

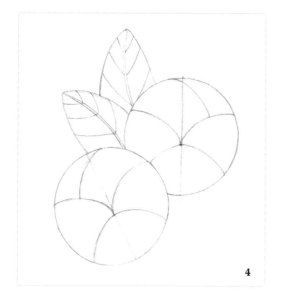

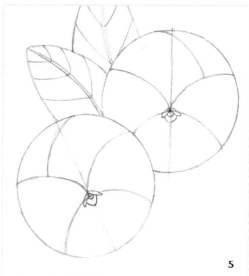

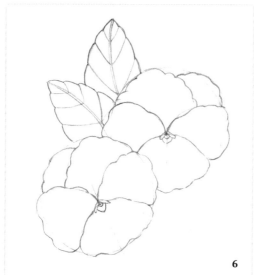

4 잎사귀의 주맥은 두께를 추가해 그리고, 측맥은 V자 형태로 그려주세요.

5 꽃잎 중앙에 삼각 형태로 수염 모양을 그려 넣어주세요. 아래 3장의 꽃잎 끝의 특징을 표현하는 부분이랍니다.

6 3에서 그린 경계를 바탕으로 꽃잎의 굴곡진 형태를 그려주세요. 잎사귀의 테두리도 측맥을 따라 볼록하게 그려주세요.

7 연필 스케치를 따라 펜 선을 그어주세요(01).

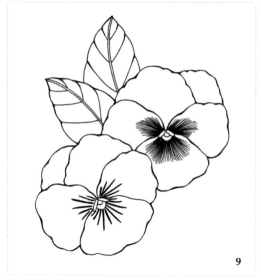

8 꽃잎의 울퉁불퉁한 느낌을 더욱 살리기 위해 부분부분 두껍게 강조해주세요(03).

9 각 꽃의 아래 3장의 꽃잎에는 진한 무늬를 그려 넣어주세요(03).

10 왼쪽 꽃부터 완성해볼게요. 위쪽 2장의 꽃잎과 **9**에서 그린 무늬 주변으로 가는 선을 추가
해 꽃잎의 결을 표현해주세요(005).
 └ **꽃잎의 형태를 고려하며 퍼지듯이 선을 그어줘야 자연스러워요.**

11 꽃 테두리를 따라 촘촘한 선으로 채워 무늬를 표현해주세요. 이때에도 선이 중앙으로 모이
듯 그어주어야 자연스럽답니다(005).

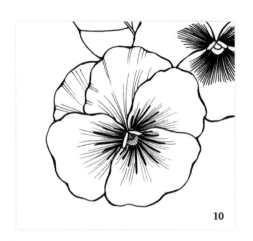
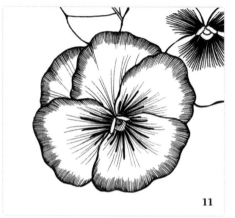

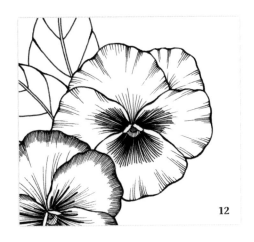

12

12 오른쪽 꽃도 완성해볼게요. 중앙으로 모이듯 가는 선을 채워 꽃잎의 입체감과 결을 표현해주세요(005).
 └ 울퉁불퉁한 테두리에서 움푹 파인 부분 위주로 선을 그어주면 훨씬 입체감이 생겨나요.

13 잎사귀 측맥의 방향을 따라 V자 모양으로 촘촘한 선을 채워 완성해주세요(005).

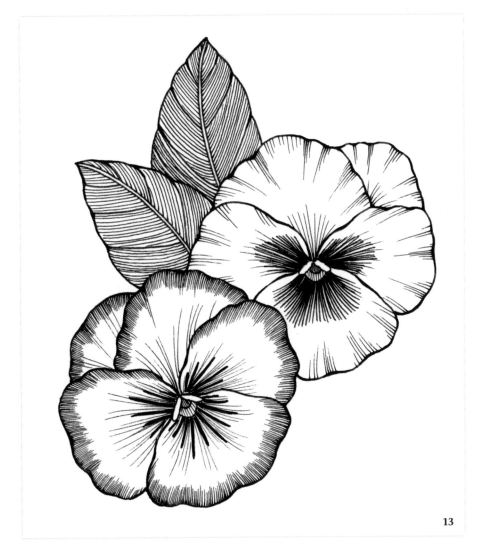

13

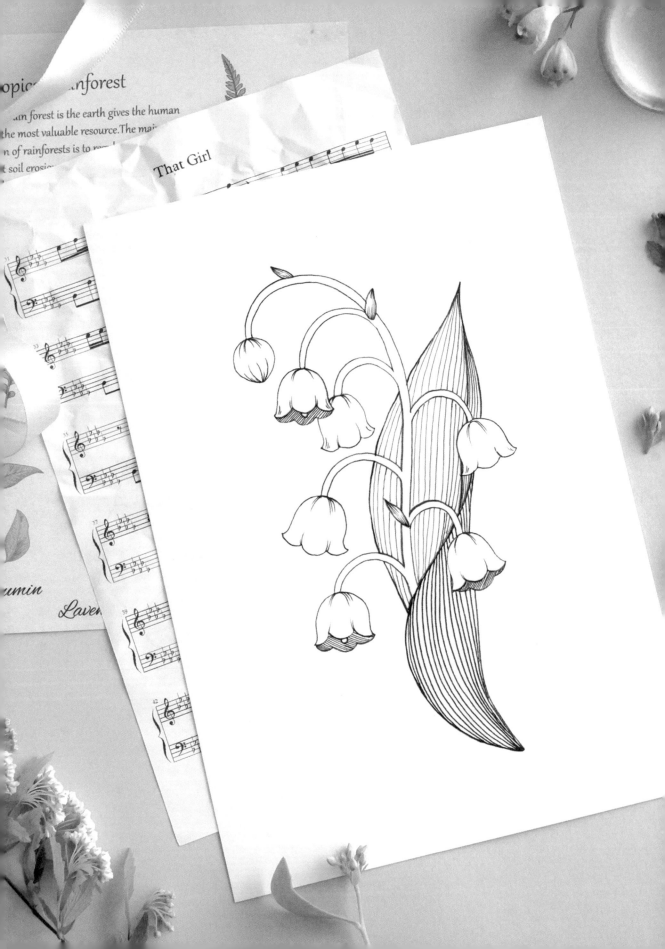

Lily of the valley

은방울꽃

앙증맞고 귀여운 모습으로 사랑을 받는 은방울꽃은 향기가
너무 좋아 '향수화'라고도 불리고 향수의 재료로 많이 쓰여요.
그리스의 한마을에 사는 용감한 청년 레오날드가 마을을 위
해 독사와 싸우다 다친 상처에서 흐른 희생 어린 핏방울이 은
방울꽃으로 피어났다는 이야기가 전해져요.

은방울꽃 드로잉 Tip

• 종 모양으로 된 여러 개의 꽃이 큰 줄기에 매달려 있어요.
• 꽃은 6갈래로 갈라져 있고, 큰 잎사귀는 줄기를 휘어 감고
 있어요.
• 꽃에는 선을 조금만 채워 하얀 느낌을 강조해줍니다.

사용한 펜

사쿠라 피그마 마이크론 005 / 02

 그리는 법

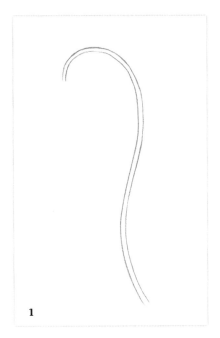

1

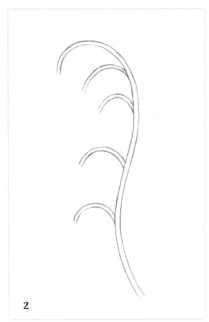

2

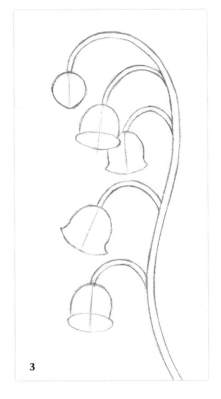

3

1 물음표 모양의 곡선을 2줄로 비스듬하게 그려 줄
 기를 그려주세요.

2 왼쪽 방향으로 휘어진 꽃줄기를 4개 그려주세요.
 └ 휘어진 정도나 길이를 다르게 그리면 훨씬 자연
 스러워요.

3 2에서 그린 꽃줄기에 매달린 꽃의 기본 형태를
 그려주세요. 각 방향에 맞게 중심선을 그리고 대
 칭으로 그려줍니다. 봉오리 모양도 그려 넣고, 평
 면 형태의 종 모양, 입체적인 종 모양 등을 자연스
 럽게 그려주세요.

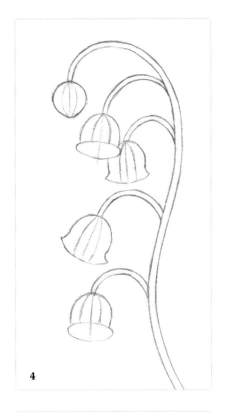

4

4 꽃 형태를 둥글게 3등분해서 표시해주세요.

5 3등분한 선을 기준으로 아래에 볼록한 선을 추가해 3개 또는 6개로 갈라진 꽃잎 테두리를 표현해주세요. 꽃 내부에는 살짝 보이는 암술을 동그랗게 그려 넣어주세요.

6 오른쪽에도 2~5 과정과 같은 방법으로 2개의 꽃을 추가로 그려주세요.

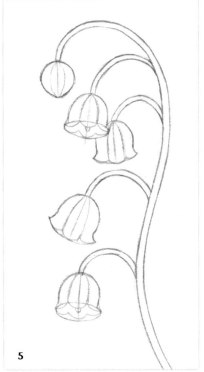

5

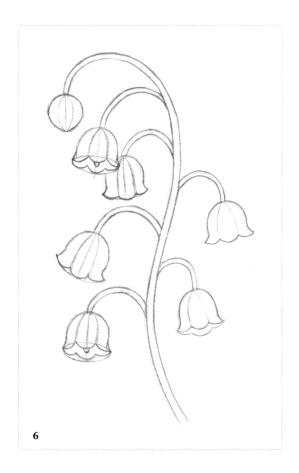

6

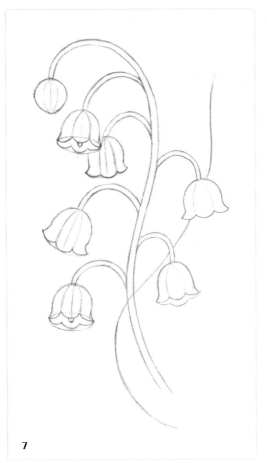

7

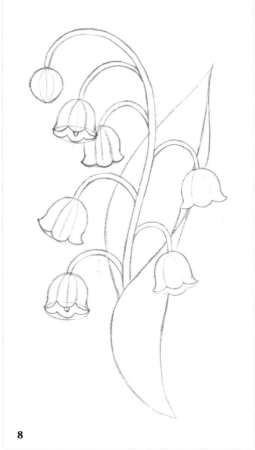

8

7 줄기를 감싸는 휘어진 곡선을 그려주세요.

8 7에서 그린 곡선 양옆으로 휘어진 선을 추가해 잎사
 귀를 그려주세요. 오른쪽 끝에 직선을 추가해 중심 잎
 맥도 그려주세요.

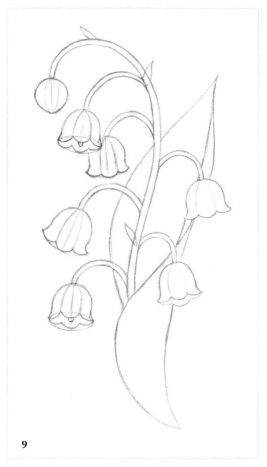

9

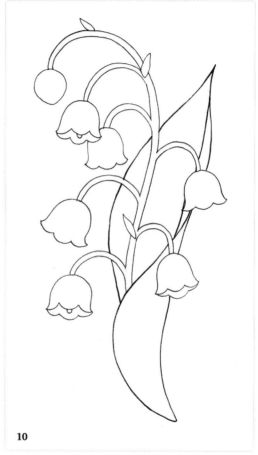

10

9 1에서 그린 긴 줄기 군데군데에 작은 잎 모양으로 꽃
포를 표현해주세요.

10 연필 스케치를 따라 펜 선을 그어주세요. 꽃과 잎을 다
른 굵기로 그어주세요. 잎사귀는 선의 부분부분을 강
조해 입체감을 표현해주세요(꽃과 줄기 005, 잎사귀
02).

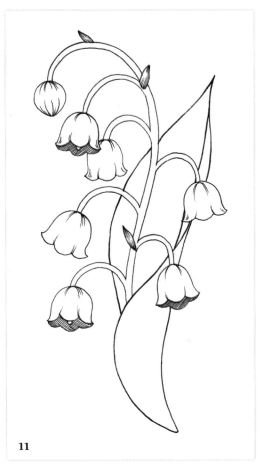

11

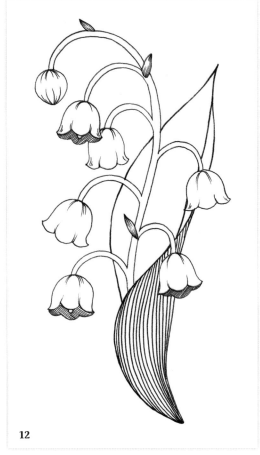

12

11 가는 선을 사용해 꽃과 꽃포를 표현해주세요. 암술이 보이는 꽃의 내부는 비스듬한 선으로 어둡게 채워주고, 흰 꽃은 위, 아래에 짧은 선으로 갈라진 느낌만 표현해주세요(005).

12 잎사귀 겉면을 표현해주세요. 진하고 굵은 선을 잎사귀의 모양을 따라 그어 채워주세요(02).

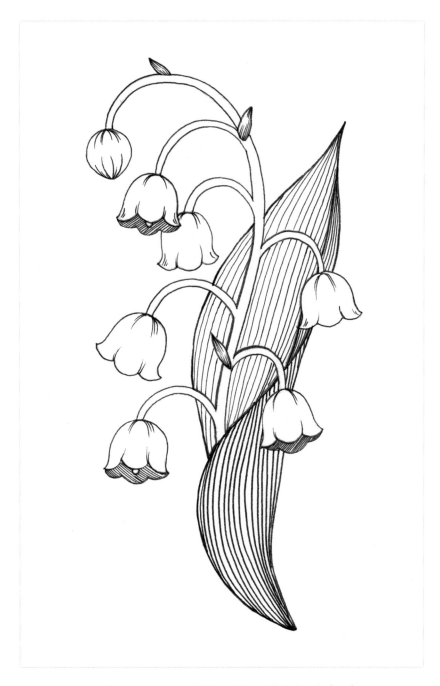

13 잎사귀 안쪽 면은 보다 가는 선으로 형태를 따라 그어 완성해주세요(005).

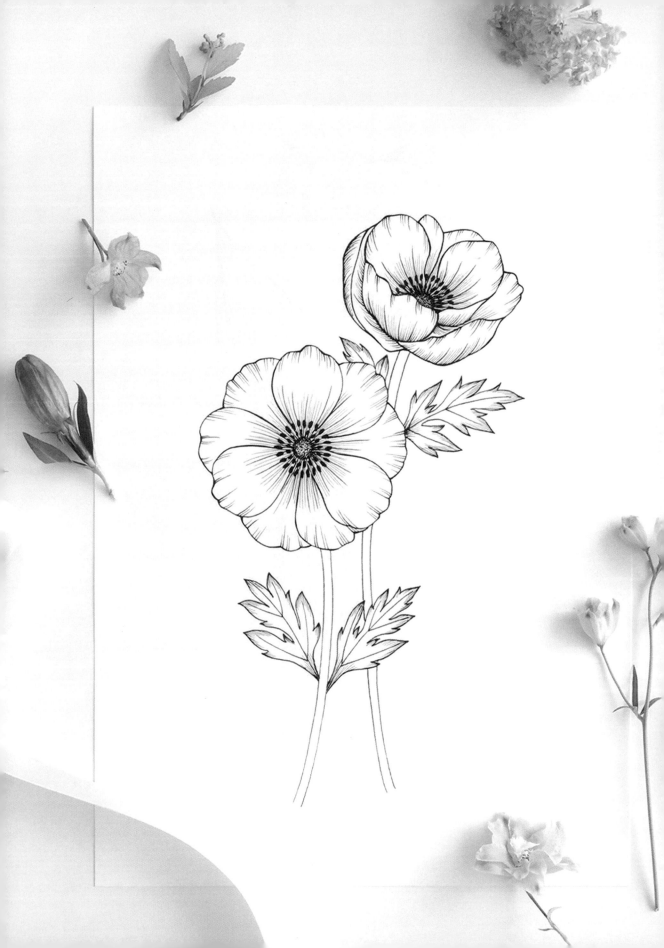

Anemone

아네모네

완연한 봄을 알리는 아네모네는 화사한 색감이 눈길을 사로잡는 꽃으로, 그리스 신화 속에서는 빼어난 용모의 미소년 아도니스가 죽음을 맞이하며 흘린 피 위에 피어난 꽃이라고 해요.

아네모네 드로잉 Tip

• 아네모네의 기본 형태는 그릇(컵)형이에요.
• 꽃잎은 여러 층으로 이루어져 있어요.
• 촘촘한 암술은 점을 찍어 표현해요.
• 수술은 마치 콩나물처럼 생겼어요.

사용한 펜

사쿠라 피그마 마이크론 005 / 02

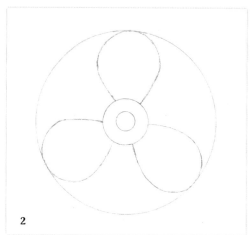

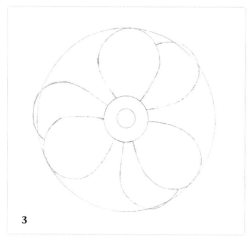

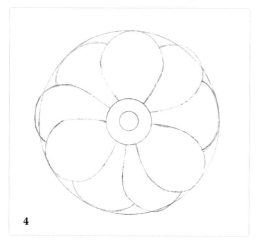

1 크기가 다른 원 3개를 그려주세요.
 └ 원 그리는 법(22페이지) 참고

2 1층의 꽃잎 3장을 먼저 그려주세요.

3 2에서 그린 꽃잎과 시계방향으로 겹쳐지도록 2층 꽃잎을 그려주세요.

4 남은 공간에 3층 꽃잎을 겹쳐 그려주세요.

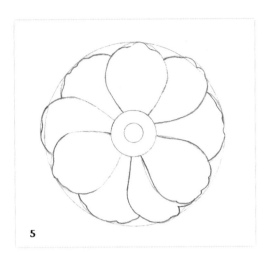

5

5 꽃잎의 테두리를 자연스러운 형태로 다듬어 그려
 주세요.

6 꽃의 중심과 연결되듯이 자연스러운 곡선으로 줄
 기를 그리고, 양쪽에 잎맥을 그려주세요. 잎맥은 중
 심선을 길게 그려준 뒤 V자 모양의 선을 추가해 그
 려주세요.

7 잎맥 주변으로 뾰족한 모양의 잎사귀 형태를 그려
 주세요.

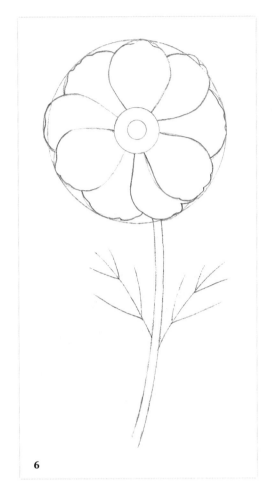

6

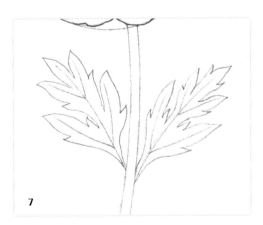

7

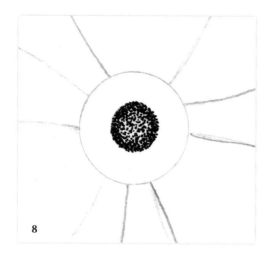

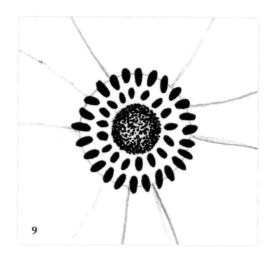

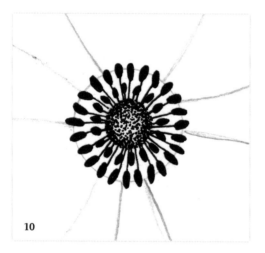

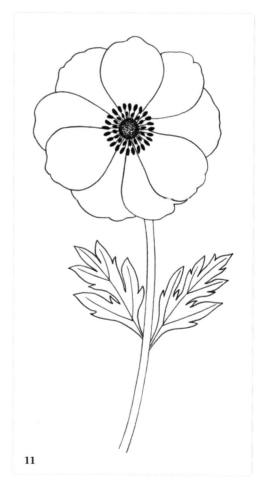

8 촘촘하게 점을 찍어 암술을 표현해주세요(02).
 ㄴ 원의 테두리를 더 어둡게 해주면 볼록한 입체감
 을 표현할 수 있어요.

9 풍성한 수술은 두 개의 층으로, 수술머리를 먼저 타
 원 모양으로 까맣게 칠해주세요. 암술 곁의 수술은
 크기를 조금 작게 하고, 바깥 수술은 좀 더 크게 그
 려주세요(02).

10 수술머리와 암술을 직선으로 연결해 그어주세요.
 중심으로 모이는 방향으로 그어주어야 자연스러워
 요(02).

11 연필 스케치를 따라 펜 선을 그어주세요(02)

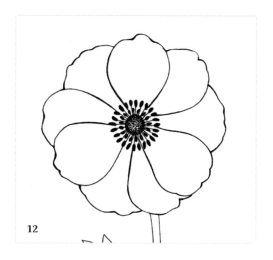

12

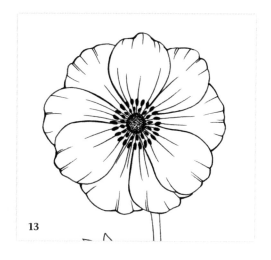

13

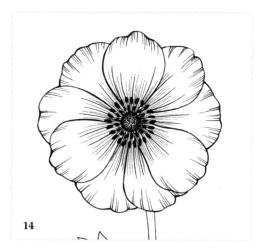

14

12 꽃잎의 입체감을 살리기 위해 선의 부분부분을 두 껍게 강조해주세요(02).
 └ **선 강조하기(18페이지) 참고**

13 꽃잎의 위, 아래로 3~5개의 진한 결을 그어주세요. 아래쪽 선은 수술 부분에서 위로 올려서 선을 길게 그어주고, 위쪽의 선은 테두리에서 아래로 내려서 짧게 그어주세요(02).

14 13에서 그은 진한 선 사이사이를 가는 선으로 채 워주세요(005).

15 잎사귀 테두리에서 안쪽 방향으로 가는 선을 채워 주세요(005).

16 반대편 잎사귀도 **15**와 같은 방법으로 채워주세요 (005).

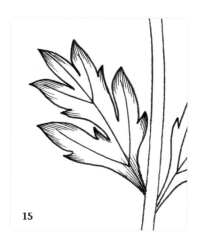

15

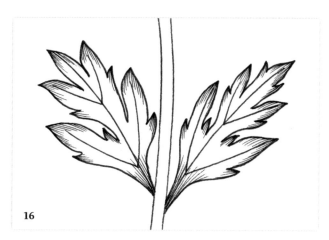

16

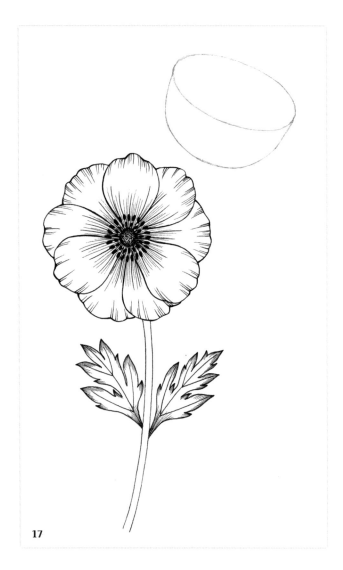

17 옆모습의 아네모네도 그려보아요. 완성된 아네모네꽃 오른쪽 상단에 연필로 그릇 모양을 그려주세요.

18 타원 안에 두 개의 작은 반원을 그려주세요.

19 그릇 모양 안쪽에 꽃잎 형태를 그려 넣어주세요.

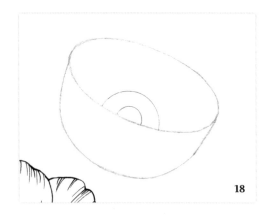

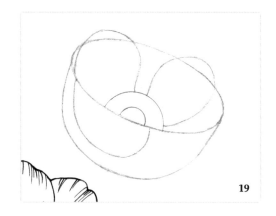

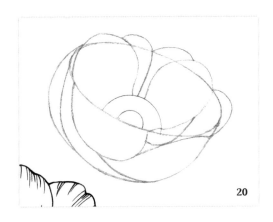

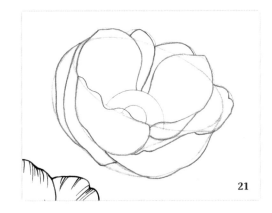

20 19에서 그린 꽃잎과 겹쳐지도록 남은
공간에 꽃잎 형태를 그려주세요.

21 꽃잎의 모양을 살려 테두리를 자연스
럽게 다듬어 그려주세요.

22 6과 같이 줄기와 잎맥을 그려주세요.

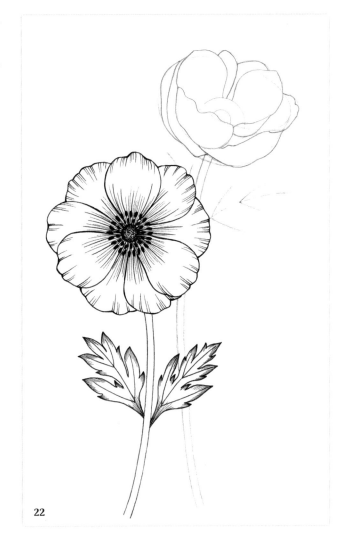

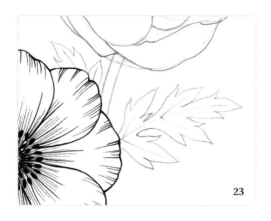

23 7과 같이 잎맥을 따라 뾰족한 잎사귀 테두리를 그려주세요.

24 펜 선을 긋고 **12**와 같이 선 곳곳을 두껍게 강조해 입체감을 표현해주세요(02).

25 꽃잎의 중심 결을 그어주세요(02).

26 중심 결 사이사이 가는 선으로 꽃잎의 결을 표현해줍니다(005).

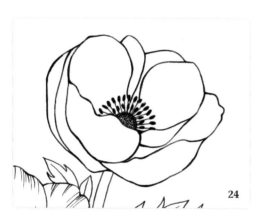

27 15와 같이 잎사귀 테두리에 선을 추가하고 완성해주세요(005).

Peony

작약

5월부터 초여름에 피는 작약은 탐스럽고 화려한 모습과 진한 향으로 많은 사랑을 받는 꽃이죠. 작약의 꽃말은 '부끄러움'인데요, 요정이 잘못을 저지르고 창피해 작약 그늘에 숨어 꽃이 빨갛게 물들었다는 영국 전설에서 유래했다고 해요.

작약 드로잉 Tip
• 작약꽃의 기본 형태는 그릇(컵)형이에요.
• 꽃잎은 여러 겹으로 이루어져 있어요.
• 꽃잎을 둥근 모양으로 그려서 풍성한 형태를 표현해요.

사용한 펜
사쿠라 피그마 마이크론 005 / 01

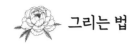 그리는 법

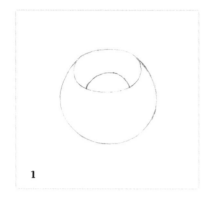

1

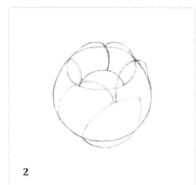

2

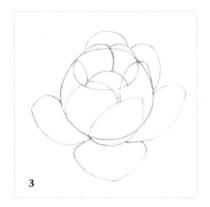

3

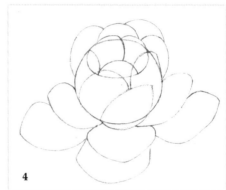

4

1 중앙에 둥근 항아리 모양의 형태를 그리고, 타원 가운데에 반원 모양을 그려주세요.

2 1에서 그린 형태 안에 둥근 선으로 꽃잎의 모양을 그려 넣어주세요.

3 2의 형태 바깥으로 꽃잎 모양을 붙여 그려주세요.
　　　└ **볼륨감이 느껴지도록 둥근 선으로 그려주세요.**

4 3의 형태 바깥으로 꽃잎 모양을 붙여 그려주세요.

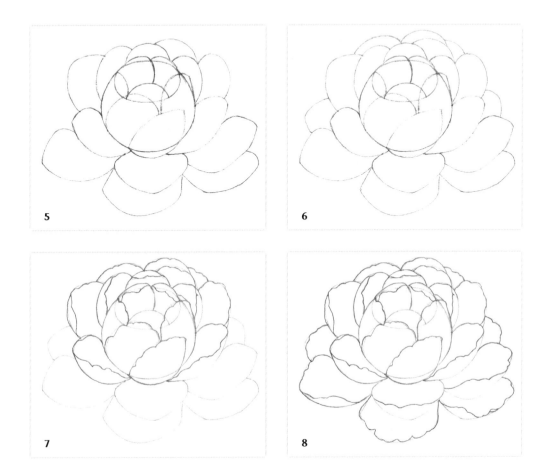

5 4의 형태 바깥으로 꽃잎 모양을 붙여 그려주세요.

6 5의 형태 바깥으로 꽃잎 모양을 붙여 그려주세요.

7 6까지 그린 꽃잎 형태의 테두리를 울퉁불퉁하게 그려서 자연스러운 꽃잎의 모양을 만들어주세요.
 └ 좀 더 힘을 주어서 연필 선을 진하게 그려주면 선이 헷갈리지 않는답니다.

8 남은 부분의 꽃잎도 자연스러운 모양으로 다듬어 진하게 그려주세요.

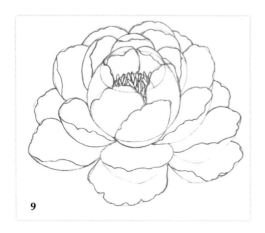

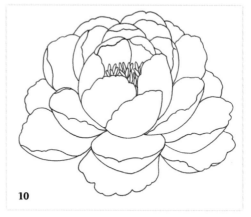

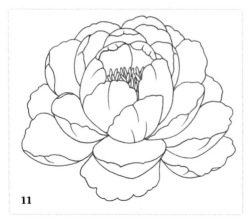

9 중앙 반원 형태 안에 길쭉한 모양의 수술을 그려주세요. 맨 앞의 것을 먼저 그리고,
 그 뒤로 여러 방향을 겹치게 그려주면 됩니다.

10 펜을 사용해 연필 스케치를 따라 선을 그어주세요(01).

11 꽃잎의 결을 부분부분 그어주세요(01).

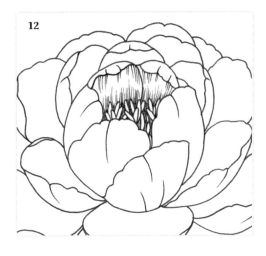

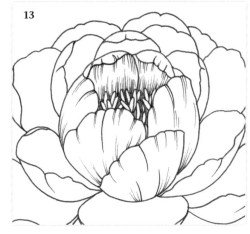

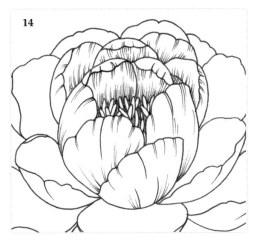

12 수술 주변의 꽃잎 안쪽을 펜으로 채워주세요(005).

13 꽃잎의 볼륨을 고려하며 바깥쪽 결을 곡선으로 표현해주세요(005).

14 뒤쪽의 꽃잎도 안과 밖의 결을 자연스럽게 표현해주세요(005).

15 계속해서 주변의 꽃잎도 결을 표현해 채워주세요(005).

16 꽃잎 전체의 결을 표현하고, 수술의 내부도 채워주세요. 수술의 아래쪽에만 1~2개의 선을 그어주면 됩니다(005).

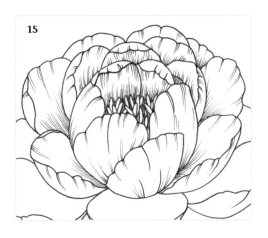

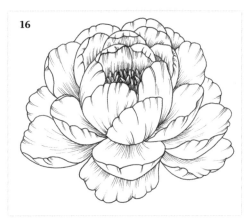

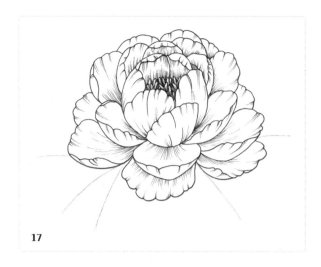

17

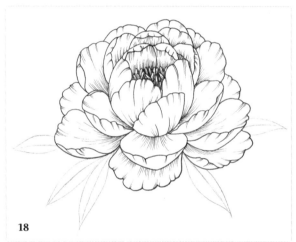

18

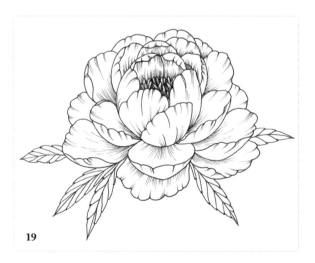

19

17 연필을 사용해서 주맥 위치를 그어줍니다.

18 잎맥 양쪽으로 작약의 잎사귀를 길고 뾰족하게 그려주세요.

19 펜으로 잎사귀를 그을 때에는 테두리를 뾰족하게 그어주고 측맥도 펜으로 바로 그어주세요(01).

└ 연필로 미리 그려 놓은 후에 펜 선을 그어도 좋습니다.

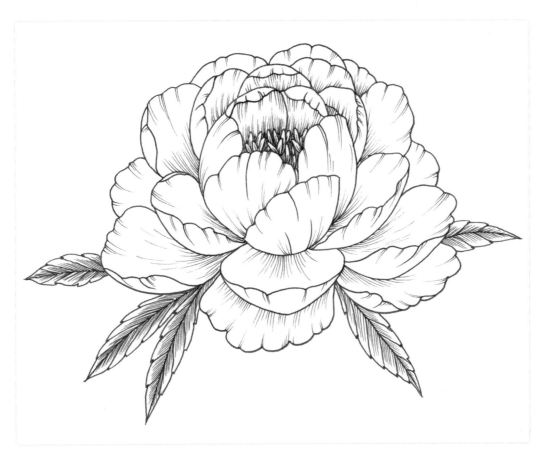

20 측맥의 ㅅ자 형태를 따라 주맥 좌우로 선을 채워 완성해줍니다(005).

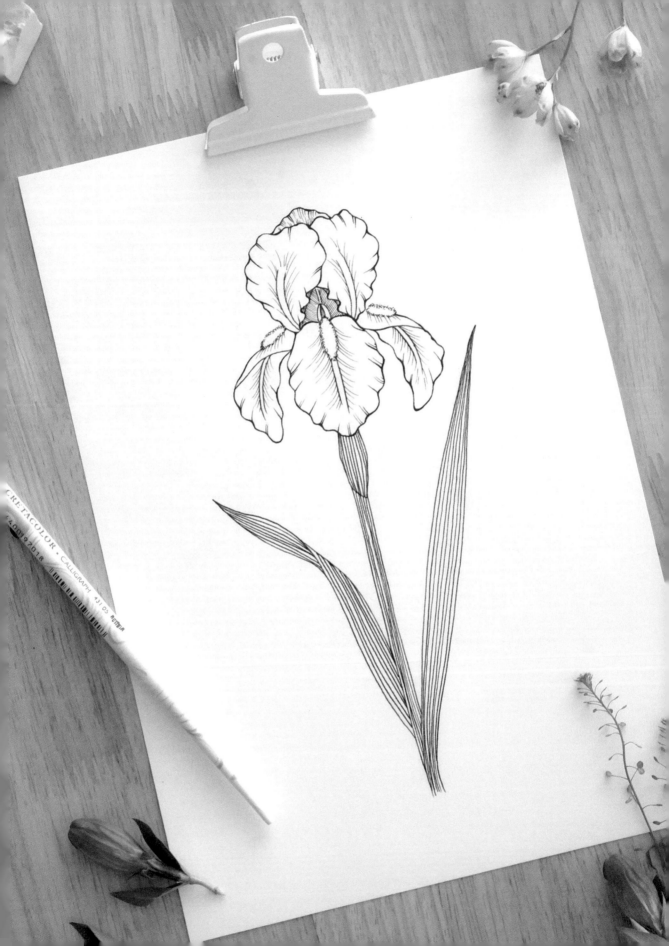

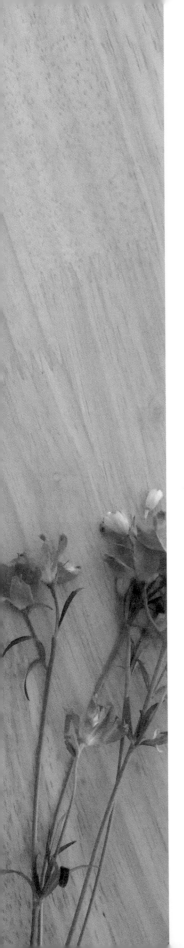

아이리스

꽃봉오리가 붓을 닮았다 하여 '붓꽃'으로도 불리는 아이리스
는 그리스 신화의 무지개 여신 '이리스'에서 유래된 이름이에
요. 꽃이 하루 만에 금방 시들기 때문에 사진에 쉽게 담기 어
려운 꽃이라고 해요.

아이리스 드로잉 Tip
- 아이리스는 대칭 형태를 갖고 있어요.
- 6장의 꽃잎 중 밖의 3장(외화피)은 펼쳐지고 안쪽의 3장(내
 화피)은 서 있는 형태예요.
- 외화피에는 수염이 붙어 있는데 우리가 그려볼 독일 아이
 리스의 특징이에요.

사용한 펜
사쿠라 피그마 마이크론 005 / 01

 그리는 법

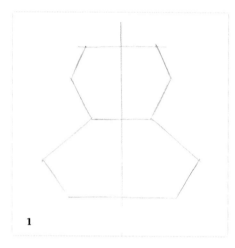

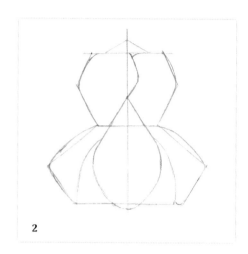

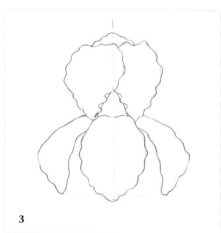

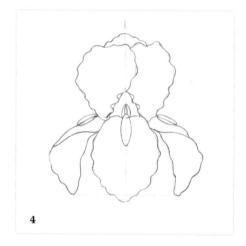

1 세로 중심선을 긋고 대칭으로 변형된 육각형을 위, 아래로 그려주세요.

2 1에서 그린 틀을 기준으로, 6장의 꽃잎이 들어갈 위치를 대략적으로 그려주세요.
 └ 중앙의 세모를 먼저 그린 다음 형태를 그려주면 보다 수월해요.

3 꽃잎의 굴곡진 형태를 물결 모양으로 자연스럽게 그려주세요.

4 중앙에는 길쭉한 수술머리를 대칭으로 그리고, 아래 3장의 꽃잎(외화피)에 긴 타원형으로 수염 위치를
 표시해주세요.

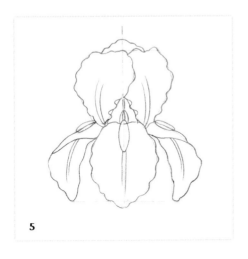

5

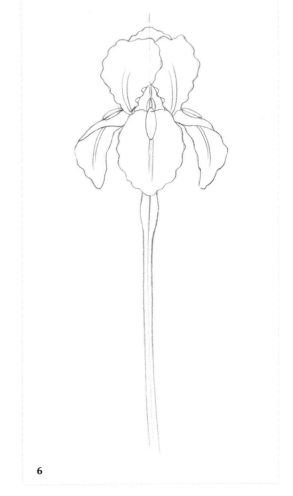

5 꽃잎 중심 결을 각각 2개씩 그려주세요. 꽃잎
이 펼쳐진 방향으로 자연스러운 곡선을 그어
주세요.

6 꽃의 중심과 연결된 선을 길게 그려주고, 양쪽
에 두께를 더해 도톰한 꽃포(꽃잎을 감싸는 부
분)와 줄기를 그려주세요.

6

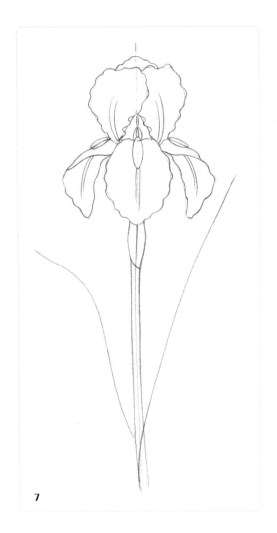

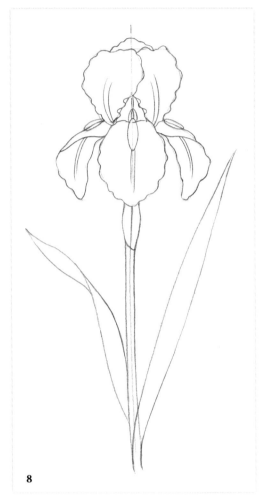

7 꽃포 부분을 비스듬한 선으로 나눠주고, 줄기 양쪽
으로 자연스럽게 긴 선을 그어 잎의 위치를 표시해
주세요.

8 7에서 그은 선을 기준으로 길고 뾰족한 잎사귀의 형
태를 그려주세요.

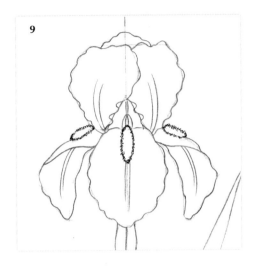

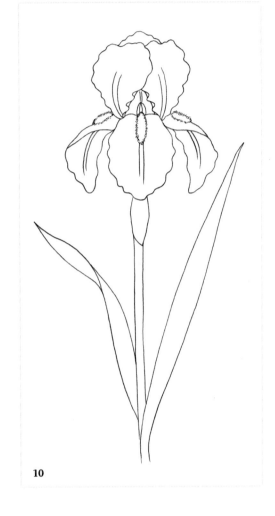

9 꽃수염은 테두리만 펜으로 점을 찍어 표현해주
 세요(005).

10 남은 부분의 연필 스케치를 따라 펜 선을 그어
 주세요(01).

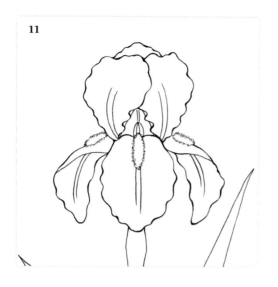

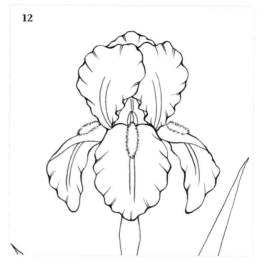

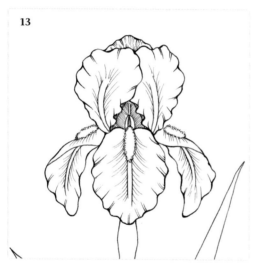

11 꽃잎 선의 부분부분을 두껍게 강조해 입체감을 살려주세요(01).

12 꽃잎이 접힌 부분의 선을 추가로 그어주세요(01).
　└ 물결무늬의 테두리 선에서 움푹 들어간 부분 위주로 그어주면 입체감이 잘 살아나요.

13 가는 선으로 꽃잎 내부의 결을 표현해줍니다(005).
　└ 꽃잎이 펼쳐진 방향을 잘 고려해서 자연스럽게 그어주세요.

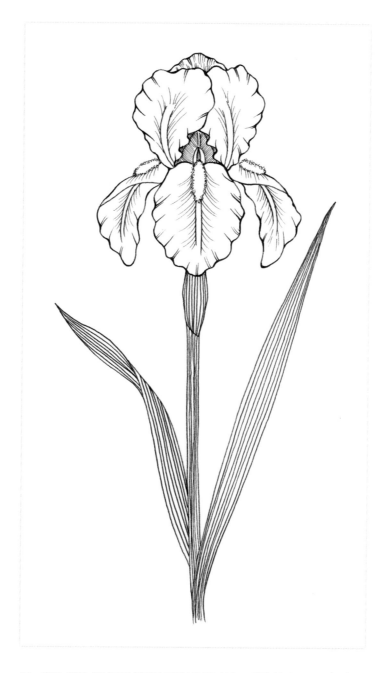

14 꽃포, 줄기, 잎사귀의 형태를 따라 내부를 선으로 채워 완성해주세요(01).

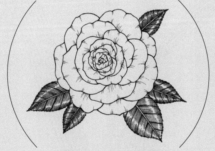

SUMMER

FLOWERS

Part 2

。

싱그러운 여름꽃 그리기

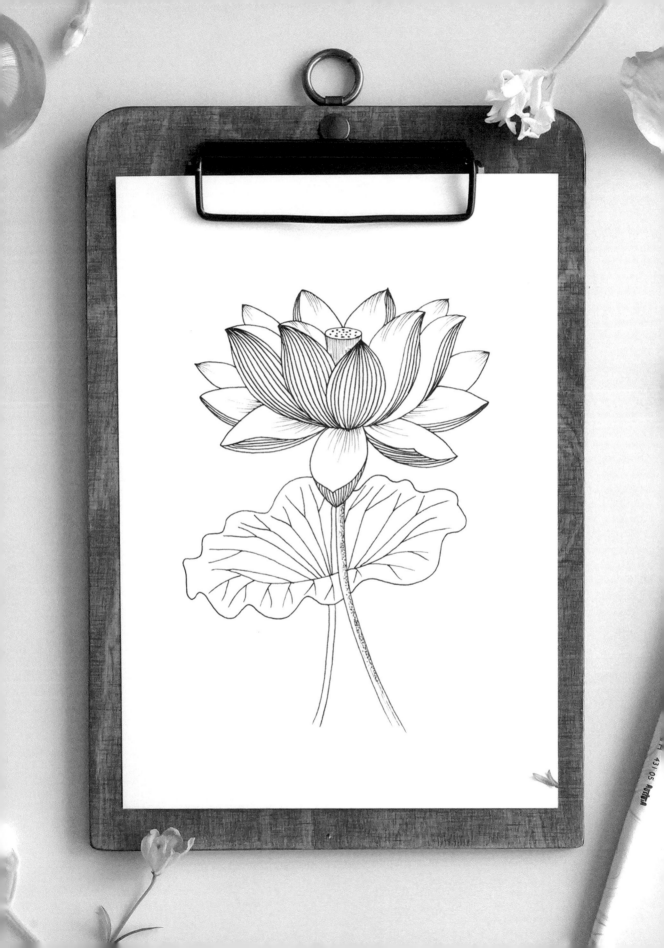

Lotus

연꽃

여름을 대표하는 연꽃은 진흙탕 속에서도 아름답게 피어나는 속성 때문에 신성한 의미로 많이 사용되고 있어서 다양한 종교적 상징으로 표현되기도 해요. 특히 우리나라의 불교, 유교 관련 전통 건축물에서 연꽃무늬를 많이 찾아볼 수 있어요.

연꽃 드로잉 Tip

- 연꽃은 큰 그릇(컵)형태예요.
- 꽃잎에 수많은 결이 있어요.
- 물가에 닿아서 자라나는 수련과 달리, 연꽃은 줄기가 물 밖으로 길게 자라서 꽃과 잎을 피워내요.

사용한 펜

사쿠라 피그마 마이크론 005 / 01 / 03

 그리는 법

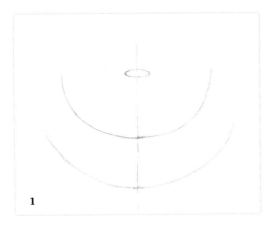

1

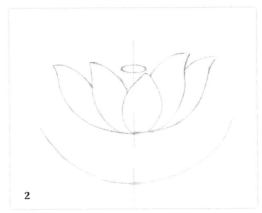

2

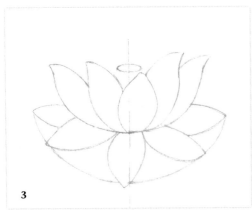

3

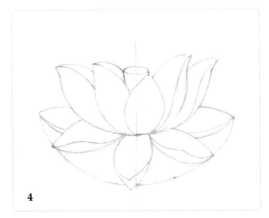

4

1 세로 중심선을 길게 긋고, 위에서부터 차례로 작은 타원과 그릇처럼 둥근 선을 2 개 그어주세요.

2 첫 번째 둥근 선을 기준으로 꽃잎의 형태를 그려주세요. 중앙의 꽃잎을 먼저 그리 고 양쪽으로 붙이면서 그려주세요.

3 두 번째 둥근 선에 맞춰 아래쪽으로 펼쳐진 꽃잎의 형태도 그려주세요. 이때에도 중앙부터 양쪽으로 순서대로 그리는 게 좋아요.

4 3까지 그린 꽃잎 형태에 선을 추가해서 접힌 부분을 그려주세요.

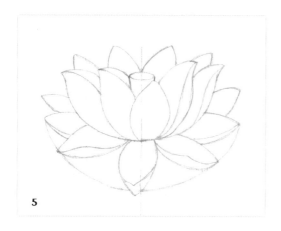

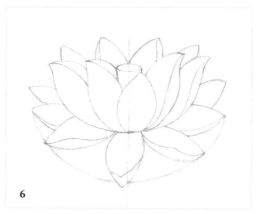

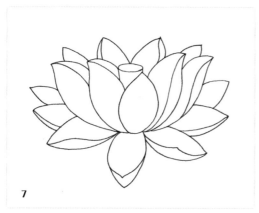

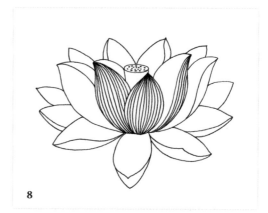

5 뒤쪽에 보이는 꽃잎도 그려주세요.

6 꽃잎에 선을 추가해 접힌 부분을 표현해주세요.

7 연필 스케치를 따라 펜 선을 그어주세요(03).

8 연밥을 동그랗게 색칠해 표현하고, 꽃잎의 결을 펜 선으로 그어주세요(03).
 └ **꽃잎의 형태를 따라 자연스럽게 선을 그어주어야 볼륨감을 살려줄 수 있어요.**

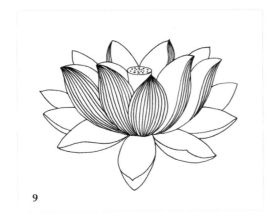

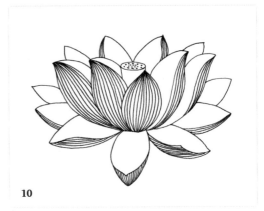

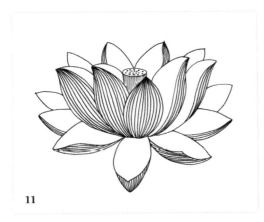

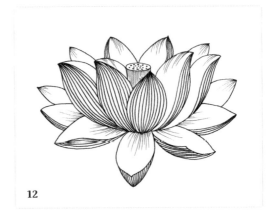

9 꽃잎 바깥 부분에 **8**과 같은 방법으로 결을 표현해주세요(03).

10 나머지 꽃잎 바깥 부분도 방향을 고려하며 같은 방법으로 결을 표현해주세요(03).

11 연밥이 있는 꽃턱 부분을 가는 선으로 채워주세요(005).

12 꽃잎 안쪽 부분을 가는 선으로 살짝 채워주세요(005).

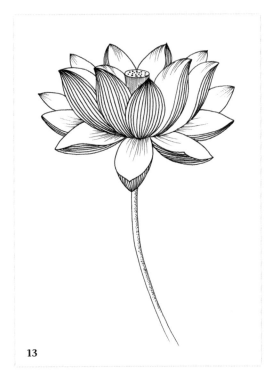

13

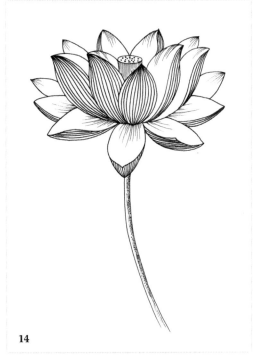

14

13 꽃의 중심과 연결되듯이 자연스럽게 줄기를 그리고, 오른쪽 부
 분을 점으로 찍어주세요(01).
 └ 연필로 미리 줄기 선을 스케치한 뒤에 펜으로 그어도 좋아요.

14 점을 찍은 부분 위로 가볍게 선을 채워 마무리해주세요(005).

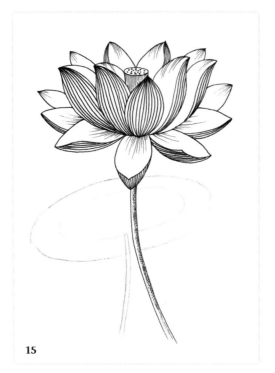

15

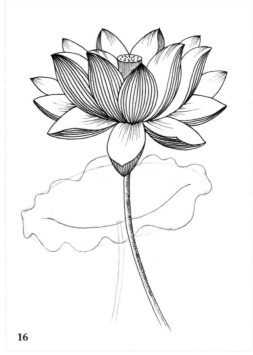

16

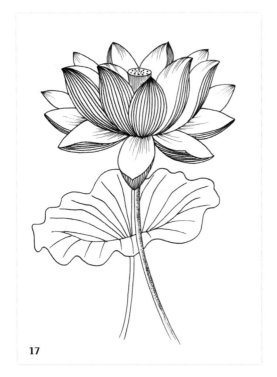

17

15 간단하게 연잎도 추가로 그려볼게요. 연필로 2개의
 타원과 줄기를 그려주세요.

16 연잎의 테두리를 물결 모양으로 자연스럽게 그리고,
 안쪽 타원은 반쪽만 진하게 그려주세요.

17 연필 스케치를 따라 펜으로 그어주고, 바깥으로 퍼지
 듯이 잎맥을 그어주세요(03).

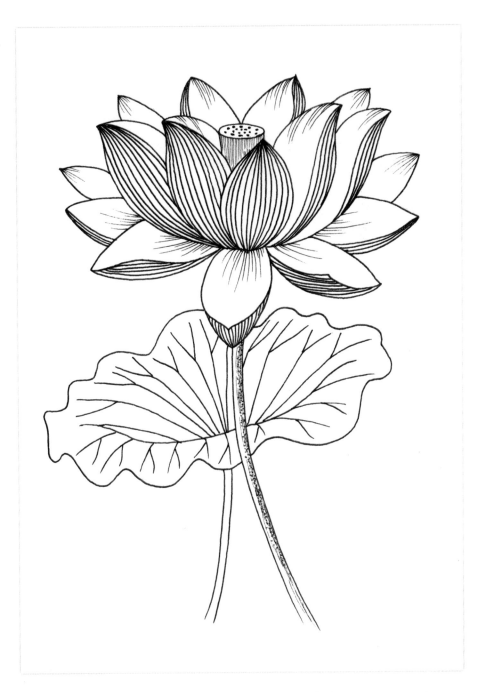

18 잎맥에 추가로 Y자 형태가 되도록 짧은 선을 그어 완성해주세요(03).

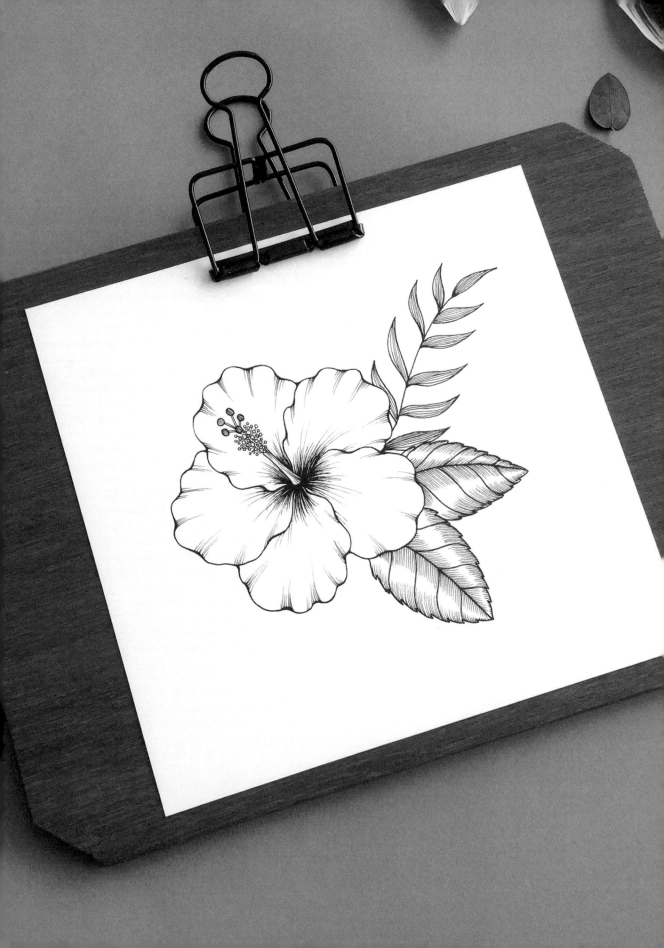

Hibiscus

히비스커스

대표적인 열대 꽃의 하나인 히비스커스는 이집트의 미의 여신 '히비스(Hibis)'와 그리스어의 '닮다'라는 뜻을 가진 '이스코(Isco)'의 합성어로 '신에게 바치는 꽃'이라는 의미를 갖고 있어요. 히비스커스의 열매는 차의 원료로 사용되는데요. 클레오파트라가 아름다움을 유지하기 위해 즐겨 마셨다고 하네요.

히비스커스 드로잉 Tip

- 히비스커스의 기본 형태는 오각형의 별 모양이에요.
- 꽃잎은 5개이고 주름이 많아요.
- 수술은 하나의 줄기에 많은 머리가 붙어 있고 암술은 끝이 5개로 나누어져요.

사용한 펜

사쿠라 피그마 마이크론 005 / 01

1 기울어진 ＋자를 기준으로 오각형을 그려주세요.

2 중심선의 중간 정도 되는 위치를 기준점으로 표시해주세요.

3 기준점에서 동그란 모양의 꽃잎 형태를 겹쳐지도록 그려주세요.
ㄴ 위쪽 중앙의 꽃잎부터 시계방향으로 그려주는 게 좋답니다.

4 기준점에서 위로 뻗어 나오는 암술대와 5개의 동그라미를 그려 암술머리를 표시해주세요.

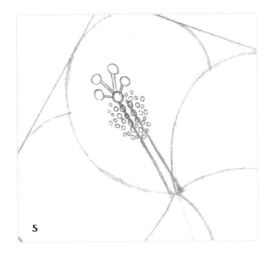

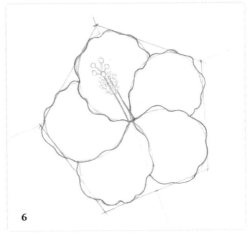

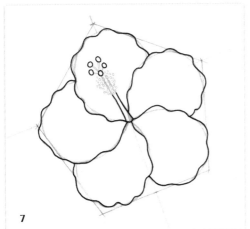

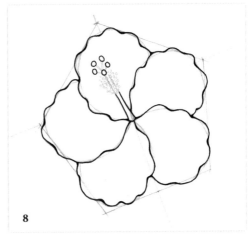

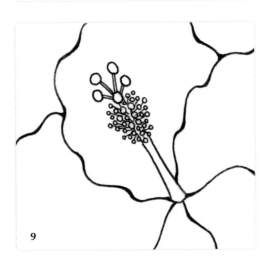

5 암술머리는 암술대에 가는 줄기로 연결해주고, 아래쪽으로 작은 동그라미를 여러 개 그려 수술머리를 그려주세요.

6 3에서 그린 형태를 바탕으로 올록볼록한 꽃잎의 테두리 모양을 자세하게 그려주세요.

7 연필 스케치를 따라 꽃잎과 암술머리, 암술대를 펜으로 그려주세요(01).

8 꽃잎 테두리의 선을 부분부분 강조해 입체감을 표현해주세요(01).

9 스케치를 따라 작은 동그라미(수술머리)를 그리고, 암술대와 연결되도록 짧은 선을 그어주세요. 암술머리와 연결된 줄기도 그어줍니다 (005).

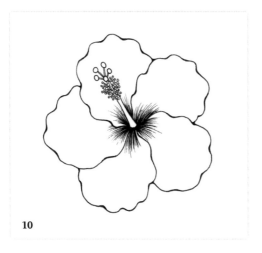

10

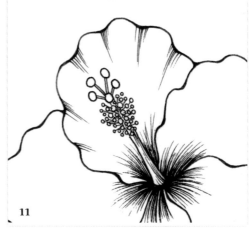

11

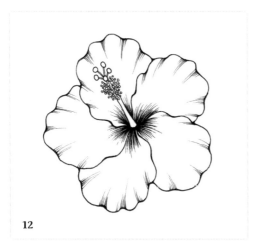

12

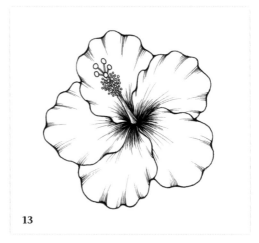

13

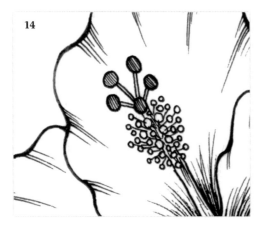

14

10 꽃의 기준점에서 바깥으로 퍼져 나가듯이 촘촘한 선을 그어 어둡게 표현해줍니다(01).

11 꽃잎 테두리에서 안쪽으로 선을 그어 결을 표현해줍니다(005).
　└ 이때 테두리에서 움푹 파인 부분에 선을 그어주면 더욱 자연스러운 결을 표현할 수 있어요.

12 나머지 꽃잎 테두리에도 가는 선을 추가해 결을 표현해주세요(005).

13 어두운 중심 부분에서 바깥으로 길게 나오는 선도 추가로 그어줍니다(005).

14 암술머리도 선으로 채워주세요(005).

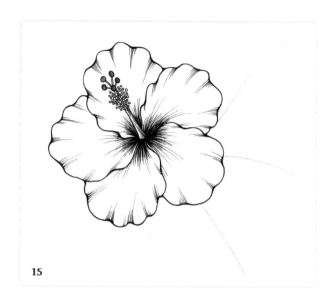

15

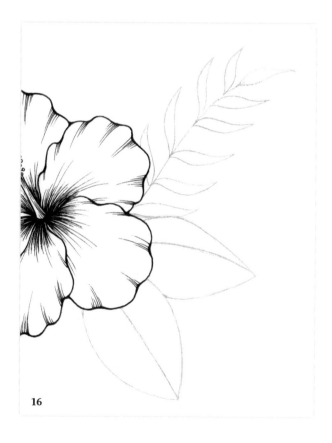

16

15 연필을 사용해 꽃의 오른쪽으로 자
연스러운 선을 그어 잎맥의 위치를
표시해주세요.

16 15에서 그린 선 양쪽으로 잎사귀 형
태를 그려주세요.

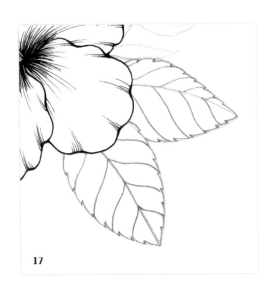

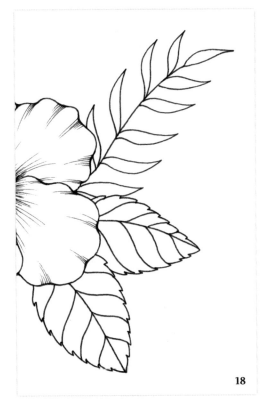

17 잎의 테두리를 뾰족하게 그리고 측맥도 자연스러운 곡선으로 그려줍니다.

18 연필 스케치를 따라 펜 선을 그어주세요(01).

　└ 스케치를 생략하고 펜으로 바로 뾰족한 테두리를 표현해주어도 좋습니다.

19 히비스커스의 잎사귀는 주맥 좌우와 테두리 부분에 가늘고 촘촘한 선을 그어 채워주세요(005).

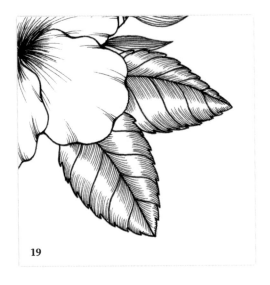

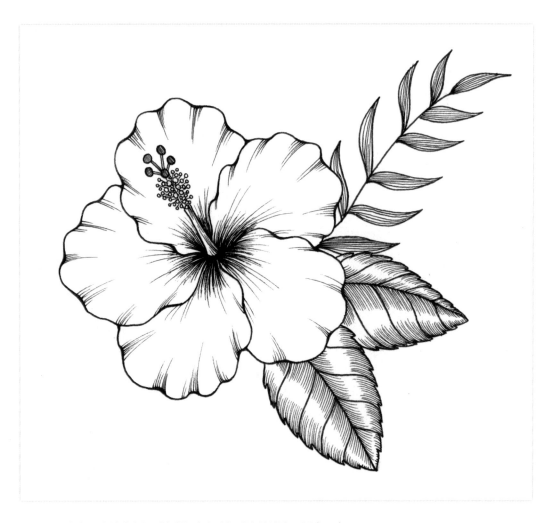

20 위쪽의 마주 난 잎사귀들도 형태를 따라 선을 채워 완성해주세요(005).

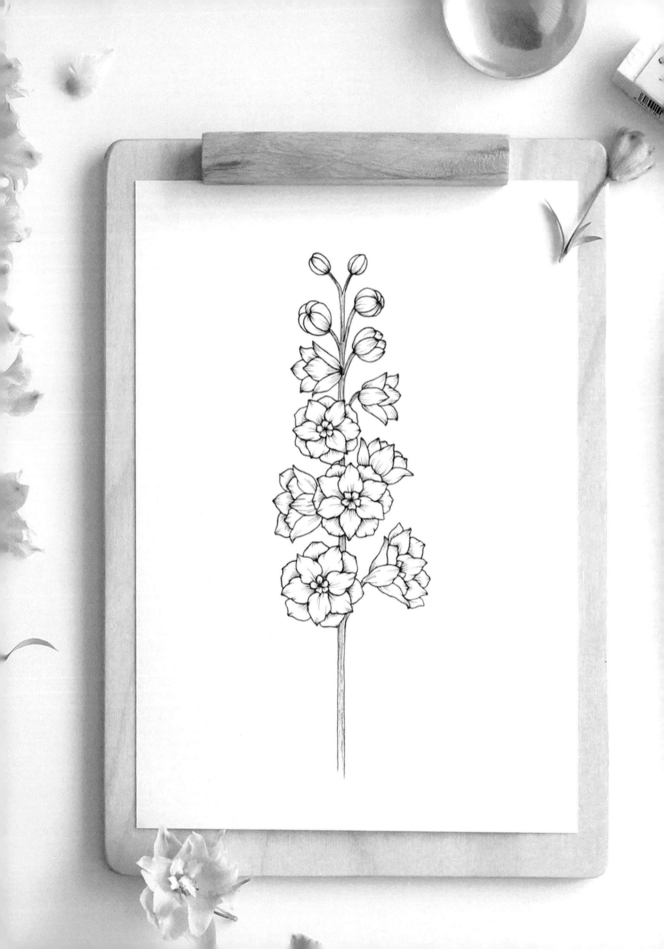

델피니움

꽃봉오리가 돌고래처럼 생겼다 해서 붙여진 이름이라는 델피니움은 우리말로 '참제비고깔'이라 불리기도 해요. 키가 크고 풍성하며 파란색, 보라색, 자주색 계열이 많아 화려한 느낌을 주어 인테리어나 장식용으로도 널리 사용되는 꽃이에요.

델피니움 드로잉 Tip
- 긴 꽃대에 여러 개의 꽃이 피어나는 형태예요.
- 정면 꽃은 원형, 측면 꽃은 고깔 모양이에요.
- 델피니움은 종류가 아주 다양한데, 함께 그려볼 꽃은 '퍼시픽 자이언트' 계열로 겹겹이 꽃잎과 꽃받침이 있는 종류예요.

사용한 펜
사쿠라 피그마 마이크론 003 / 01

 그리는 법

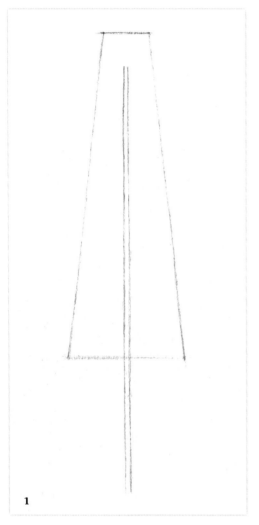

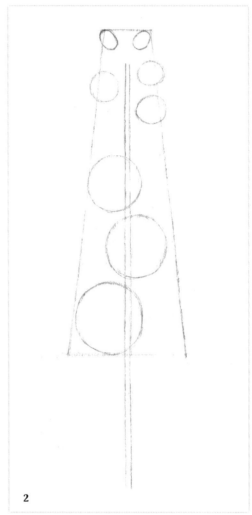

1 세로로 긴 줄기를 그리고 길쭉한 사다리꼴 모양을 대칭으로 그려주세요.

2 사다리꼴 모양 안에 크기가 다른 타원과 원을 그려 넣어주세요.

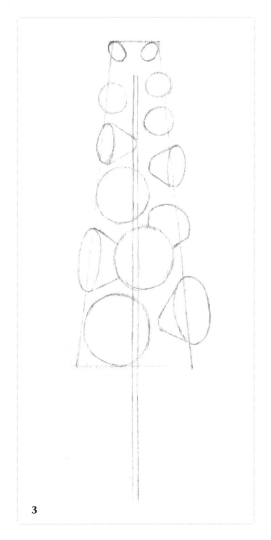

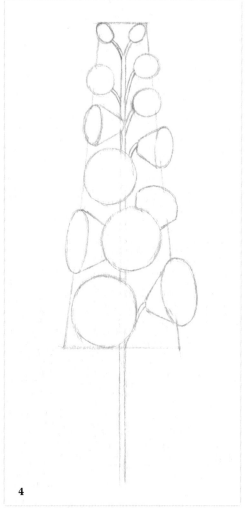

3

4

3 남은 공간에 고깔 모양을 그려 넣어주세요.

4 긴 줄기와 꽃을 연결해 짧은 줄기를 그려주세요. 2~3번 과정에서 그린 형태 안의
줄기 선은 헷갈리지 않도록 지우개로 지워주세요.

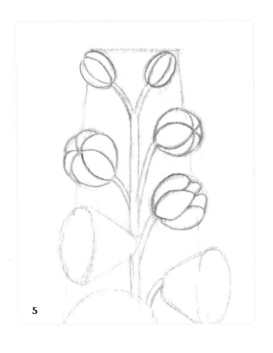

5 작은 꽃봉오리를 선으로 나누어 꽃잎을 표현해
　 주세요. 곡선으로 자연스럽게 그려주세요.

6 고깔 모양 안에 꽃잎 모양을 그려 넣어주세요.

7 남은 고깔 모양 타원 안에 꽃잎을 추가로 그려
　 주세요.

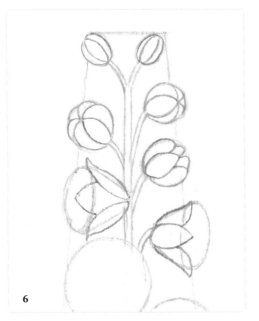

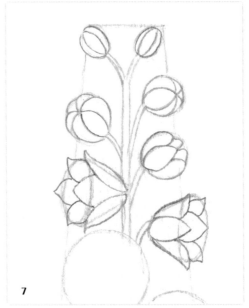

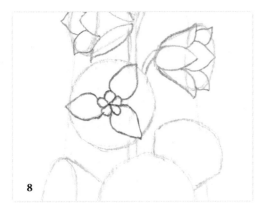

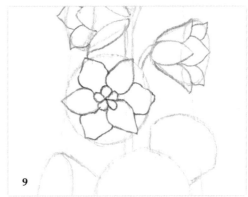

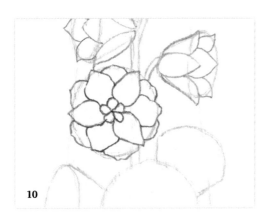

8 동그라미 부분에 정면 모습 꽃을 그려볼게요. 중앙에 아주 작은 5장의 꽃잎을 그리고, 삼각형 형태로 3장의 꽃잎을 붙여서 그려주세요.

└ 자연스럽게 꽃잎 모양을 살려서 그려주세요.

9 8에서 그린 꽃잎 사이사이에 추가로 꽃잎을 그려 넣어주세요.

10 9에서 그린 꽃잎 사이사이에 추가로 꽃잎을 그려 넣어주세요.

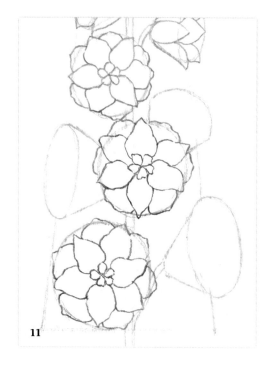

11

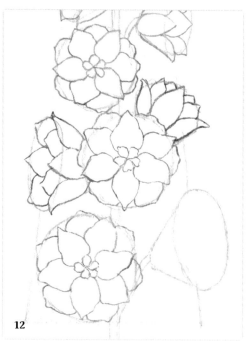

12

13

14

11 나머지 원형 안에도 **8~10**과 같은 방법으로 꽃잎을 그려주세요.

12 주변의 고깔 모양 안에도 **6~7**과 같은 방법으로 꽃잎을 겹겹이 그려 넣어주세요.

13 마지막 고깔 모양은 꽃잎을 많이 그려 넣을 거예요. 먼저 앞부분의 꽃잎 5장을 겹겹이 그려주고 중앙에는 아주 작은 꽃잎을 2개 그려주세요.

14 남은 타원 안에 꽃잎을 겹쳐서 그려 넣어주세요.

15 연필 스케치를 따라 펜 선을 그어주세요 (01).

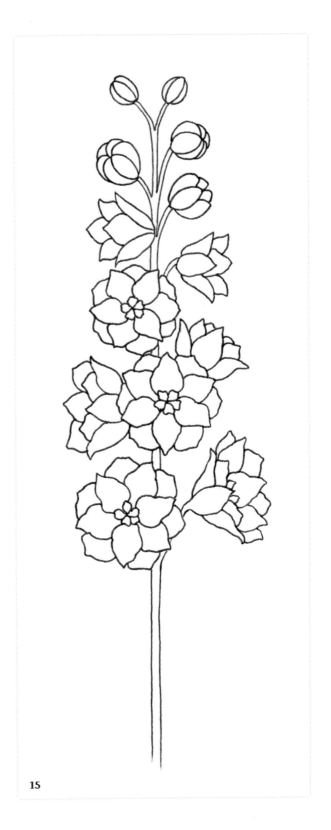

15

16

17

16 가는 선으로 꽃봉오리의 내부를 채워주세요(003).
 └ 진한 선의 곡을 따라 둥글게 선을 그려야 자연스러워요.

17 측면 모습의 꽃 내부도 가늘고 짧은 선을 사용해 채워주세요(003).
 └ 꽃잎의 위, 아랫부분만 살짝 채워주면 됩니다.

18 정면 모습의 꽃 내부도 가늘고 짧은 선을 사용해 채워주세요(003).

19 나머지 측면 모습의 꽃도 17과 같은 방법으로 꽃잎의 위, 아랫부분을 선으로 채워주세요(003).

18

19

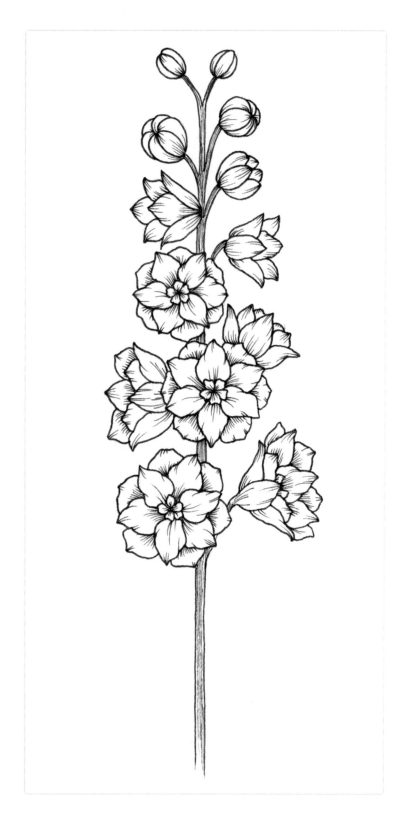

20 슥슥 칠하듯 줄기를 채워
완성해주세요(003).

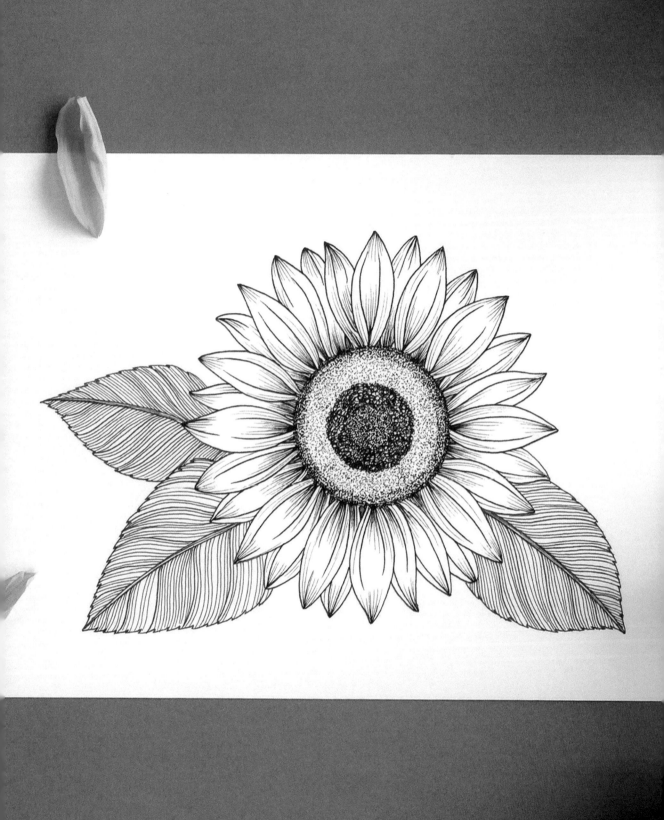

Sunflower

해바라기

여름 하면 가장 먼저 생각나는 꽃인 해바라기는 행운과 번영, 금전운을 상징하기도 해서 꽃과 그림 등이 인테리어 소품으로 많은 사랑을 받고 있어요. 또 관상용뿐만 아니라, 해바라기 씨는 간식이나 사료, 약으로도 사용되며 기름을 짜는 용도로 쓰기도 해요. 해바라기는 사실 씨앗 부분도 꽃이랍니다. 가장 자리의 꽃은 설상화, 동그란 부분은 관상화로 이루어져 있어서 전부 꽃으로 구성되어 있다는 사실!

해바라기 드로잉 Tip
- 해바라기는 원의 형태를 하고 있어요.
- 동그란 관상화(해바라기씨) 부분과 길쭉하고 굴곡진 설상화(노란 꽃잎) 부분으로 이루어져 있어요.
- 관상화 부분은 점과 동그란 표현으로 채워줘요.
- 설상화 부분은 가로, 세로, 대각 방향의 기준선을 잡고 그리면 수월해요.

사용한 펜
사쿠라 피그마 마이크론 005 / 01 / 02

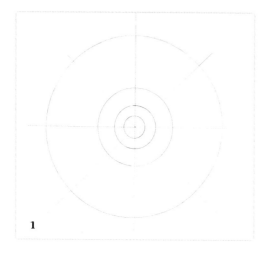

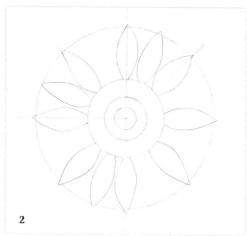

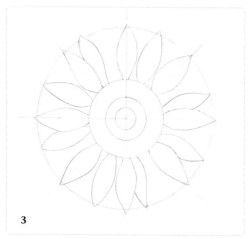

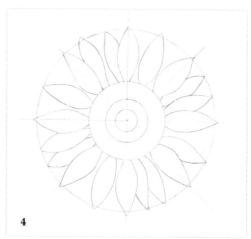

1 크기가 각각 다른 원을 4개 그리고 가로, 세로, 대각 방향의 선을 그어주세요.
 └ 가로, 세로, 대각선을 먼저 긋고 원을 그려주어도 좋습니다.

2 세 번째와 네 번째 원 사이에 뾰족하고 길쭉한 꽃잎 형태를 그려 넣어주세요.
 └ 1에서 그린 ＋자, X자 선의 방향을 기준 삼아 그려주면 자연스럽게 펼쳐진 방향으로 그릴 수 있어요.

3 2에서 그린 꽃잎과 겹쳐진 꽃잎들을 그려주세요.

4 2~3에서 그린 꽃잎 사이사이에 겹쳐진 꽃잎들을 추가로 그려주세요.

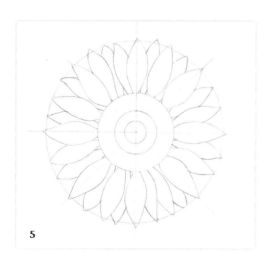

5

5 나머지 공간에도 겹쳐진 꽃잎을 그려주세요.

6 흔히 해바라기 씨로 알고 있는 중앙의 원 부분은 간단히 점으로 채워보도록 할게요. 펜을 사용해서 첫 번째 원의 내부와 세 번째 원의 테두리 부분을 빼곡한 점으로 어둡게 채워주세요(02).

7 두 번째 원의 내부는 많은 동그라미를 스프링 모양으로 연결해 채워주세요(01).
ㄴ 더 굵은 펜으로 진하게 점을 찍어도 좋습니다.

8 세 번째 원의 여백 부분은 밝게 점으로 채워주세요(005).
ㄴ 펜의 굵기를 가늘게 바꾸고, 점과 점 사이의 간격을 넓게 해주면 됩니다.

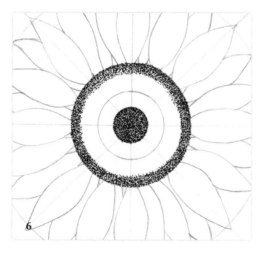

6

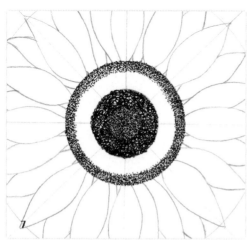

7

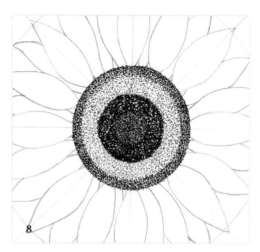

8

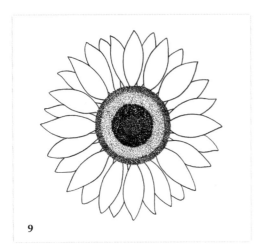

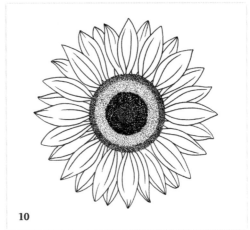

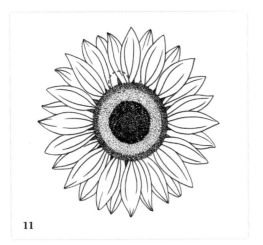

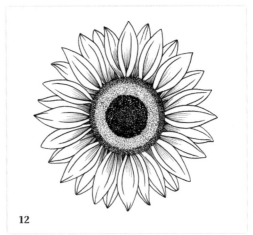

9 　연필 스케치를 따라 꽃잎(설상화) 부분을 펜 선으로 그어주세요(01).

10 　꽃잎의 형태를 따라 내부에 2~3줄의 선을 그어 진한 결을 표현해주세요(01).

11 　꽃잎과 꽃잎이 만나는 사이사이를 펜 선으로 어둡게 채워주세요(005).

12 　꽃잎의 형태를 따라 안쪽에 가는 선을 채워 입체감을 표현해주세요(005).

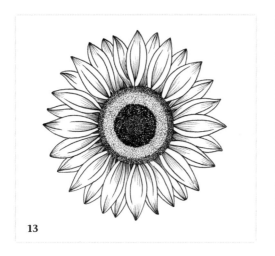

13

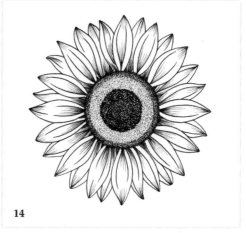

14

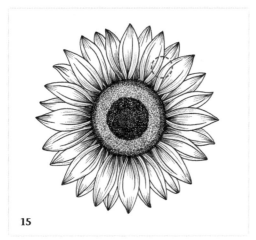

15

13 꽃잎의 뾰족한 끝부분에도 가는 선을 채워 입체감을 표현해주세요(005).

14 점으로 찍은 관상화 부분과 가까운 꽃잎 안쪽을 더욱 어둡게 만들어주세요(005).

15 꽃잎의 흰 부분에도 가는 선을 추가해주고, 8에서 그린 세 번째 원의 여백 부분에 점을 더 채워 더욱 어둡게 만들어주세요(005).

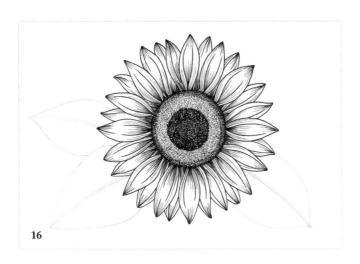

16

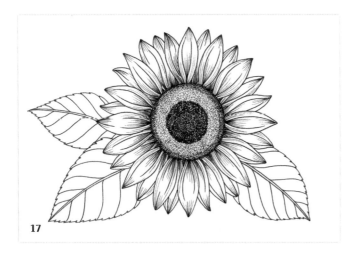

17

16 꽃잎 주변으로 두 줄의 주맥과 잎
　사귀 형태를 연필로 그려주세요.

17 잎사귀 테두리는 뾰족뾰족하게 긋
　고, 측맥도 추가해 펜 선을 그어주
　세요(01).
　└ 뾰족한 테두리와 측맥은 연필로
　　먼저 표시한 뒤에 펜 선을 그어
　　주어도 좋습니다.

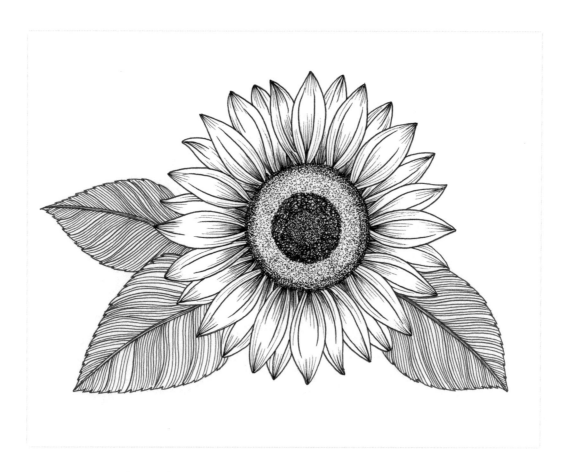

18 측맥의 선을 따라 사이사이 공간에 자연스러운 선을 채워 해바라기를 완성해주세요. 이때 측맥 사이를 채우는 선의 간격이 일정하지 않아도 괜찮아요. 선의 간격이 다르면 더욱 다채로운 느낌을 줄 수 있으므로 너무 균일하지 않아도 괜찮습니다 (005).

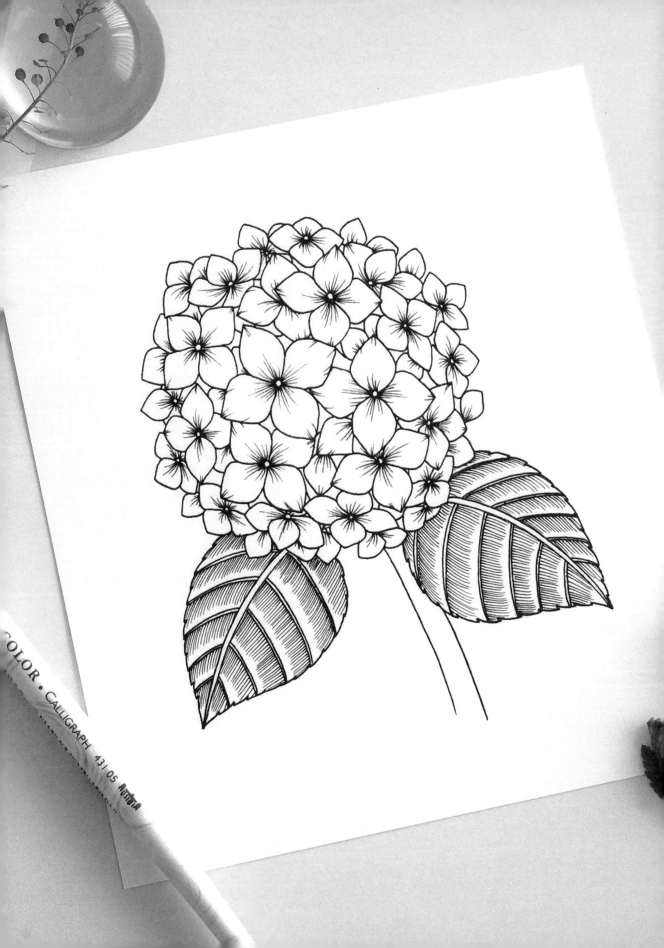

Hydrangea

수국

한여름의 더위를 식혀주는 시원하고 아름다운 수국은 라틴어로 '물그릇'이라는 뜻을 갖고 있어요. 토양의 성분에 따라 꽃의 색이 달라진다고 하는데요, 토양이 산성일 때에는 청색을 많이 띠고, 알칼리성일수록 붉은색을 띠는 재미있는 생리적 특성이 있어요. 한방에서는 귀한 약재로 쓰기도 하는 팔방미인 꽃이랍니다.

수국 드로잉 Tip

• 한 덩어리가 여러 개의 꽃으로 구성되어 있어요.
• 꽃은 4~5장의 잎으로 구성되어 있어요.
• 4장의 꽃잎을 +자 모양으로 그려주세요.
• 테두리로 갈수록 꽃의 크기를 작게 그려 원근감을 나타내요.

사용한 펜

사쿠라 피그마 마이크론 005 / 01

 그리는 법

1

2

3

4

1 큰 원을 하나 그려주세요.

2 중앙에 각도가 다른 十자 모양을 2개 그려주세요.

3 2에서 그린 十자 모양을 기준으로 중앙에는 아주 작은 동그라미를 그리고, 네 방향으로 꽃잎을 붙여 그려주세요.

4 주변에도 각각 각도가 다른 十자 모양을 그려 넣어주세요.

5 3과 마찬가지로 중앙에 작은 원을 그리고 4개의 꽃잎을 그려 넣어주세요.

6 나머지 공간에도 ＋자 모양을 그려 넣어주세요.
 └ 옆모습의 꽃은 세로 선을 짧게 그려 납작한 ＋자 모양으로 그려주세요.

7 6에서 그린 ＋자를 기준으로 꽃잎을 4장씩 그려 넣어주세요.

8 나머지 공간에도 ＋자 모양을 그려 넣어주세요.
 └ 위쪽으로 향하는 꽃잎의 가로 선은 V자로 그려주세요.

9

10

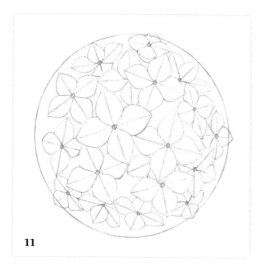

11

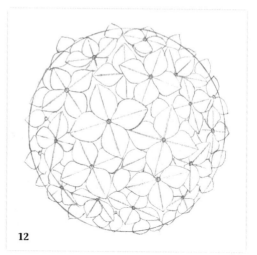

12

9 8에서 그린 ╋자를 기준으로 꽃잎을 4장씩 그려 넣어주세요.

10 남은 테두리 공간에도 납작한 ╋자 모양을 그려주세요.

11 10에서 그린 ╋자 모양을 기준으로 꽃잎을 4장씩 그려 넣어주세요.

12 원 안의 남은 공간에 1~2개의 꽃잎을 그려 넣어 채워주세요.
　　└ **원의 테두리로 갈수록 꽃잎을 작게 그리면 원근감이 살아나요.**

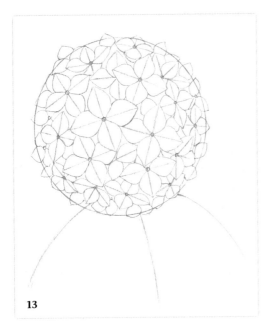

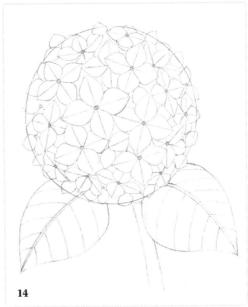

13 꽃 아래쪽으로 줄기와 주맥의 위치를 부드러운 곡선으로 표시해주세요.

14 13에서 그린 선에 형태를 추가하여 줄기와 잎사귀를 그려주세요. 잎의 주맥은 두 줄로 그리고 측맥은 ㅅ자 형태로 그려 넣어주세요.

15 14의 과정에서 그린 측맥을 두 줄로 만들어주세요.

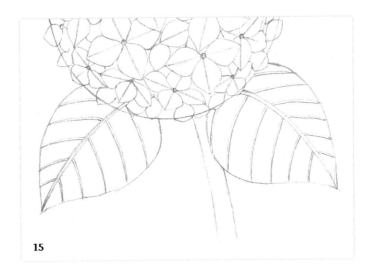

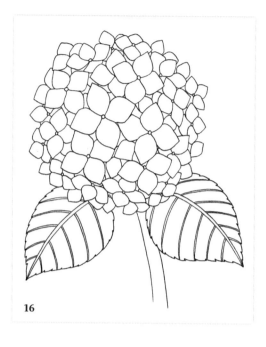

16

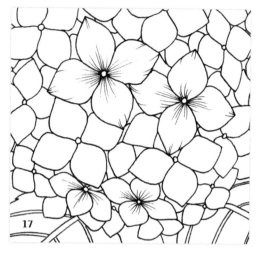

17

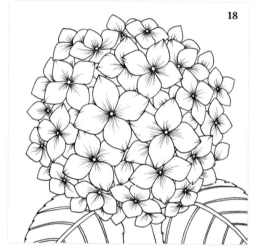

18

19

16 연필 스케치를 따라 펜 선을 그어주세요(01).
 └ 잎사귀는 테두리를 **뾰족뾰족하게** 그어주세요. 연필로 미리 스케치한 후 그어주어도 좋습니다.

17 꽃잎의 위, 아랫부분에 형태를 따라 가는 선으로 결을 표현해주세요(005).
 └ 테두리에 가까이 있는 작은 꽃들은 중앙의 동그라미 주변만 가볍게 채워주세요.

18 나머지 꽃들도 꽃잎의 형태를 고려하며 가는 선으로 채워주세요(005).

19 잎사귀 측맥 사이사이의 공간을 2/3 정도만 촘촘하고 가는 선으로 채워줍니다(005).

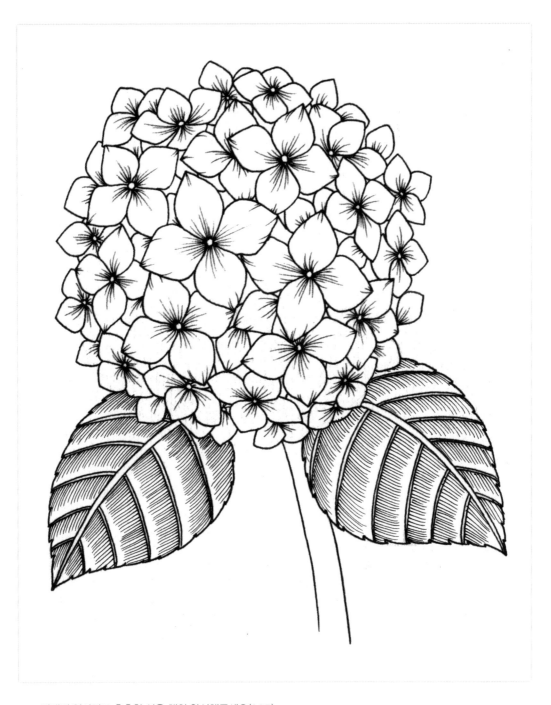

20 반대편 잎사귀도 촘촘한 선을 채워 완성해주세요(005).

Lily

백합

순우리말로 '나리'라고도 불리는 백합은 진한 향기와 품위 있는 자태로 많은 사랑을 받는 꽃이에요. 종류와 색이 무척 다양하며, 특히 흰 백합은 순수와 순결의 의미로 기독교와 관련해서는 성모 마리아를 상징하기도 하고, 3년 이상 자라야 꽃을 피우기 때문에 아주 귀한 꽃으로 여겨지기도 해요.

백합 드로잉 Tip
- 백합은 트럼펫 형태를 가진 꽃이에요.
- 6개의 꽃잎처럼 보이지만, 위쪽의 3장은 꽃잎이고 아래의 3장은 꽃받침이 변형된 것이라 해요.
- 세잎클로버 형태의 암술 1개와 6개의 수술이 있어요.

사용한 펜
사쿠라 피그마 마이크론 005 / 02

 그리는 법

1

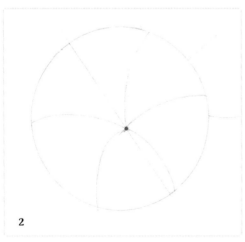

2

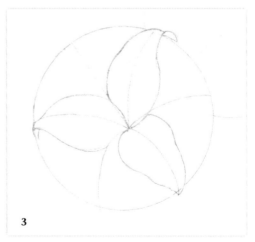

3

1 2개의 중심선을 기준으로 원 2개를 겹치게 그려주세요.

2 원의 중심에서 살짝 아래쪽으로 기준점을 표시하고, 5개의 곡선을 그어 꽃잎 위치를 표시해주세요.

3 2에서 그린 선을 기준으로 먼저 3장의 꽃잎 형태를 자연스럽게 그려주세요.
 └백합의 꽃잎은 살짝 굴곡진 모양이고 뒤로 말린 부분을 그려주면 더욱 예쁩니다.

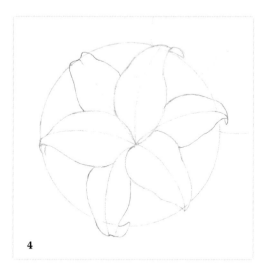

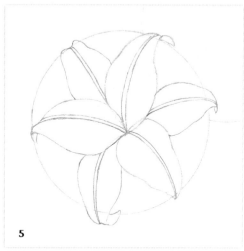

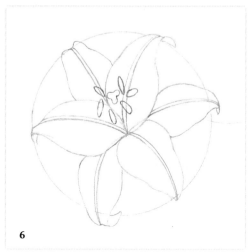

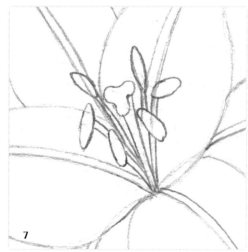

4 아래에 위치한 나머지 3장의 꽃잎도 자연스러운 형태로 그려 넣어주세요.

5 2에서 그린 기준선에 선을 하나 더 추가해 그려주세요.

6 1개의 암술과 6개의 암술머리를 그려주세요.

7 2에서 표시한 기준점으로 모이듯이 암술대, 수술대를 그려주세요.
 └ **연필 선이 헷갈린다면 펜으로 바로 그어주어도 좋습니다.**

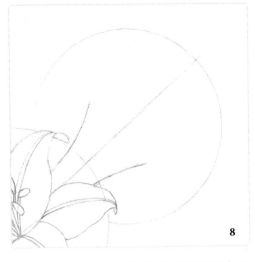

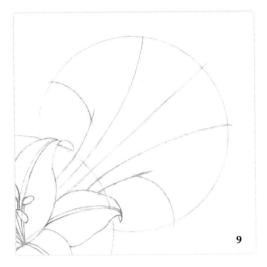

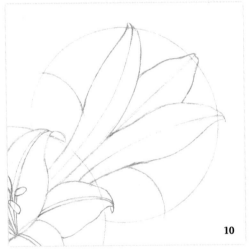

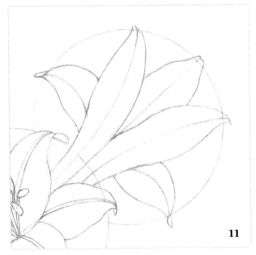

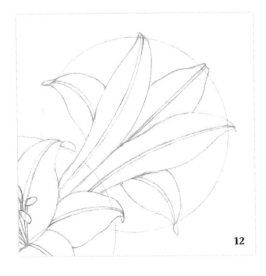

8 오른쪽의 백합은 측면 모습으로 그려볼게요. 중심선 양쪽으로 몸통 부분을 대칭으로 그려주세요.

9 대칭으로 곡선을 추가로 그려 꽃잎 위치를 표시해주세요.

10 중심선 좌우의 꽃잎을 자연스러운 모양으로 그리고, 중앙의 꽃잎도 그려주세요.

11 양 끝의 꽃잎도 말린 형태로 자연스럽게 그려넣어주세요.

12 9에서 그린 선 옆에 한 줄을 더 추가해주세요.

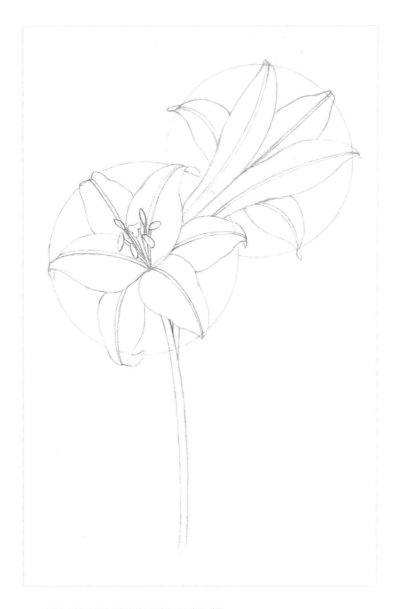

13 왼쪽 꽃 부분과 연결된 줄기를 그려주세요.

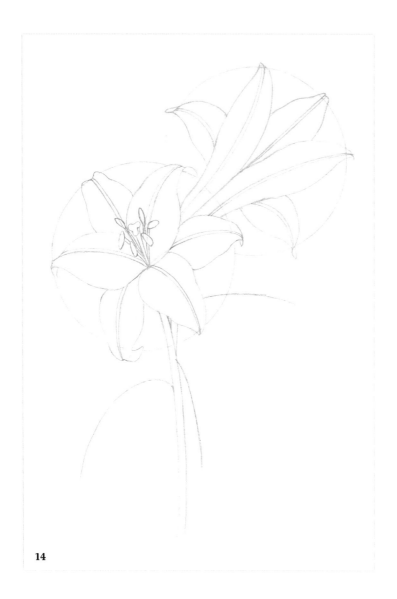

14

14 줄기에서 뻗어 나오는 선을 추가해 잎의 위치
 를 표시해주세요.

15 14에서 그린 선의 양옆으로 잎사귀 모양을
 더해 그려주세요.

15

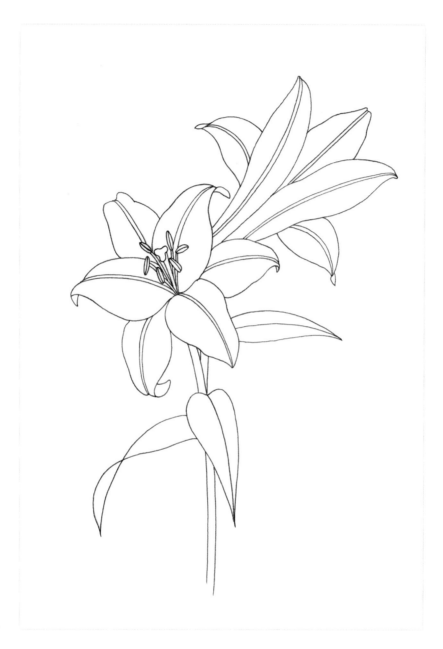

16 연필 스케치를 따라 펜 선을 그어주세요. 수술머리에는 중심선을 추가로 그어주세요(02).
 ㄴ 암술+수술을 먼저 긋고 꽃잎을 그어주고, 잎사귀를 먼저 그린 뒤 줄기를 그어주세요.

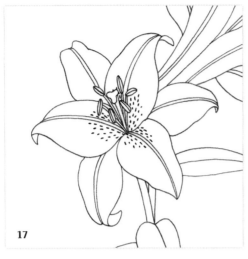

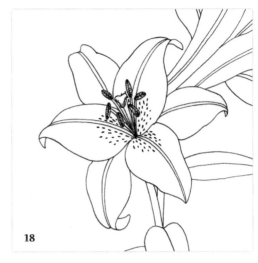

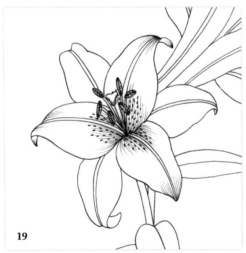

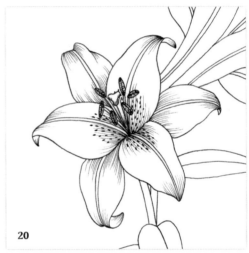

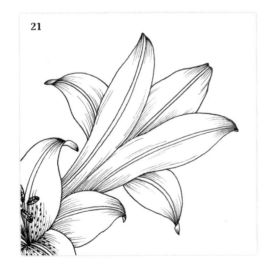

17 3장의 꽃잎에 점으로 무늬를 그려 넣어주세요(02).

18 암술대와 수술대가 모여드는 부분을 어둡게 채워주고, 수술머리는 점으로 채워주세요. 암술머리는 아래쪽에만 짧은 선으로 채워주세요(005).

19 꽃잎 양 끝에 가는 선을 조금씩 그어 결을 표현해주세요(005).

20 나머지 꽃잎도 위, 아래로 가는 선을 채워 결을 표현해주세요(005).

21 오른쪽 백합도 꽃잎과 꽃받침에 가는 선을 채워 결을 표현해주세요(005).

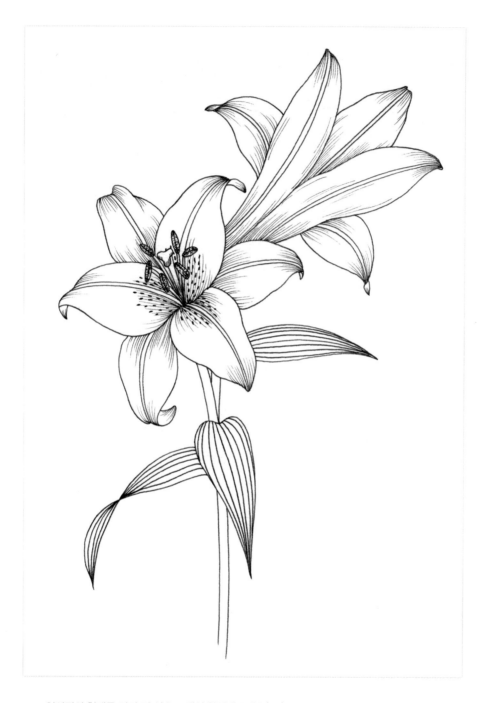

22 잎사귀의 형태를 따라 긴 선으로 채워 완성해주세요(02).

Rose

장미

여름을 화사하게 수놓는 장미는 화려한 모습 덕분에 꽃들의 여왕이라고 불려요. 수백 종류와 갖가지 색을 갖고 있어서 꽃말도 다양하고, 송이의 개수에 따라서도 의미가 달라서인지 봐도 봐도 질리지 않는 꽃 중 하나예요. 5월 14일은 사랑의 표현으로 장미를 주고받는 '로즈데이'이기도 하죠.

장미 드로잉 Tip

- 장미는 수많은 꽃잎으로 이루어져 있어요.
- 정면의 장미는 원형의 큰 틀을 먼저 잡고 꽃잎을 차례로 붙여 나가면서 그려요.
- 잎사귀의 테두리는 톱니처럼 뾰족해요.

사용한 펜

사쿠라 피그마 마이크론 005 / 01

 그리는 법

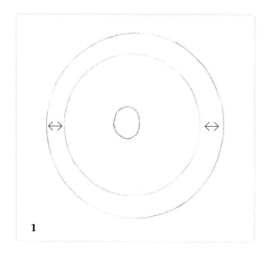

1

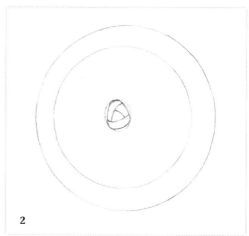

2

3

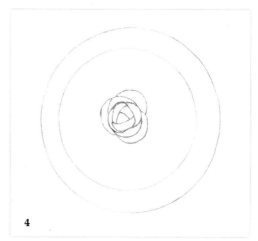

4

1 작은 타원을 기준으로 큰 원 2개를 그려주세요.
 └ 원과 원 사이의 거리가 각각 다르므로 주의해서 틀을 그려주세요.

2 작은 타원 안에 삼각형 모양으로 작은 꽃잎 형태를 그려주세요.

3 2의 형태를 위, 아래, 양옆으로 감싸는 꽃잎을 그려주세요.

4 3의 형태 주변으로 꽃잎을 붙여 그려주세요. 차근차근 둥근 형태로 그리면 돼요.

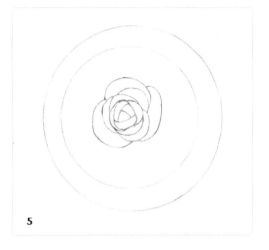

5

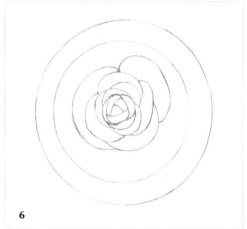

6

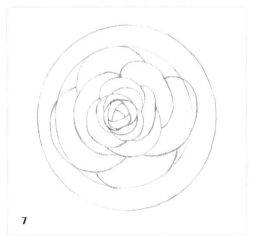

7

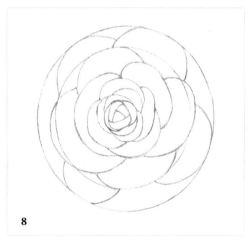

8

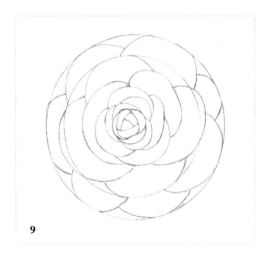

9

5 4의 형태 주변으로 꽃잎을 붙여 그려주세요.

6 5의 형태 주변으로 꽃잎을 붙여 그려주세요.

7 6의 형태 주변으로 꽃잎을 붙여 그려주세요. 첫
번째 큰 원을 기준으로 삼아 그려주면 됩니다.

8 가장 바깥쪽 원 안으로 7의 형태에 꽃잎을 붙여
그려주세요.

9 남는 공간에 꽃잎을 추가로 그려주세요.

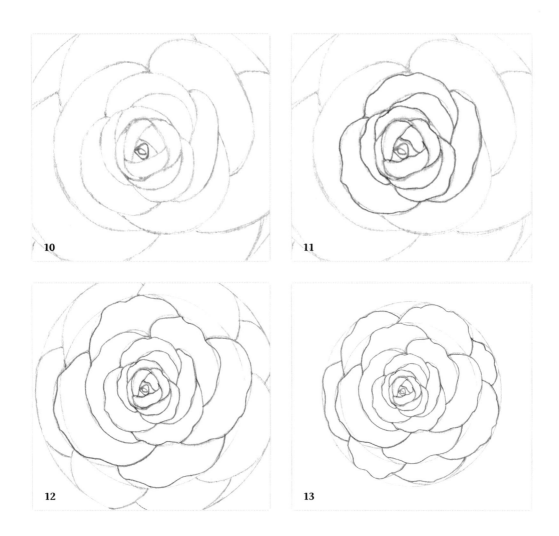

10 가장 중앙에 아주 작은 꽃잎도 추가로 넣어주세요.

11 10까지 그린 꽃잎 형태를 바탕으로, 중앙 부분부터 테두리를 자연스럽게 그려주세요.
　└ 틀과 구분될 수 있도록 연필 선을 진하게 그어주세요.

12 주변의 꽃잎도 테두리를 자연스럽게 그려주세요.

13 남은 꽃잎 전부 테두리를 자연스럽게 그려주세요.

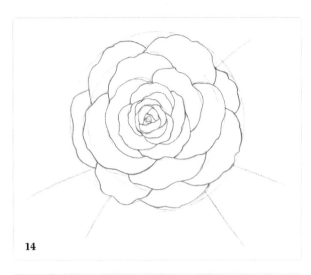

14 꽃잎 주변으로 주맥의 위치를 표시해주세요.

15 주맥 양옆으로 뾰족한 형태의 잎사귀를 그려주고, ㅅ모양으로 측맥도 그려주세요.

16 연필 스케치를 따라 펜 선을 그어주세요. 이때 잎사귀의 중심맥은 두 줄로 그려주고, 측맥은 진하게 여러 번 그어주세요. 테두리는 뾰족뾰족하게 그려주세요(01).

　└ 펜으로 바로 그리기 어려울 때에는 연필로 미리 그린 뒤에 펜 선을 그어도 좋습니다.

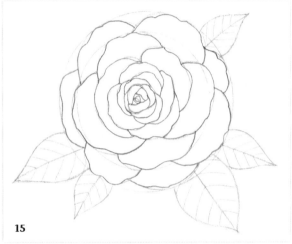

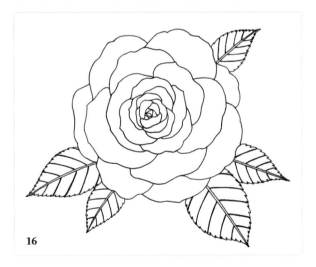

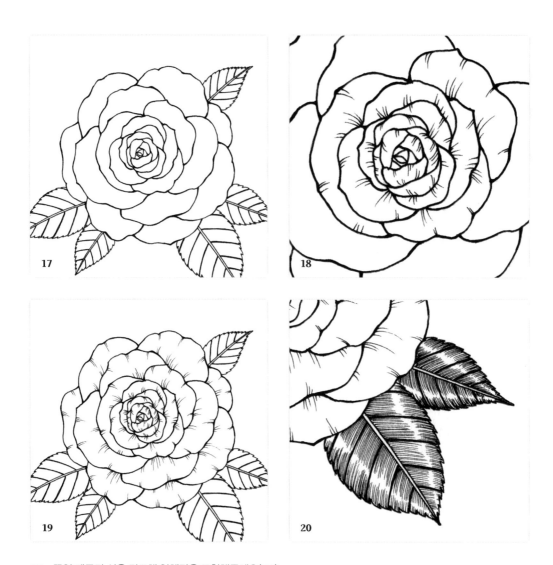

17 꽃잎 테두리 선을 강조해 입체감을 표현해주세요(01).

18 꽃잎 내부를 가는 선으로 채워주세요. 군데군데 2~3개의 짧은 선으로 표현해줍니다(005).
 └ 꽃잎이 피어나는 방향을 잘 고려해서 자연스럽게 그어주세요.

19 나머지 꽃잎의 내부도 채워서 꽃을 마무리해주세요(005).

20 잎사귀는 흰 부분을 살짝 남기면서 선을 채워주면 광택을 표현할 수 있어요. 흰 부분을 남기는 데에 유의하며 선을 그어주세요(005).
 └ 가운데는 주맥에서 바깥으로 촘촘한 선을 긋고, 테두리 부분은 바깥에서 주맥 방향으로 촘촘하게 그어주면 됩니다.

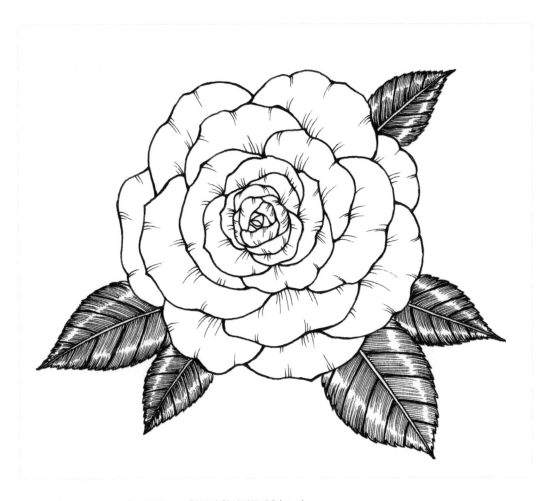

21 나머지 잎사귀도 같은 방법으로 표현하여 완성해주세요(005).

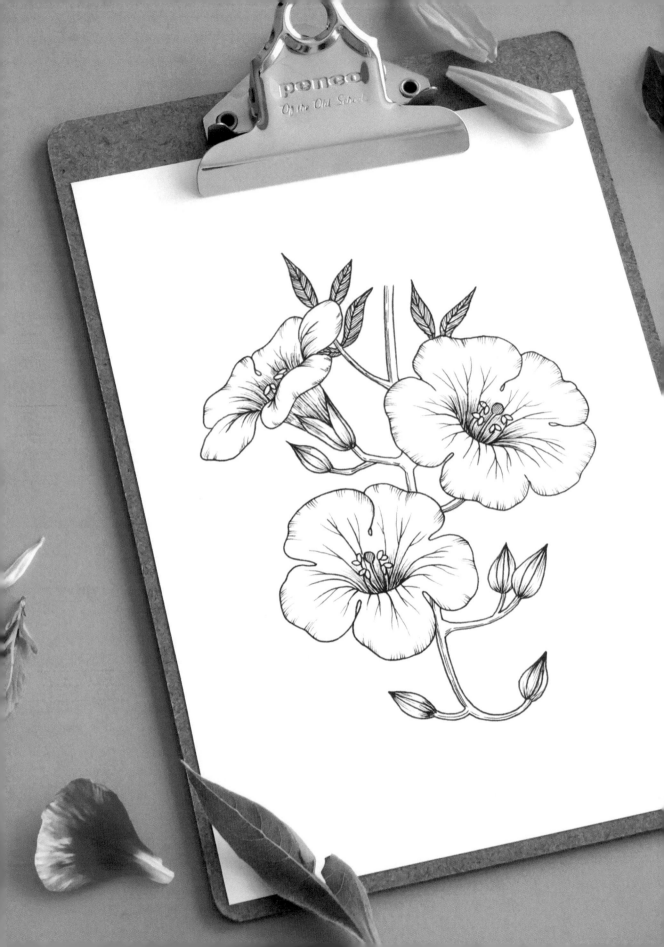

Campsis grandiflora

능소화

담장을 가득 메우고, 늘어진 모습이 아름다운 덩굴식물인 능소화는 여름을 주황빛으로 화려하게 물들이는 꽃이에요. 한여름의 뜨거운 햇빛과 장맛비를 이겨내고 고개를 든 모습이 양반의 기개를 닮았다고 해서 '양반꽃'이라 부르기도 한대요.

능소화 드로잉 Tip
- 아래로 늘어진 꽃대에 5~15개의 꽃이 달려요.
- 능소화는 트럼펫 형태에 속해요.
- 하나의 꽃에 꽃잎이 5갈래로 갈라져요.
- 하나의 암술과 4개의 수술이 있어요.
- 수술머리는 팔(八)자 모양을 하고 있어요.

사용한 펜
사쿠라 피그마 마이크론 005 / 02

 ## 그리는 법

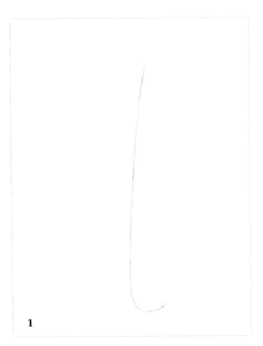

1

2

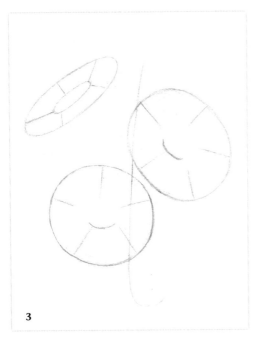

3

1 뒤집어진 지팡이 모양으로 기준선을 그어주세요.

2 1에서 그린 선 양쪽에 각각 다른 모양의 원, 타원을
그려주세요.

3 2에서 그린 원과 타원 중앙에는 곡선을 그려 파인
부분을 표시하고, 5개의 짧은 선을 그려 꽃잎 위치
를 표시해주세요.

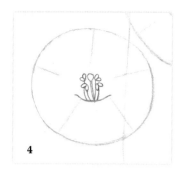

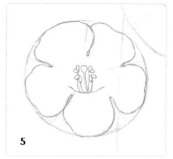

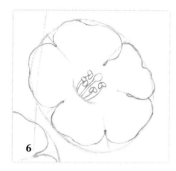

4

5

6

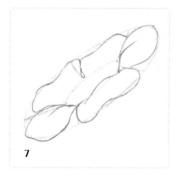

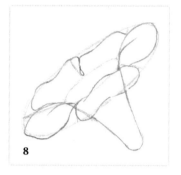

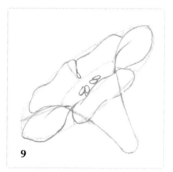

7

8

9

4 아래의 꽃부터 그려볼게요. 파인 부분에 수술과 암술을 그려주세요. 수술은 두 개의 타원이 합쳐진 팔(八)자 모양이고 암술은 납작한 원 모양이에요.

5 3에서 나눈 선을 기준으로 둥근 모양의 꽃잎을 5개 그려주세요.

└ **각각의 꽃잎은 나누어지지 않고 연결되도록 그려주세요.**

6 오른쪽에 위치한 꽃도 같은 방법으로 암술과 수술을 그리고, 꽃잎도 자연스러운 형태로 다듬어 그려주세요.

7 왼쪽의 타원형 꽃도 나누어진 선을 기준으로 자연스럽게 꽃잎 5장을 그려주세요. 중앙의 꽃잎부터 양쪽으로 붙여가면서 그리면 더욱 수월하답니다.

8 중앙의 작은 타원과 이어지는 몸통을 길쭉하게 그려주세요.

9 살짝 보이는 수술머리 2개를 그려주세요.

10 1의 과정에서 그린 기준선에 두께를 주어 꽃줄기를 그리고, 아랫부분에 봉오리 형태를 그려 넣어주세요.

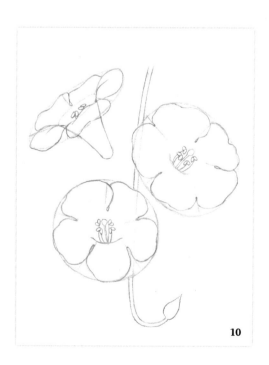

10

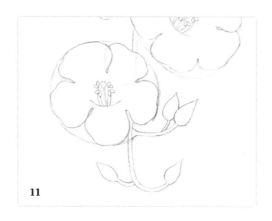

11

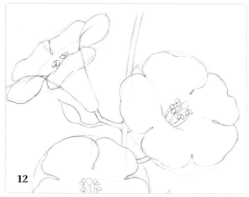

12

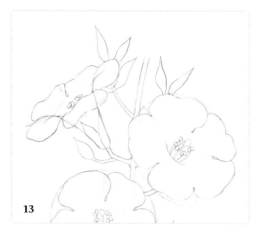

13

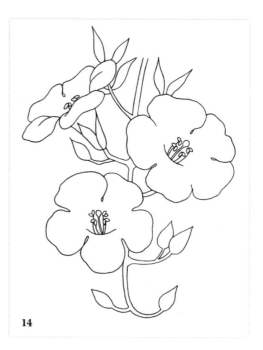

14

11 짧은 줄기를 추가해 그리고, 그 줄기 끝에는 봉오리 모양을 그려 넣어주세요.

12 위쪽에도 꽃과 연결된 짧은 줄기를 그리고, 옆으로 더 짧게 뻗어난 줄기와 꽃봉오리도 그려줍니다.

13 왼쪽 꽃 몸통에 꽃받침을 추가로 그려주고, 윗부분에도 짧은 줄기와 뾰족한 모양의 잎사귀를 추가로 그려줍니다.

　└ 꽃받침과 잎사귀는 봉오리보다 더 얇고 길게 그리면 됩니다.

14 연필 스케치를 따라 펜 선을 그어주세요(02).

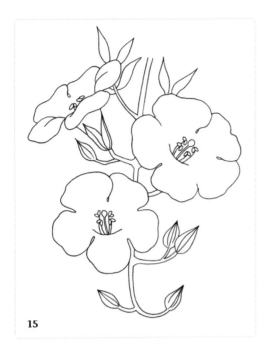

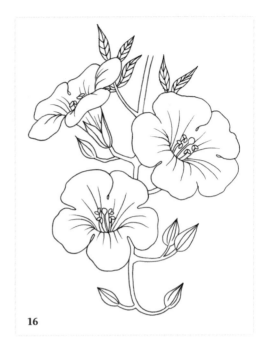

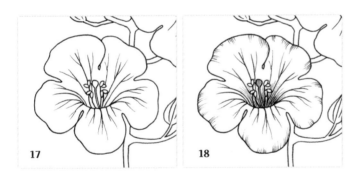

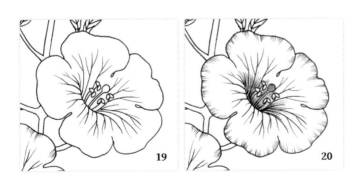

15 꽃봉오리는 2개씩 나누어지는 선을 추가해주세요(02).

16 펼쳐지는 방향을 따라 꽃잎 안에 선을 그어 결을 표현하고, 맨 위쪽의 잎사귀 잎맥도 그려주세요(02).

17 16에서 그린 꽃잎 결 좌우로 Y자 모양이 되도록 짧고 가는 선을 추가해주세요(005).

18 암술머리와 수술과 암술이 시작되는 꽃의 안쪽 부분을 어둡게 선으로 채우고, 꽃잎 테두리에도 짧은 선을 추가해 결을 살짝 표현해주세요(005).

19 오른쪽의 꽃도 마찬가지로 Y자 형태의 결을 그려 넣어주세요(005).

20 18과 같이 암술머리와 꽃의 안쪽 부분과 테두리 부분에 선을 추가해 꽃의 입체감을 충분히 표현해주세요(005).

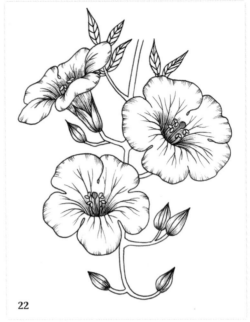

21 왼쪽에 있는 측면 모습의 꽃도 **17~18**의 과정과 같이 Y자 결을 그리고, 수술이 있는 꽃 안쪽과 꽃의 몸통, 테두리에 선을 추가해 꽃을 마무리해주세요(005).

22 꽃봉오리와 꽃받침의 위, 아랫부분에 선을 추가해 입체적으로 표현해주세요(005).

23 잎사귀 측맥 사이사이에도 V자로 선을 채워주세요(005).

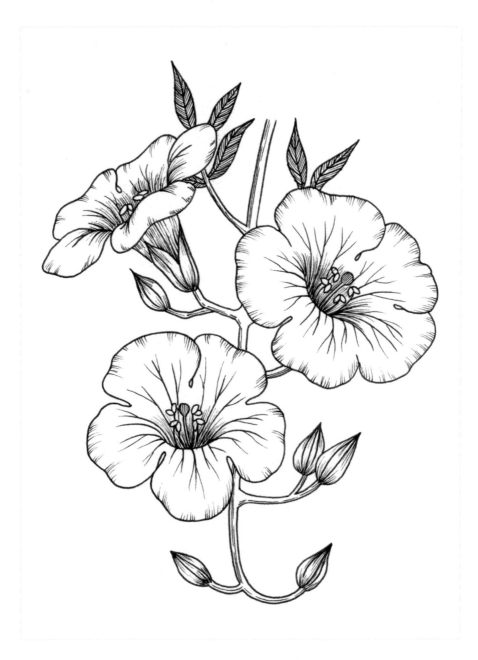

24　줄기의 일부를 길고 짧은 점선으로 채워 완성해주세요(005).

AUTUMN

FLOWERS

Part 3

。

그
윽
한

가
을
꽃

그
리
기

Daisy

데이지

추위에 강한 데이지는 가을에도 쉽게 볼 수 있는 예쁜 꽃 중 하나예요. 종류가 굉장히 많고 다양한데, 이번에 그려볼 종류는 '샤스타 데이지'랍니다. '샤스타'라는 뜻은 만년설이 쌓여 있는 흰 산인 '샤스타산'에서 딴 이름으로, 새하얀 데이지 꽃에 붙여 부르게 되었다고 해요.

데이지 드로잉 Tip

• 데이지 꽃은 원반 형태예요.
• 중앙의 둥근 부분은 관상화, 뾰족한 꽃잎은 설상화로 두 부분이 모두 꽃이랍니다.
• 관상화 부분은 층층이 동그라미를 그려 넣어 아직 피지 않은 상태의 모습을 표현해줍니다.

사용한 펜

사쿠라 피그마 마이크론 005 / 01

 그리는 법

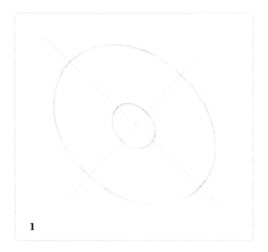

1

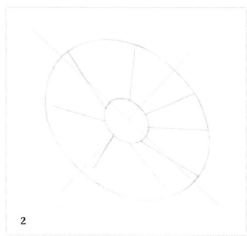

2

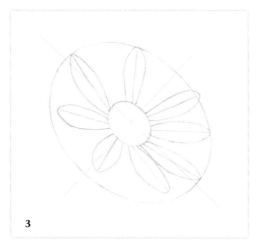

3

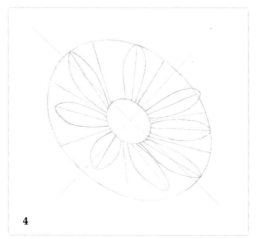

4

1 ╋자 선을 기준으로 크기가 다른 비스듬한 타원 2개를 그려주세요.

2 작은 타원에서 뻗어 나가는 직선을 큰 타원 안에 그려 넣어주세요.
 └ 선의 길이와 각도가 서로 다르니 주의해서 그려주세요.

3 2에서 그린 선 양옆으로 형태를 추가해 꽃잎 모양을 그려주세요.

4 남은 공간에 서로 다른 방향과 각도의 직선을 그려 넣어주세요.

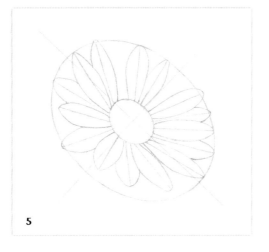

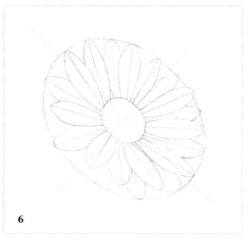

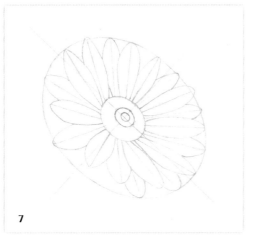

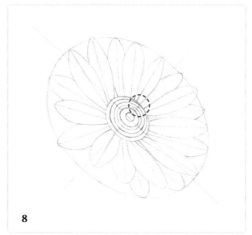

5 4에서 그린 선에 형태를 추가해 꽃잎 모양을 그려주세요.

6 남은 공간에도 2~5의 과정과 같은 방법으로 꽃잎을 추가해 그려주세요.

7 작은 타원 가운데에 더 작은 타원 2개를 그려 넣어주세요.

8 남은 공간에 원을 추가로 그려 여러 층으로 나누어 주세요. 다섯 번째 원은
 뒤쪽으로 모이듯이 그려 원근감을 표현해주세요.

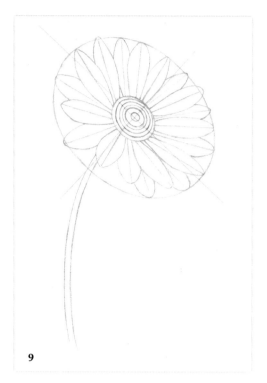

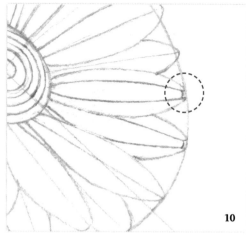

10

9

9 꽃의 중심과 연결되듯이 자연스러운 곡선으로 줄기를 그려주세요.

10 꽃잎의 양 끝을 나누어 3등분해주세요.
 └ 가운데 부분이 살짝 들어가게 그려주면 훨씬 입체감이 살아나요.

11 10과 같이 나머지 꽃잎들도 3등분으로 나누고 끝부분의 입체감을 살려 그려주세요.

12 나머지 꽃잎들도 10~11의 과정과 같이 그려주세요.

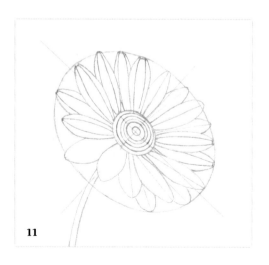

11

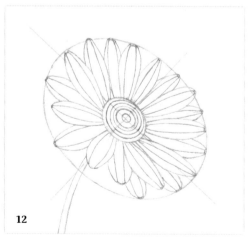

12

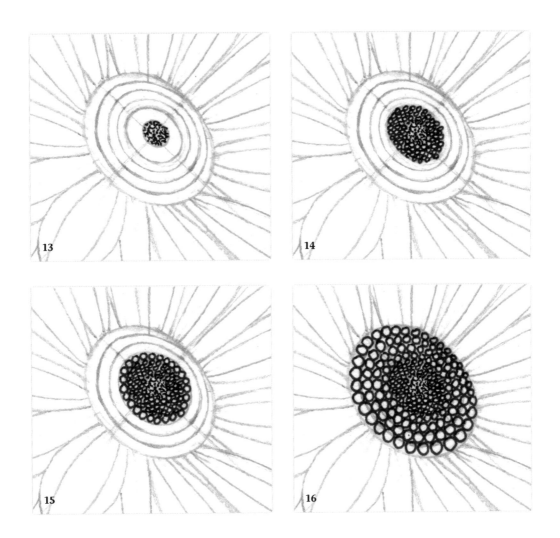

13 가장 작은 중앙의 원은 펜으로 점을 찍어 채워주세요(005).

14 두 번째 원은 아주 작은 동그라미를 빼곡히 그려 넣어주세요(005).

15 세 번째 원 안은 동그라미를 한 줄 그려 넣어주세요(005).

16 남은 원 안에도 한 줄씩 동그라미를 그려서 채워주세요(005).
 ㄴ 간격의 너비에 따라 원의 크기가 바깥으로 갈수록 점점 커지게 그려주세요.

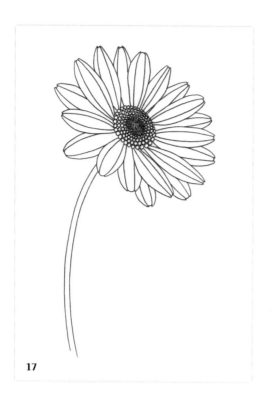

17

17 연필 스케치를 따라 펜 선을 그어주세요(01).

18 가는 선으로 꽃잎의 위, 아랫부분을 조금씩 채워주세요(005).

19 표시한 부분과 같이 꽃잎 아래쪽 사이사이의 흰 공간도 선으로 채워주세요(005).

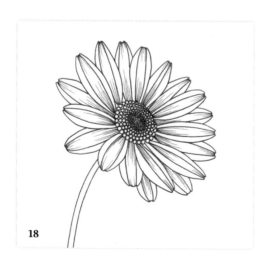

18

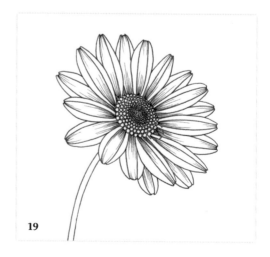

19

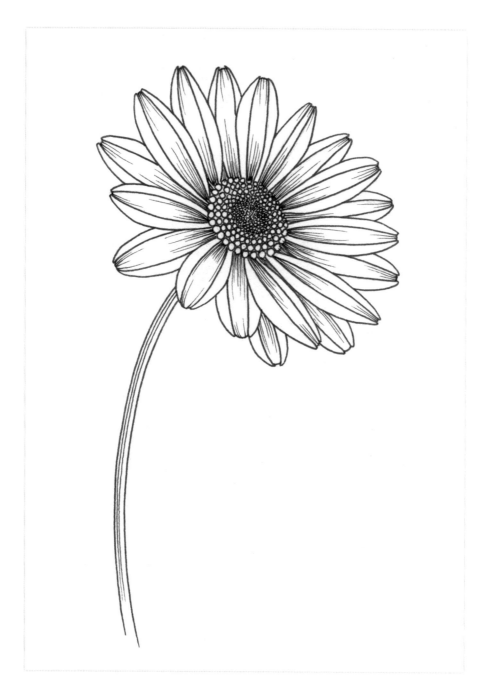

20 줄기의 왼쪽 부분에 가는 선 두 줄을 채워 표현하고 완성해주세요(005).

 └ 길게 선을 긋기 어려운 경우에는 끊어서 표현해도 좋아요.

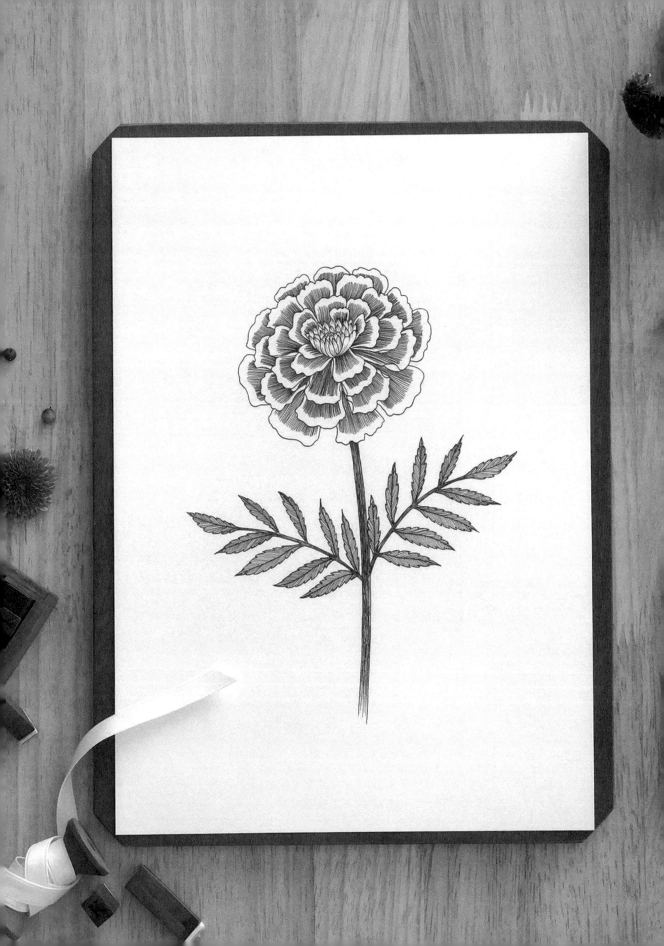

Marigold

메리골드

메리골드는 본래 멕시코 원산으로 아프리카를 거쳐 유럽에 퍼졌고, 우리나라 산야에서도 많이 보이는 꽃이에요. 초여름부터 서리가 내리기 전까지 핀다고 해서 '만수국'이라 불리기도 해요. 잎에서 분비되는 물질은 각종 해충의 기피제로 사용한대요.

메리골드 드로잉 Tip

- 함께 그려볼 메리골드는 프렌치 계열이에요.
- 중심부터 많은 꽃잎이 붙어 돔 모양의 꽃을 만드는 털방울 형태예요.
- 바깥으로 갈수록 꽃잎의 크기가 커져요.
- 잎사귀는 겹잎으로 하나의 잎자루에 여러 개의 뾰족한 잎이 달려 있어요.

사용한 펜

사쿠라 피그마 마이크론 003 / 005 / 01

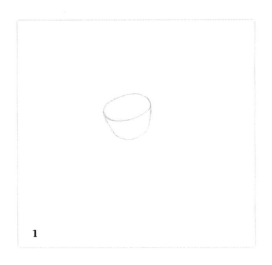

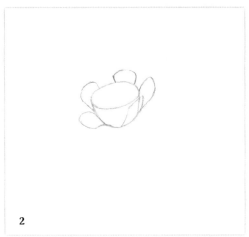

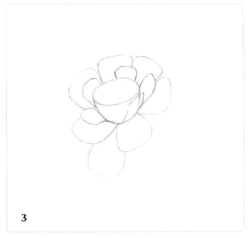

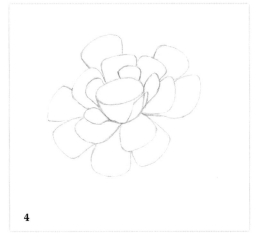

1 작은 그릇 모양의 형태를 그려주세요.

2 1에서 그린 형태 주변으로 꽃잎 모양을 그려주세요.
 └ 꽃잎의 형태는 끝이 납작하고 모서리가 둥글게 생겼어요.

3 2에서 그린 꽃잎 주변으로 보다 큰 꽃잎을 그려주세요.
 └ 모양의 길이와 펼쳐지는 방향에 유의하며 그려주세요.

4 3에서 그린 형태 주변으로 꽃잎 모양을 붙여서 그려주세요.

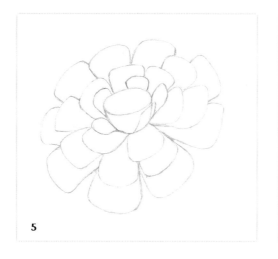

5

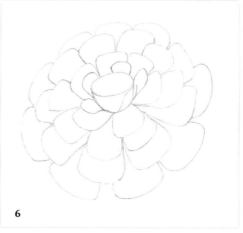

6

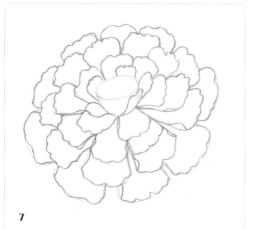

7

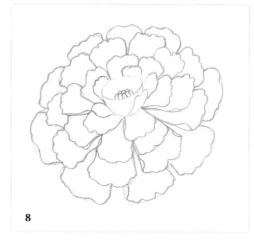

8

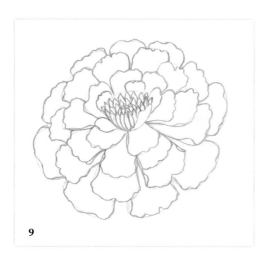

9

5 **4**에서 그린 형태 주변으로 꽃잎 모양을 붙여서 그려주세요.

6 **5**에서 그린 형태 주변으로 가장 바깥의 꽃잎 모양을 붙여서 그려주세요.

7 꽃잎의 테두리를 울퉁불퉁하게 다듬어 진하게 그리고, 몇 개의 꽃잎은 접힌 부분도 표현해주세요.

8 중앙의 작은 타원 안에 꽃잎이 모여 있는 모습을 그려 넣어주세요.

9 남은 공간에 길고 뾰족한 작은 꽃잎들을 그려 넣어주세요.

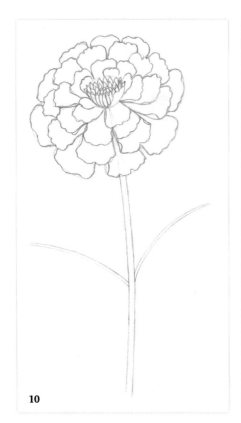

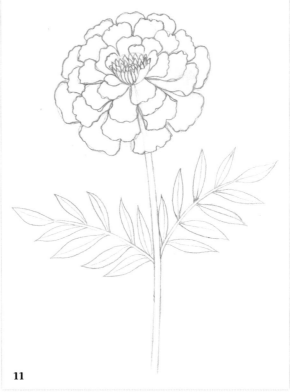

10 꽃의 중심과 연결되듯이 줄기를 그리고, 양쪽으로 잎자루를 그려주세요.

11 잎자루 끝에는 잎을 하나만 그리고, 양옆에 V자 형태로 잎사귀와 잎맥을 그려주세요.
 └ 순서는 크게 상관없지만, V자로 잎사귀를 먼저 그리고 중간에 잎맥을 그려주면 편해요.

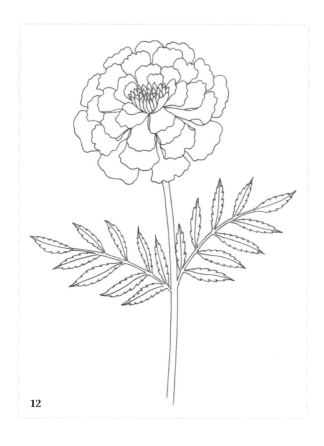

12

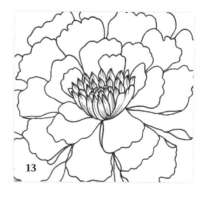

13

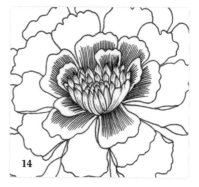

14

12 연필 스케치를 따라 펜 선을 그어주세요(01).
└ **잎사귀 테두리를 뾰족뾰족하게 그어주세요. 연필로 미리 스케치해주어도 좋습니다.**

13 가는 선으로 중앙의 작은 꽃잎 내부를 채워주세요(003).

14 촘촘하고 긴 선을 사용해 꽃잎의 진한 무늬를 표현해주세요(01).
└ **꽃잎의 가장자리를 일정하게 남겨준다 생각하면서 채워주세요.**

15 나머지 꽃잎도 가장자리 부분을 제외하고 촘촘한 선을 채워주세요(01).

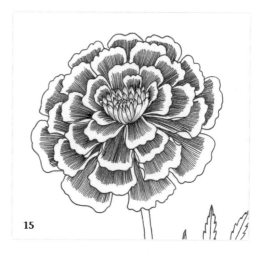

15

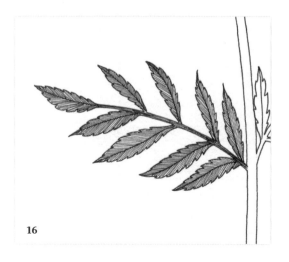

16

16 잎자루는 슥슥 칠하듯 채우고, 잎사귀 주맥 양옆에
 V자로 선을 채워주세요(005).

17 반대편 잎사귀도 선을 채워주세요(005).

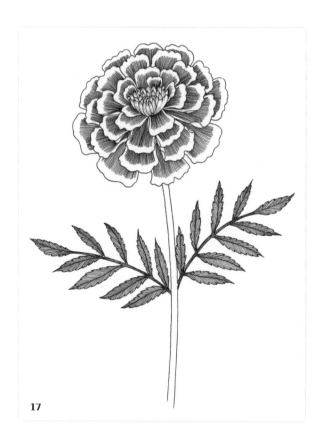

17

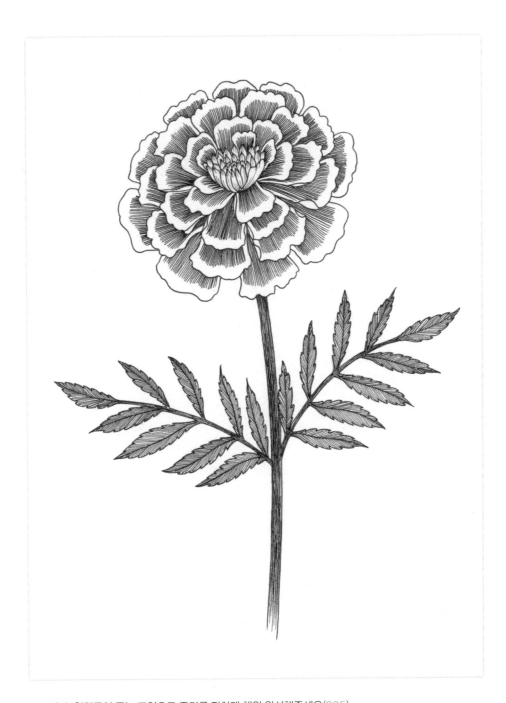

18 슥슥 칠하듯이 긁는 표현으로 줄기를 진하게 채워 완성해주세요(005).

Scabiosa

솔체꽃

'스카비오사'라고도 불리는 솔체꽃은 주로 산에서 자라며 대부분 보랏빛을 띠기 때문에 신비롭고 화려한 느낌을 주는 꽃이에요. 꽃말의 의미는 인간 소년을 사랑한 요정이 끝내 사랑을 이루지 못하고 솔체꽃으로 다시 태어났다고 전해지는 이야기에서 유래되었다고 해요.

솔체꽃 드로잉 Tip
• 솔체꽃은 평평한 원 모양을 하고 있어요.
• 아주 많은 꽃이 여러 송이 모여 큰 꽃을 이루어요.
• 바깥으로 갈수록 꽃잎의 크기가 커져요.

사용한 펜
사쿠라 피그마 마이크론 003 / 005 / 01

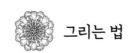 **그리는 법**

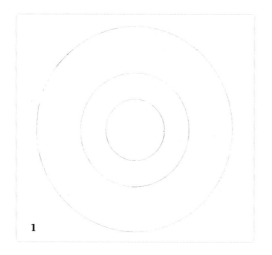

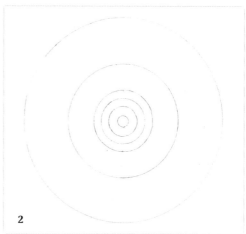

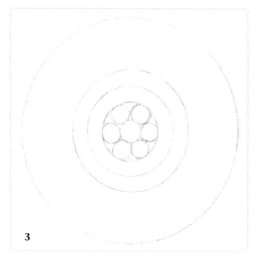

1 크기가 다른 원 3개를 그려주세요.

└ 원은 정확하게 그리지 않아도 괜찮아요. 원형 자를 사용해도 좋고 사물을 이용해도 좋습니다(원 그리는 법 22페이지 참고).

2 가장 작은 원 안에는 더 작은 원을 3개 더 추가해 그려주세요. 원의 간격이 균일하도록 나눠주면 좋습니다.

3 2에서 그린 두 번째 원에 동그라미 6개를 그려 넣어주세요. 동그라미의 크기는 가장 중앙의 작은 원과 비슷한 크기로 그려주세요.

4 세 번째 원에도 비슷한 크기의 동그라미를 채워 그려주세요.

5

6

7

8

9

5 네 번째 원에도 비슷한 크기의 동그라미를 채워 그려주세요.

6 다섯 번째 원은 十자, X자로 나누어 8등분해주세요.

7 6에서 나눈 8칸 안에 V자로 꽃잎 모양을 그려 넣어주세요.

8 7에서 그린 꽃잎 사이에 큰 잎을 추가로 그려주세요.
└ 울퉁불퉁한 꽃잎 테두리를 살려 그려주세요.

9 8에서 그린 꽃잎 양옆으로 잎을 추가해 그려주세요.

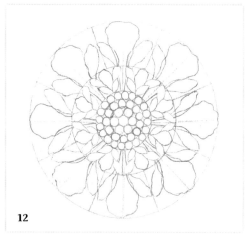

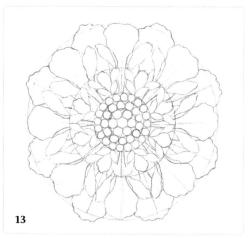

10 마지막 원도 8등분으로 나누어 주세요.
 └ 8에서 그린 꽃잎이 있는 자리에 선을 그어주면 됩니다.

11 10에서 나눈 칸의 중심에 큰 꽃잎을 자연스럽게 그려 넣어주세요.
 └ 중앙 동그라미 부분과 만나는 부분은 좁아지게 그려주세요.

12 11에서 그린 꽃잎 양옆에 작은 크기의 꽃잎을 V자로 그려주세요.
 중앙의 꽃잎을 덮어 가리도록 그려주세요.

13 11에서 그린 큰 꽃잎 사이에 꽃잎을 추가로 그려 넣어주세요.

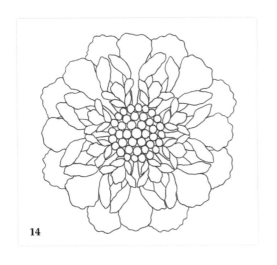

14

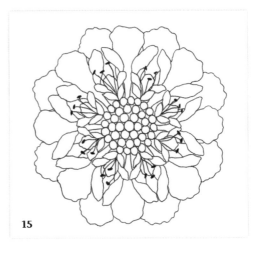

15

16 17 18

14 연필 스케치를 따라 펜 선을 그어주세요(01).

15 7~9에서 그린 작은 꽃잎 위에 까만 수술을 3개씩
그려 넣어주세요(01).

16 동그라미 사이사이를 까맣게 칠하고, 가는 선으로
동그라미의 아랫부분을 채워주세요. (까맣게 칠하
기 01, 가는 선 추가는 003)

17 동그라미 윗부분에 둥근 모양의 선을 1~2개씩 추
가해주세요(003).

18 작은 꽃 안에 꽃잎이 펼쳐지는 방향으로 가는 선을
그려주세요(003).

19 12에서 그린 꽃잎의 위, 아래에 선을 채워 결을 표
현해주세요(005).

19

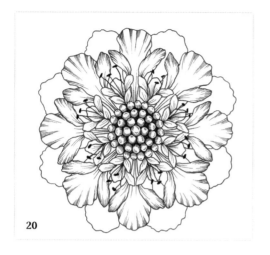

20

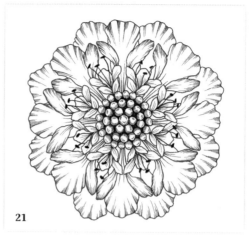

21

22

20 11에서 그린 꽃잎의 위, 아래에 선을 채워 결을 표현해주세요(005).

ㄴ 윗부분은 촘촘한 선으로 표현하는 반면, 아래 좁은 부분은 두 줄 정도만 그어주면 됩니다.

21 13에서 그린 가장 바깥쪽의 꽃잎은 위쪽에만 촘촘한 선으로 결을 표현해주세요(005).

22 11, 13에서 그린 꽃잎의 위, 아랫부분에 가는 선을 채워 색감을 더해주세요(003).

23 꽃 주변으로 길고 뾰족한 잎사귀를 언필로 그려주세요.

23

24

24 잎사귀를 펜 선으로 그어주세요(01).

25 잎사귀의 위, 아랫부분을 선으로 채워 완성
해주세요(005).

25

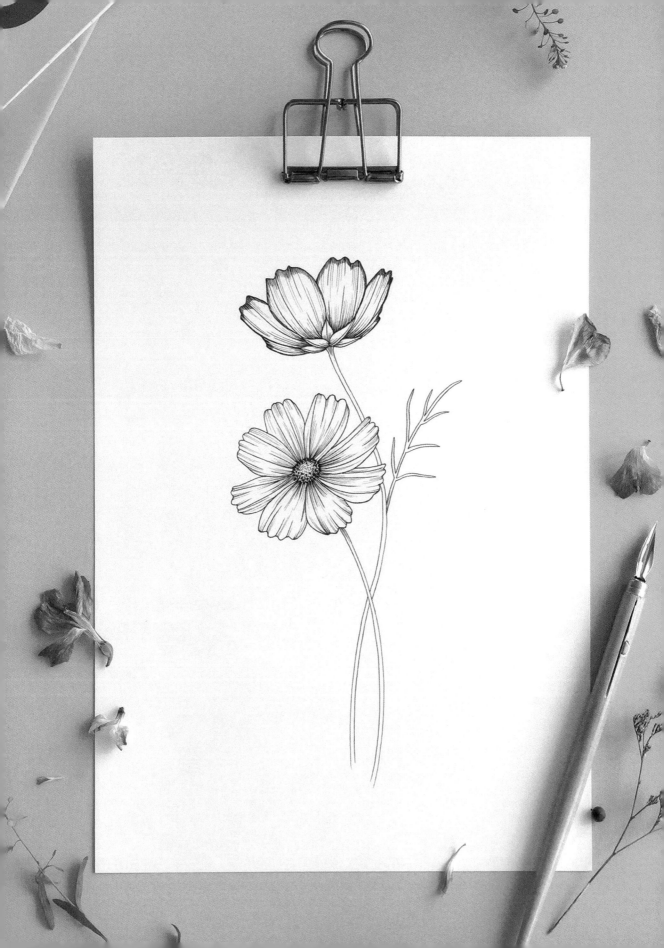

Cosmos

코스모스

가을 하면 가장 먼저 생각나는 꽃인 코스모스는 길가에 흐드러지게 피어 바람에 하늘거리는 모습이 너무나 예쁜 꽃이에요. 마치 그 모습이 수줍은 소녀를 연상시킨다고 해서 꽃말의 의미가 붙여졌대요. 이름은 그리스어로 '질서'를 의미하는 코스모스(Kosmos)에서 유래했다고 해요.

코스모스 드로잉 Tip

- 코스모스 정면 꽃은 원반 형태이고, 측면 꽃은 부채꼴 모양을 하고 있어요.
- 중앙의 둥근 부분은 관상화, 뾰족한 꽃잎은 설상화로 두 부분이 모두 꽃이랍니다.
- 8장의 꽃잎(설상화)을 갖고 있어요.
- 여린 느낌을 위해 줄기와 잎을 가늘게 그려줍니다.

사용한 펜

사쿠라 피그마 마이크론 003 / 005 / 01

 그리는 법

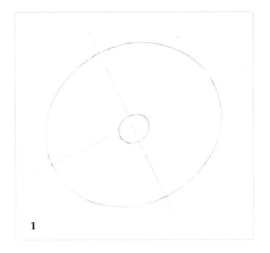

1

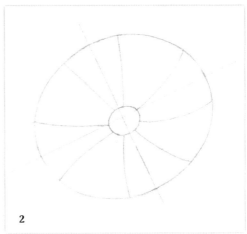

2

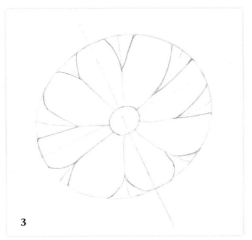

3

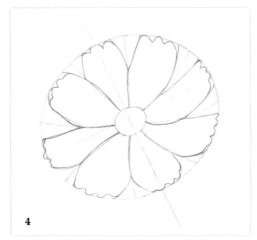

4

1 ＋자 선을 기준으로 크기가 다른 비스듬한 타원 2개를 그려주세요.

2 2개의 타원 사이를 부드러운 곡선으로 8등분해주세요.

3 2에서 나눈 8개의 칸 안에 선을 추가해 꽃잎 형태를 표시해주세요.

4 3에서 그린 꽃잎 형태의 끝을 톱니처럼 뾰족하게 그려주세요.

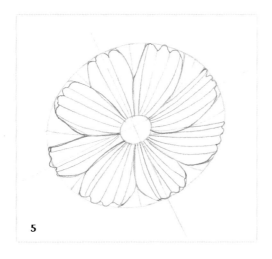

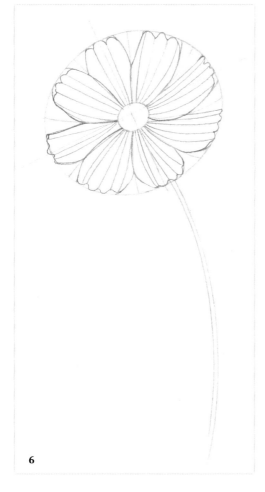

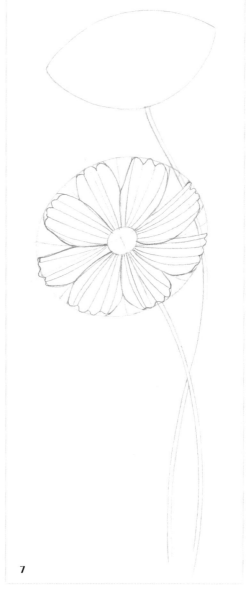

5 꽃잎 내부에 결을 그려주세요.
 └ 작은 타원에서 방사형으로 펼쳐지도록 그어
 야 자연스러워요.

6 꽃의 중심과 연결되듯이 가느다란 줄기를 그려
 주세요.

7 위쪽으로 옆모습의 꽃 형태를 부채꼴 모양으로
 그리고, 유연한 곡선 모양으로 가는 줄기를 더
 해 그려주세요.

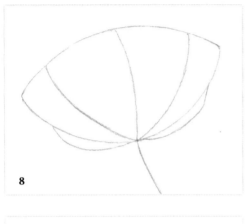

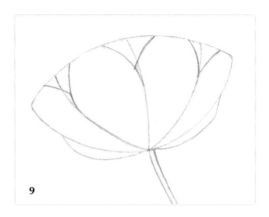

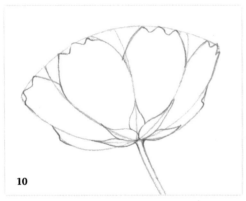

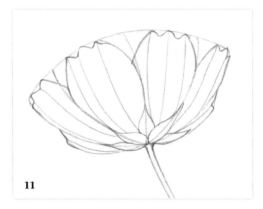

8 7에서 그린 부채꼴 형태를 선으로 나눠 꽃잎의 자리를 표시해주세요.
 └ 내부에는 3줄을 그어 4등분하고, 양 끝에는 얇고 작은 부분을 덧붙여
 그려주세요.

9 8에서 그린 자리 안에 짧은 선을 추가해 꽃잎 형태를 그려주세요.

10 9에서 그린 꽃잎 형태의 끝을 톱니처럼 뾰족하게 그리고, 아래에 잎 모양
 을 5개 그려 꽃받침도 표현해주세요.

11 꽃잎 내부에 결을 그려주세요.

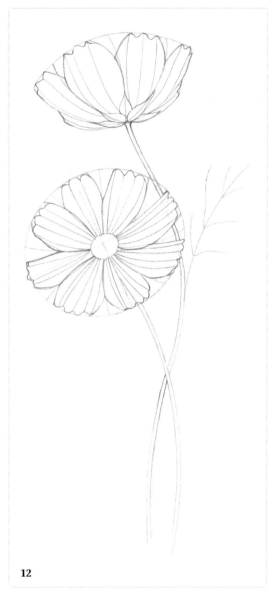

12

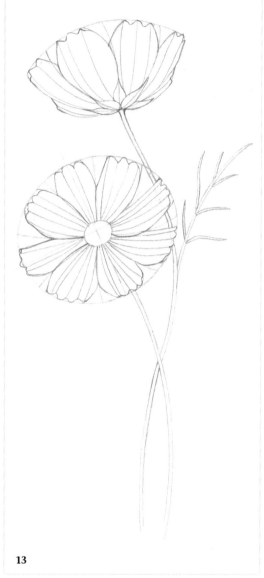

13

12 줄기에서 오른쪽 방향으로 잎사귀 선을 그려주세요.

13 12에서 그린 선에 두께를 주어 잎사귀를 그려주세요.

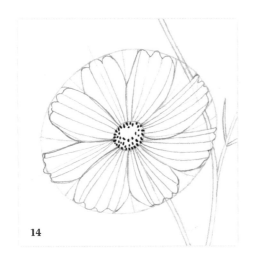

14

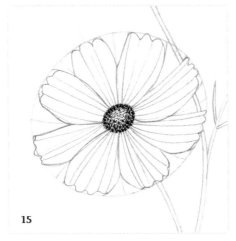

15

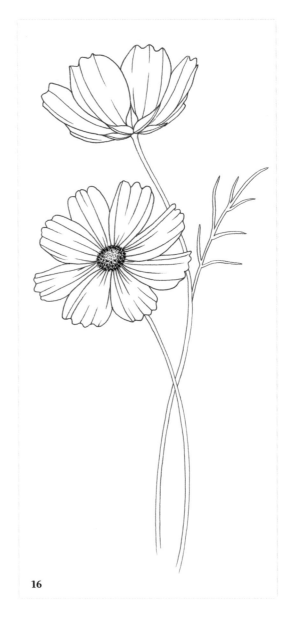

16

14 작은 타원 안에 큰 점을 자연스럽게 그려주세요(01).

15 남은 공간에 점을 빼곡하게 찍어 채워주세요(005).

16 연필 스케치를 따라 펜 선을 그어주세요(꽃잎은 01, 줄기와 잎사귀는 005).

└ 5, 11에서 그린 꽃잎의 결을 그대로 긋기보다는 한 번에 긋기도 하고, 끊어서 그리기도 하며 자연스럽게 선을 그어주세요.

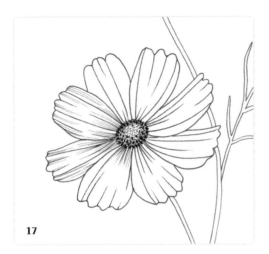

17

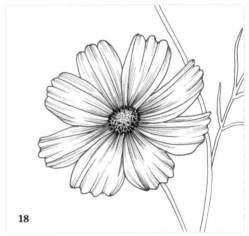

18

17 가는 선으로 꽃잎 결 사이사이를 채워주세요. 이때
에도 길고 짧은 선을 섞어서 채워주어야 자연스러
운 표현이 된답니다(003).

18 남은 꽃잎도 가는 선을 채워 표현해주세요(003).

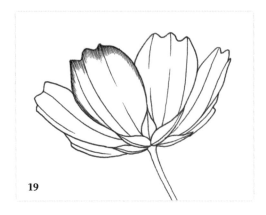

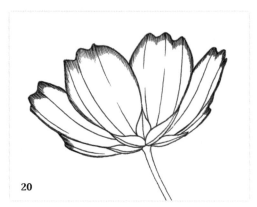

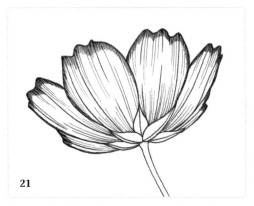

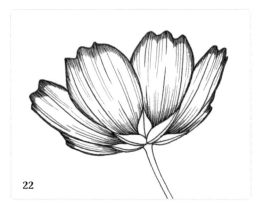

19 측면의 꽃은 다르게 표현해볼게요. 짧고 촘촘한 선으로 꽃잎의 테두리를 채워주세요(005).
 └ **꽃잎 결을 따라 세로 방향으로 그어주어야 자연스러워요.**

20 나머지 꽃잎의 테두리도 **19**와 같은 방법으로 표현해주세요(005).

21 가는 선으로 나머지 꽃잎 부분을 채워주세요(003).

22 꽃받침과 꽃이 만나는 부분에 선을 더 채워 어둡게 만들어주세요(003).

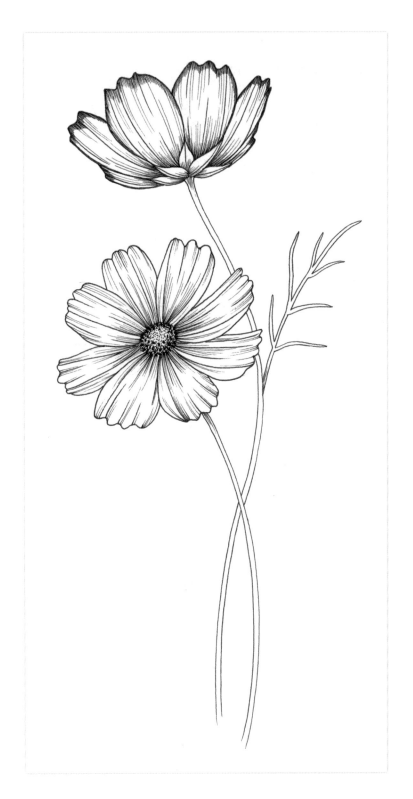

23 꽃받침과 줄기 위쪽을 가
는 선으로 살짝 채워 완
성해주세요(003).

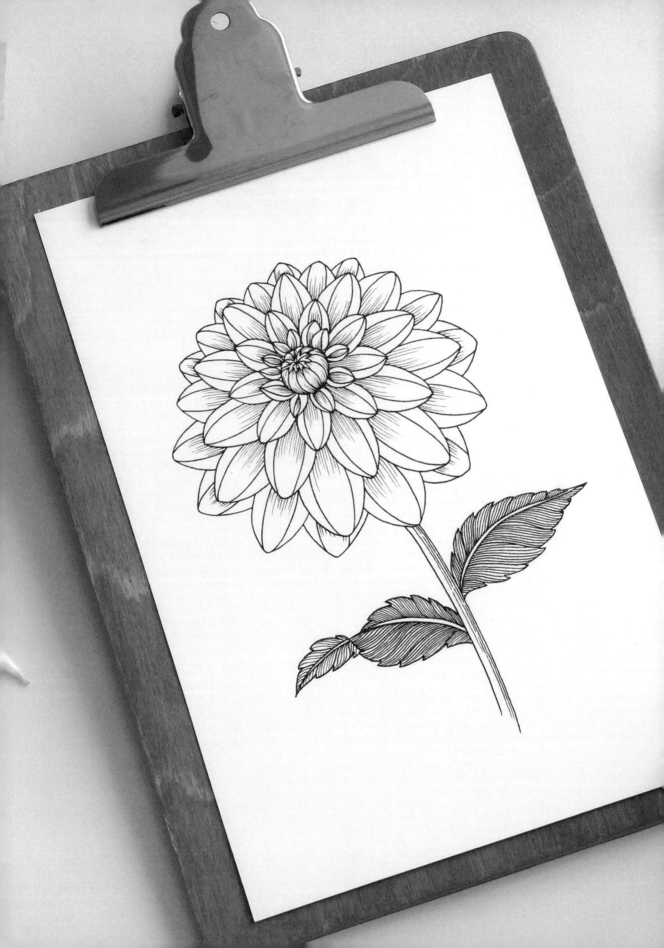

Dahlia

달리아

나폴레옹의 아내, 조세핀이 사랑한 꽃으로 잘 알려져 있는 달리아는 색이 화려하고 탐스러운 모습이어서 관상용으로 많이 심는 꽃 종류예요. 이집트 피라미드 안의 미이라가 들고 있던 꽃 한 송이에서 나온 씨앗을 심어 피워낸 꽃으로, 연구에 참여했던 스웨덴 식물학자의 이름을 따서 달리아가 되었다고 해요.

달리아 드로잉 Tip

- 빼곡한 꽃잎이 중심부터 바깥으로 퍼져나가 돔 모양을 만드는 털방울 형태예요.
- 원을 여러 겹 만들고 층층이 꽃잎을 채워 그려요.
- 바깥으로 갈수록 꽃잎의 크기를 점점 크게 그려요.

사용한 펜

사쿠라 피그마 마이크론 005 / 01

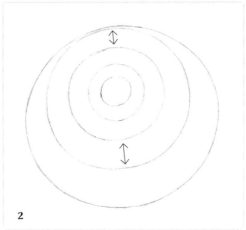

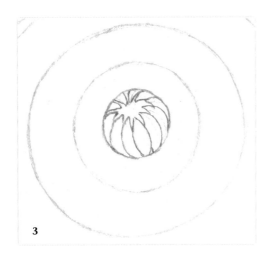

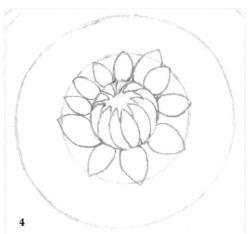

1 크기가 다른 원 3개를 그려주세요.

2 1에서 그린 원 바깥으로 2개의 원을 더 그려주세요. 네 번째 원은 뒷부분이 조금 좁게 그리고, 마지막 원은 뒷부분이 네 번째 원과 붙을 정도로 가까이 그려주세요.

3 가장 작은 중앙 원에 꽃잎 모양을 그려 넣어주세요. 중앙의 꽃잎부터 양쪽으로 붙여 나가면서 그려주세요.

4 두 번째 원 안에 크기와 방향이 조금씩 다른 꽃잎 모양을 그려주세요.
└ **방사형으로 펼쳐지는 방향을 잘 고려하며 그려주세요.**

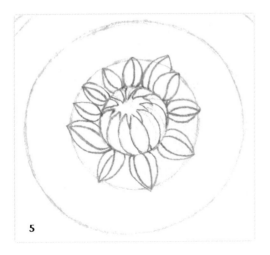

5

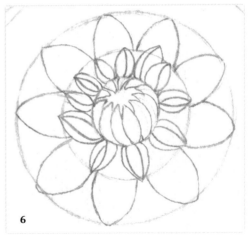

6

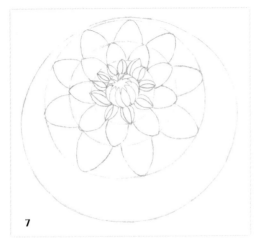

7

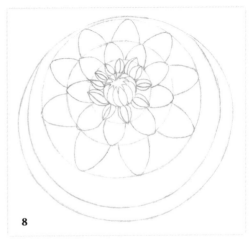

8

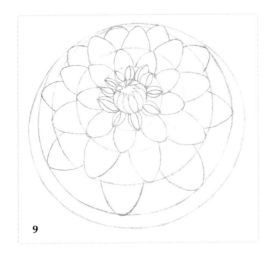

9

5 4에서 그린 꽃잎에 선을 추가해 오므라든 모양을 그려주세요.

6 세 번째 원 안에 보다 큰 꽃잎을 그려 넣어주세요. 5에서 그린 꽃잎 사이사이에 그려주면 됩니다. 이때에도 방사형 방향을 신경 써서 그려주세요.

7 꽃잎 사이로 네 번째 원 안에 더 큰 꽃잎을 그려주세요.

 └ **2에서 원의 뒷부분을 더 좁게 그렸기 때문에 뒤쪽 꽃잎은 더 작게 그려져야 원근감이 생겨요.**

8 다섯 번째 원 안에는 선을 더 추가해 2개로 나눠주세요.

9 8에서 추가한 선에 맞춰 큰 꽃잎을 그려 넣어주세요. 7에서 그린 꽃잎 사이사이에 그려주면 됩니다.

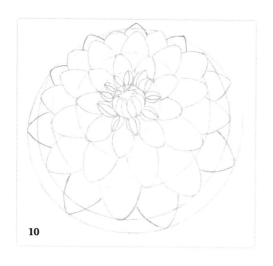

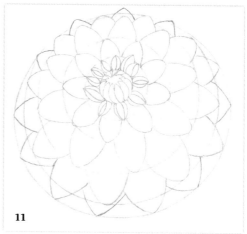

10 마지막 원 안에 9에서 그린 꽃잎 사이로 큰 꽃잎을 그려 넣어주세요.

11 마지막 원 안에 10에서 그린 꽃잎 사이사이 꽃잎을 더 추가해 그려주세요.

12 자연스러운 곡선으로 줄기와 주맥을 그려주세요.

13 12에서 그린 주맥 양옆으로 잎사귀 모양을 붙여 그려주세요.

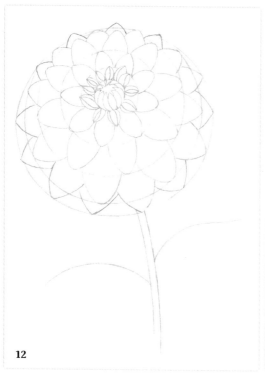

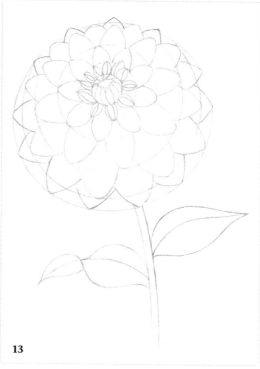

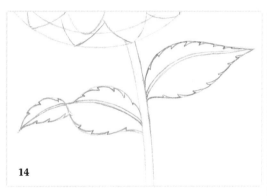

14

14 주맥을 두 줄로 그려주고, 잎사귀 테두리를 뾰족하
게 그려주세요.
└ 펜으로 바로 뾰족하게 그려주어도 좋습니다.

15 연필 스케치를 따라 펜 선을 그어주세요(01).

16 연필을 사용해서 꽃잎 양끝 결 부분을 표시하고,
잎사귀의 측맥도 그려주세요.
└ 펜으로 바로 그어주어도 좋습니다.

17 16에서 그린 연필 선을 따라 펜 선을 그어주세요
(01).

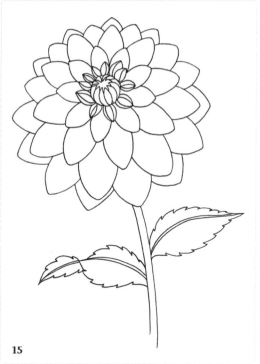

15

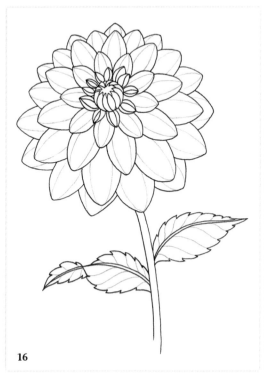

16

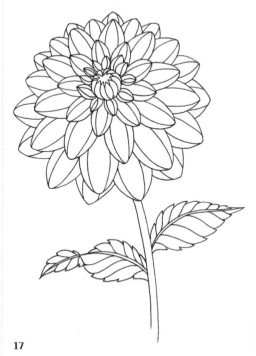

17

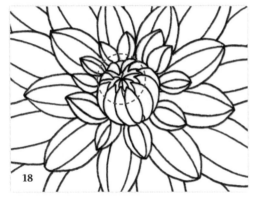

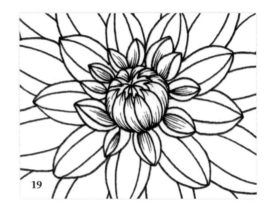

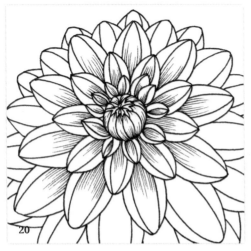

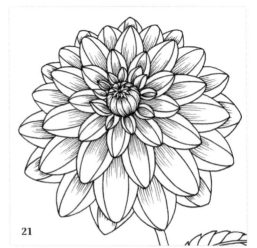

18 중앙 원의 공간에 방사형의 선을 그어 안쪽의 모인 꽃잎을 표현해주세요(01).

19 가는 선을 사용해서 꽃잎의 음영을 표현해주세요 (005).

 └ **형태를 따라 자연스러운 곡선으로 그어주세요.**

20 주변 꽃잎 내부의 음영도 촘촘한 선으로 채워 표현해주세요(005).

 └ **선의 길이가 균일한 것보다는 들쑥날쑥해야 자연스럽답니다.**

21 나머지 꽃잎 안쪽에도 펜 선으로 음영을 표현해주세요(005).

22 측맥의 방향을 따라 잎사귀의 내부도 채워주세요. 뒤집어진 뒷부분은 선의 간격을 조금 더 넓혀 밝은 느낌을 표현해주세요(005).

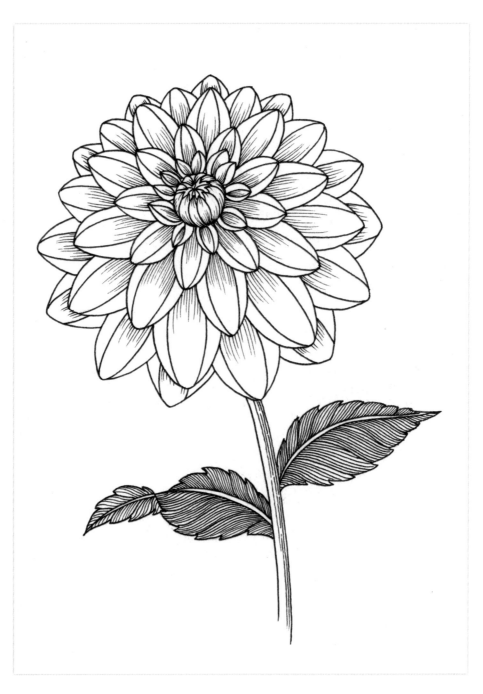

23 줄기는 오른쪽 부분을 짧은 선을 연결해 채우고, 반대편 잎사귀도 **22**와 같은 방법으로 선을 채워 완성
　　해주세요(005).

Gomphrena globosa

천일홍

꽃의 붉은 색이 1000일 동안 변하지 않는다고 하여 이름 붙여 졌다는 천일홍은 추위가 시작되기 전 7월부터 10월까지 감상 할 수 있는 아름다운 꽃이에요. 건조해 말려도 꽃잎이 떨어지 거나 색이 변하지 않아서 드라이플라워, 프리저브드 플라워 로도 사랑받는 꽃이랍니다.

천일홍 드로잉 Tip

- 천일홍의 꽃은 전체적으로 동그란 모양이에요.
- 한 덩어리에 수많은 꽃잎이 합쳐진 털방울 형태예요.
- 꽃 부분은 단순화시켜 그리고, 둥근 격자무늬로 나누어서 꽃잎을 그려줘요.
- 잎사귀의 주맥과 테두리는 하얗게 남겨 표현해요.

사용한 펜

사쿠라 피그마 마이크론 003 / 005 / 01

그리는 법

1 끝이 뾰족한 원형을 다른 크기로 2개 그려주고, 각 형태를 Y자
모양으로 연결해 줄기도 그려주세요.

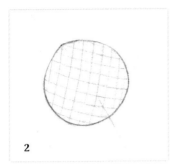

2

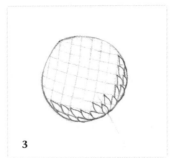

3

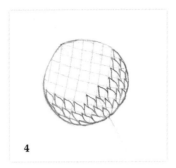

4

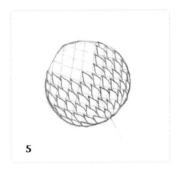

5

6

2 왼쪽의 큰 꽃부터 그려볼게요. 형태 안에 둥근 격자무늬를 넣어주세요.
 └ **틀을 잡는 과정이므로 연하게 그려주세요.**

3 맨 아래에서부터 진한 연필 선으로 꽃잎을 각 칸마다 넣어주세요.

4 위쪽으로 꽃잎을 계속 채워주세요.

5 남은 공간에도 칸칸이 꽃잎을 그려주세요.

6 남은 공간 전부 꽃잎을 채워주세요.

7 꽃 아래에 자연스러운 선을 추가해 주맥을 표시해주세요.

8 주맥 양옆에 형태를 추가해 잎사귀를 그려주세요.

7

8

9

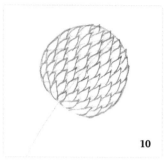

10

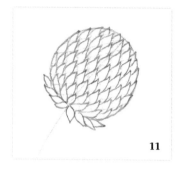

11

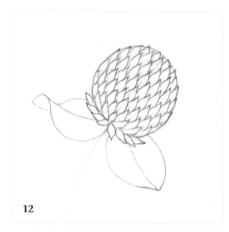

12

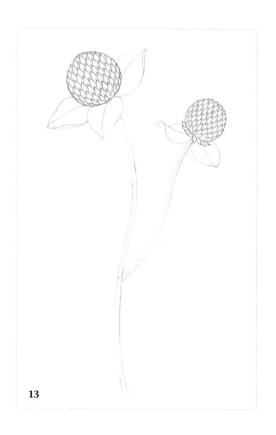

13

9 오른쪽의 작은 꽃도 그려볼게요. **2**와 같은 방법으로 둥근 격자를 그려주세요.

10 **3~6**의 과정과 같이 아래에서부터 칸칸이 꽃잎을 채워주세요.

11 꽃 아래쪽에 펼쳐진 꽃잎도 추가로 그려주세요.

12 꽃 아래에 양옆으로 주맥을 먼저 그리고, 잎사귀 형태를 붙여 그려주세요.

13 **1**에서 그린 Y자 선에 한 줄 더 선을 추가해 줄기를 그려주세요.

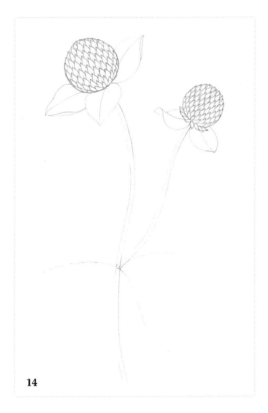

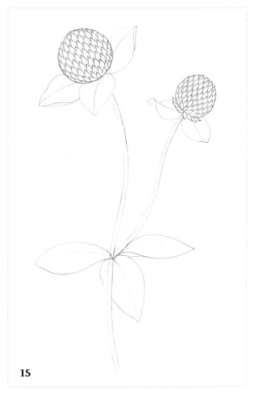

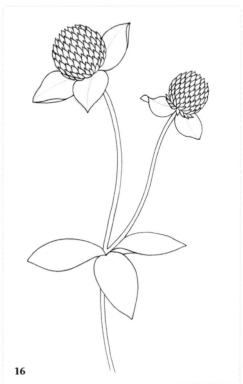

14 줄기가 만나는 부분에 3개의 주맥을 그려주
세요.

15 주맥 양쪽으로 형태를 붙여 잎사귀를 그려주
세요.

16 연필 스케치를 따라 잎사귀의 주맥을 제외하
고 펜 선을 그어주세요(01).

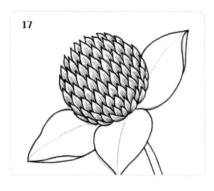

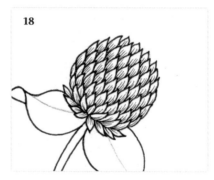

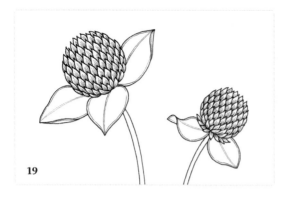

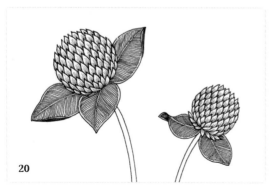

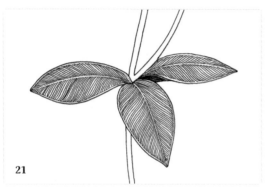

17 꽃잎의 내부를 채워 줄게요. 가는 선으로 꽃잎의 1/2 아래쪽을 채워주세요(003).

18 **17**과 같은 방법으로 오른쪽 꽃의 꽃잎 내부도 채워주세요(003).

19 가는 선으로 잎사귀의 주맥을 두 줄로 긋고, 테두리의 얇은 두께도 그어 표현해주세요(003).

20 주맥과 테두리를 제외한 잎사귀 내부를 ㅅ자 선으로 채워주세요(005).

21 줄기 하단의 잎사귀도 **19~20**의 과정과 같은 방법으로 채워주세요(005).

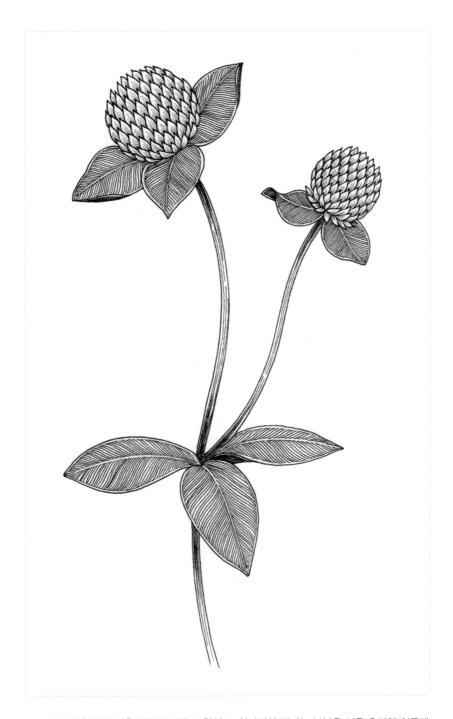

22 세로 방향의 점선을 채워 줄기를 표현하고, 잎사귀와 만나는 부분은 선을 추가해 어둡게
만들어 완성해주세요(005).

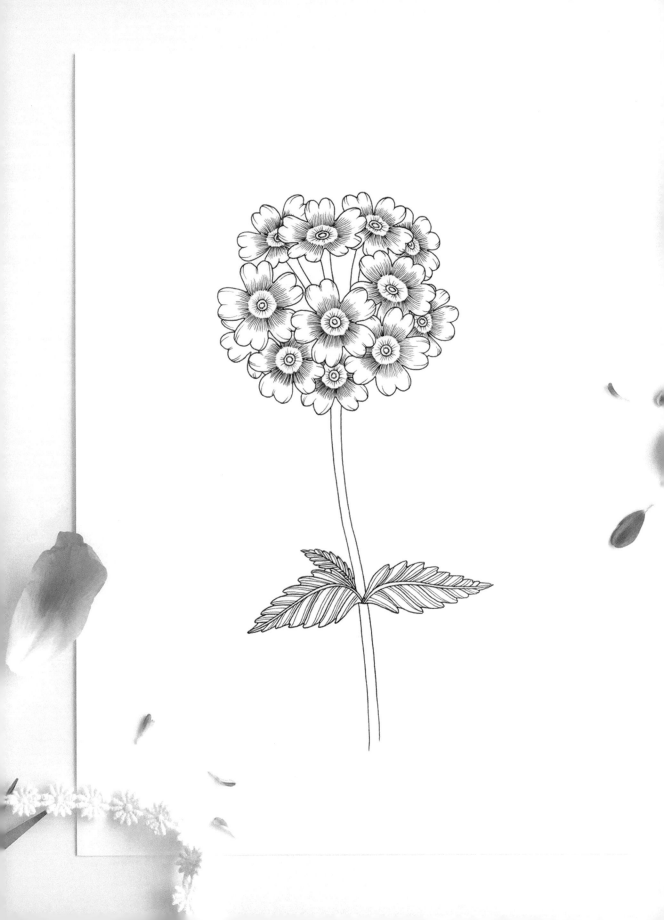

Verbena

버베나

버베나는 봄부터 늦가을까지 개화 기간이 굉장히 긴 허브꽃으로, 색과 무늬도 아주 다양해요. 버베나 종류는 레몬 향과 비슷한 시트러스 계열의 향이 있어서 향수의 원료로 많이 쓰여요. 로마인들은 버베나가 영혼을 정화해주는 꽃이라고 믿어 목욕할 때 사용하기도 했대요. 작은 꽃이 옹기종기 모여 있는 모습이 화목한 가족을 연상시켜 꽃말의 의미가 생겨났다고 해요.

버베나 드로잉 Tip
• 하나의 줄기에 여러 개의 꽃이 달려 있는 모습이에요.
• 원과 타원을 그리고 그 안에 작은 꽃을 그려 넣어요.
• 작은 꽃은 5갈래로 나뉘고, 꽃잎은 하트 모양을 닮았어요.

사용한 펜
사쿠라 피그마 마이크론 003 / 005 / 01

 그리는 법

1

2

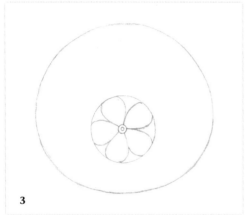

3

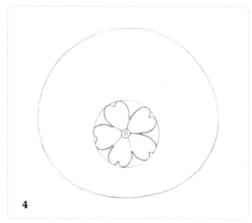

4

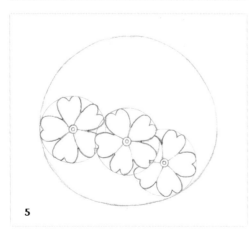

5

1 자연스러운 모양의 원형을 그려주세요.

2 아래쪽에 원을 그려 꽃이 들어갈 위치를 표시하고, 원 중앙에는 아주 작은 원 2개를 그려 넣어주세요.

3 2에서 그린 원 안에 5개의 꽃잎 모양을 그려주세요.

4 꽃잎 가장자리를 하트 모양으로 다듬어 진하게 그려 주세요.
　└ 꽃잎끼리 서로 연결되게 그려주세요.

5 4에서 그린 꽃 양쪽에 2~4 과정과 같은 방법으로 꽃을 추가해 그려주세요.
　└ 처음 그린 꽃의 뒤로 겹쳐지게 그려주세요.

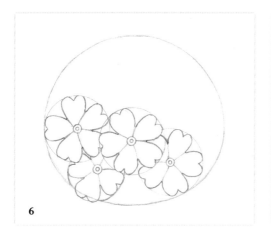

6

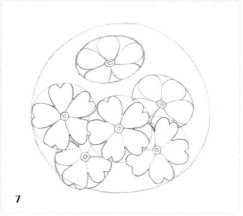

7

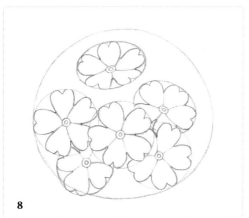

8

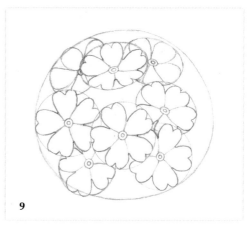

9

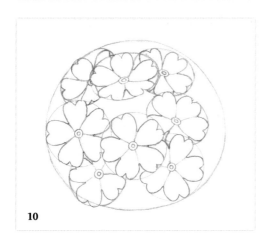

10

6 아래쪽에도 같은 방법으로 뒤로 겹쳐진 꽃을 추가 해 그려주세요.

7 위쪽에는 측면 모양의 꽃을 그려볼게요. 납작한 타 원 형태를 그리고 중앙의 작은 원 2개와 꽃잎 5개 를 그려 넣어주세요.

8 4와 같은 방법으로 꽃잎을 하트 모양으로 다듬어 그려주세요.

9 주변에도 측면으로 보이는 꽃의 형태를 그려 넣어 주세요.

10 8과 같은 방법으로 꽃잎을 하트 모양으로 다듬어 그려주세요.

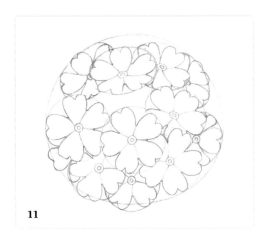

11

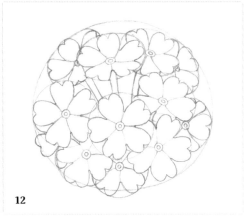

12

11 남은 공간에도 뒤로 겹쳐진 꽃을 같은 방법으로 그려주세요.

12 가운데 공간에 3개의 꽃자루를 그려주세요.

13 꽃의 중심과 연결되듯이 자연스럽게 줄기를 그려주고, 줄기 중간에 세 방향으로 주맥을 표시해주세요.

14 주맥 양쪽으로 형태를 더해 잎사귀를 그려주세요.

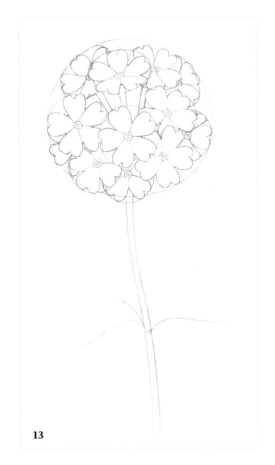

13

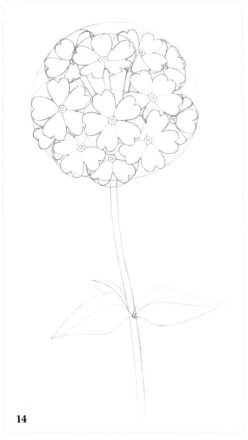

14

15 주맥은 두 줄로 그리고, 테두리를 뾰족하게 그린 뒤 V자로 측맥을 그려주세요.

16 연필 스케치를 따라 펜 선을 그어주세요(01).
└ 중앙의 가장 작은 원은 실선이 아닌, 짧은 선을 촘촘하게 그어 표현했어요.

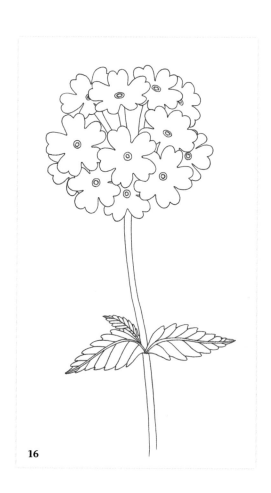

17 **18**

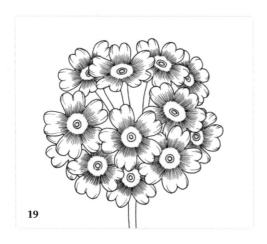

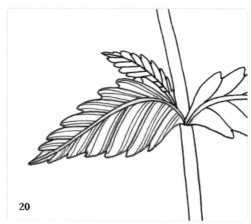

17 꽃의 내부를 표현할게요. 중앙의 작은 원 주변으로 동그란 모양을 남기고 촘촘하게 선을 채워주세요(003).
 └ 동그란 모양은 연필로 먼저 표시하고 펜 선을 채워주어도 좋습니다.

18 꽃잎 바깥쪽은 짧고 둥근 선을 조금씩 추가해주세요(003).

19 17~18의 과정과 같은 방법으로 남은 꽃들을 모두 표현해주세요(003).

20 측맥의 방향을 따라 잎사귀 안에도 측맥과 비슷하게 생긴 선을 채워 완성해주세요(005).
 └ 선과 선의 간격을 균일하지 않게 그어주면 더 재미있게 표현할 수 있어요.

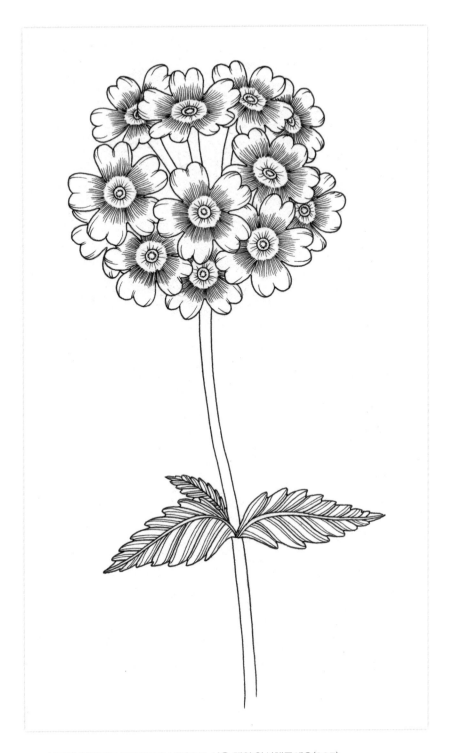

21 나머지 잎사귀도 **20**과 같은 방법으로 선을 채워 완성해주세요(005).

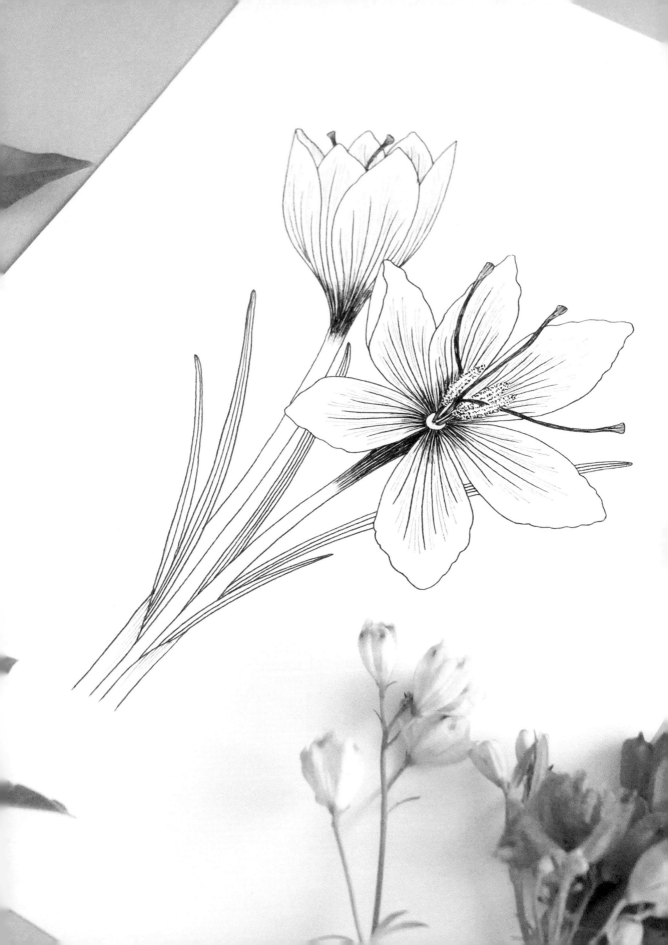

Saffron

사프란

사프란은 붓꽃과에 속하는 꽃인데요, '크로커스'라 부르는 꽃 중에 가을에 피며 향신료로 사용할 수 있는 종류를 사프란으로 나눠 불러요. 흔히 가장 비싼 향신료로 잘 알려진 사프란은 이 꽃의 암술을 말려서 사용한답니다. 1g의 향신료를 얻기 위해 500개의 암술을 말려야 할 만큼 귀한 향신료라고 해요.

사프란 드로잉 Tip

• 사프란 꽃은 그릇(컵) 형태예요.

• 꽃잎은 6장이에요.

• 머리끝이 3개로 갈라지는 특이한 모양의 암술과 3개의 수술이 있어요.

• 꽃의 줄기와 잎사귀는 밑부분에 엽초로 감싸져 있어요.

사용한 펜

사쿠라 피그마 마이크론 003/005/01/03

 그리는 법

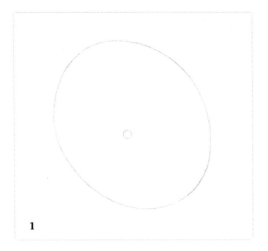

1

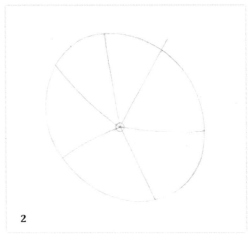

2

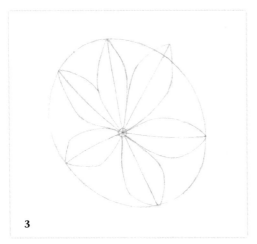

3

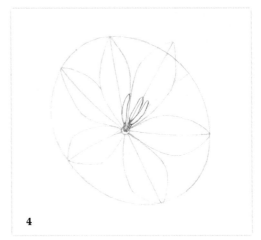

4

1 비스듬한 타원을 그려주고 안에 아주 작은 원을 그려주세요.

2 작은 원의 중앙에 점을 찍고 그 점에서 퍼져나가듯 꽃잎 기준선을 6개 그려주세요.

3 2에서 그린 선을 기준으로 양옆에 형태를 추가해 길고 뾰족한 모양의 꽃잎을 그려
 넣어주세요.

4 1에서 그린 작은 원과 연결된 수술 3개를 그려 넣어주세요. 먼저 수술머리의 모양
 을 길쭉하게 그린 뒤에 수술대를 그려주면 됩니다.

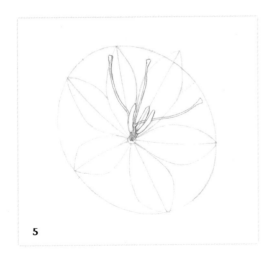

5

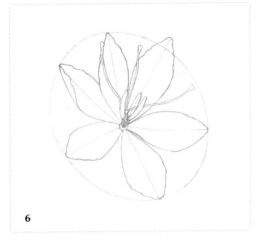

6

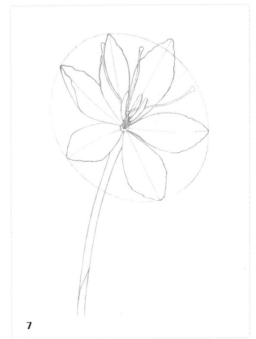

7

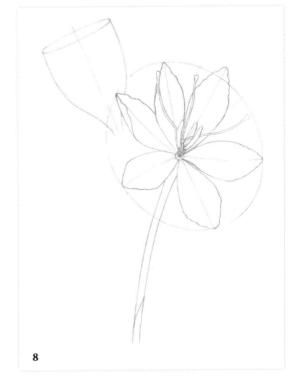

8

5 수술 사이에서 나오는 암술을 3갈래로 그려주세
요. 암술머리는 넓적한 모양으로 그려주면 됩니다.

6 **3**에서 그린 꽃잎의 테두리 모양을 자연스럽게 굴
곡지도록 다듬어 그려주세요.

7 꽃의 중심과 연결되듯이 줄기를 그려주고 맨 밑부
분에 비스듬한 선을 그려 엽초를 표현해주세요.

8 왼쪽 상단에 세로 기준선을 긋고 좌우 대칭으로 와
인잔 모양의 형태를 그려주세요.

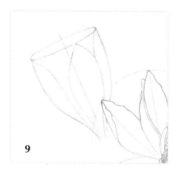

9

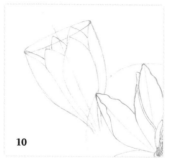

10

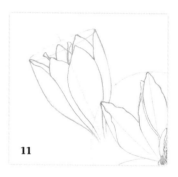

11

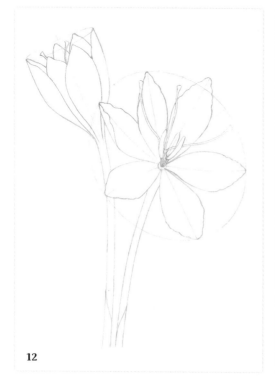

12

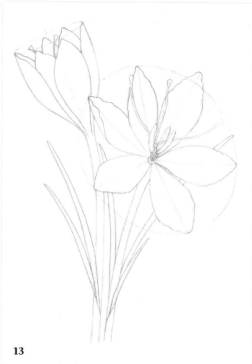

13

9 8에서 그린 형태 안에 3장의 꽃잎 모양을 그려주세요.

10 남은 공간에 뒤쪽으로 보이는 꽃잎 모양도 그려주세요.

11 꽃잎 테두리를 굴곡지도록 자연스럽게 다듬어 그리고, 살짝 보이는 2개의 암술머리를 그려주세요.

12 꽃의 아랫부분과 연결하여 줄기를 그리고, 맨 밑부분에 비스듬한 선을 그려 엽초를 표현해주세요.

13 엽초에서 뻗어 나오는 길고 얇은 잎사귀를 그려 넣어주세요.
　└ 잎사귀의 길이와 각도를 다르게 그려주면 훨씬 자연스럽답니다.

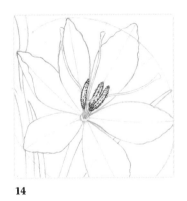

14

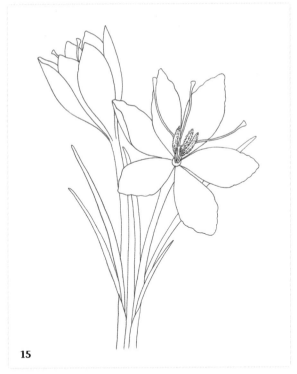

15

14 수술머리는 펜으로 점을 찍어 꽃밥을 표현해주세요(01).

15 연필 스케치를 따라 펜 선을 그어주세요(01).

16 밖으로 퍼지는 방향에 신경 쓰며 꽃잎의 진한 결을 그어주세요(03).
　└ 선 끝이 **뾰족하게** 힘 조절을 해서 그어주면 더욱 자연스러워요.

17 암술과 수술대를 굵는 표현으로 채워주세요(005).

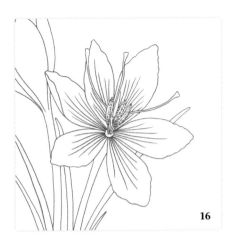

16

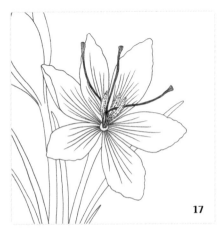

17

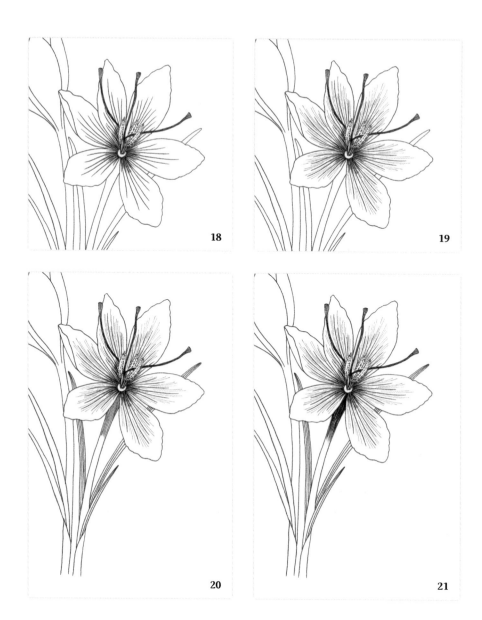

18 1에서 그린 작은 원 주변의 꽃잎 부분을 촘촘한 선으로 어둡게 만들어주세요(005).

19 16에서 그린 결 사이사이에 가는 선을 채워 표현해주세요(003).

20 줄기 윗부분과 잎사귀 내부를 긴 선으로 채워주세요(01).

21 줄기 윗부분은 선을 더 채워서 어둡게 만들어주세요(01).

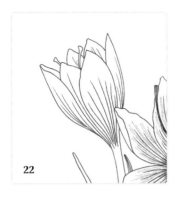

22

23

24

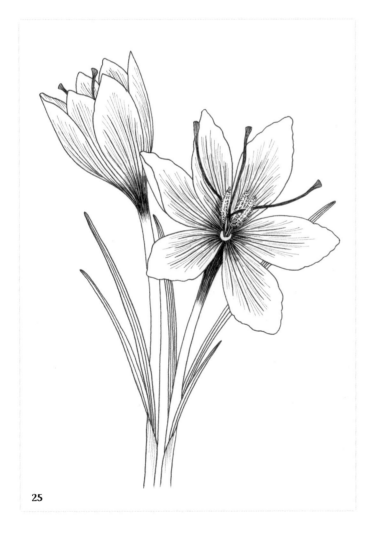

25

22 왼쪽의 꽃도 표현해볼게요. 꽃잎이 위로 향하는 방향을 신경 쓰며 진한 결을 그어주세요 (03).

23 암술머리와 꽃 아랫부분을 촘촘한 선으로 어둡게 만들어주세요(005).

24 가는 펜으로 꽃잎 내부의 결을 표현해주세요(003).

25 엽초 부분은 가는 선으로 살짝 채우고, 나머지 잎사귀도 선을 그어 완성해주세요(엽초 003, 잎사귀 01).

WINTER

FLOWERS

Part 4

。

매력적인 겨울꽃 그리기

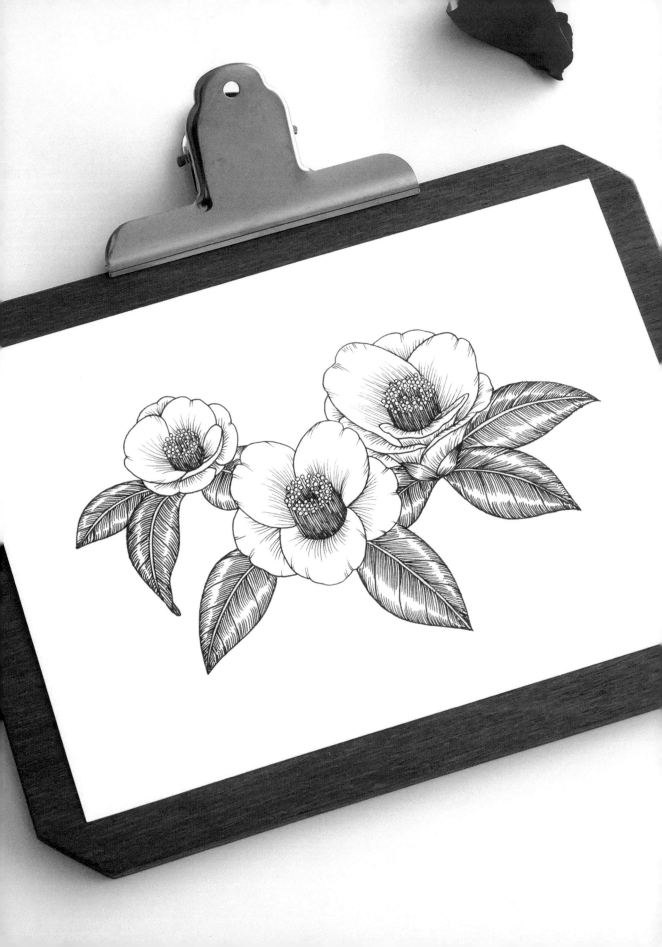

Camellia

동백꽃

주로 섬에서 많이 볼 수 있는 동백은 추운 겨울에 꽃이 핀다고 해서 '동백(冬柏)'이라는 이름이 붙었다고 해요. 한겨울 피어나는 붉은 꽃은 보기에도 예쁘지만 차로 마시기도 하고, 옛날 사람들은 동백 열매로 기름을 짜 머리를 치장하는 귀한 재료로 쓰기도 했대요.

동백꽃 드로잉 Tip
- 동백꽃은 그릇(컵) 형태로 되어 있어요.
- 5~7장의 꽃잎이 있어요.
- 동그란 수술이 많고 암술은 가려져 잘 보이지 않아요.
- 잎사귀는 광택이 나는 느낌으로 표현해요.

사용한 펜
사쿠라 피그마 마이크론 005 / 01 / 02

 그리는 법

1

2

3

1 十자의 중심선을 기준으로 크기와 형태가 다른 원을 3개 그려주세요.

2 중심선을 기준으로 가운데에 원통 모양을 그려 수술을 그릴 위치를
표시해주세요.

3 중앙의 꽃부터 그려볼게요. 원통 모양을 중심으로 원 안에 5장의 꽃
잎을 그려주세요.

 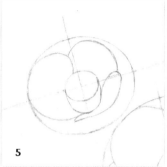 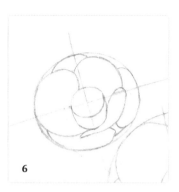

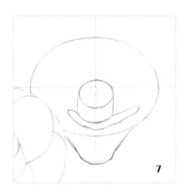 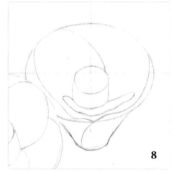 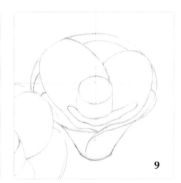

4 왼쪽의 꽃을 그릴게요. 원통 모양에 붙여 휘어진 꽃잎을 그려주세요.

5 위쪽으로 2장의 꽃잎을 추가해 그려주세요.

6 남은 공간에 3장의 꽃잎을 원 안쪽으로 그려주세요.

7 오른쪽의 꽃은 아래에 좁아지는 몸통을 그리고, 원통 모양 아래로 휘어진 꽃잎을 얇게 그려주세요.

8 몸통에서부터 올라오는 곡선을 그어 꽃잎을 그려주세요.

9 남은 공간에 꽃잎을 추가로 그려주세요.

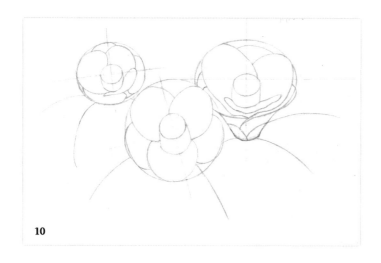

10

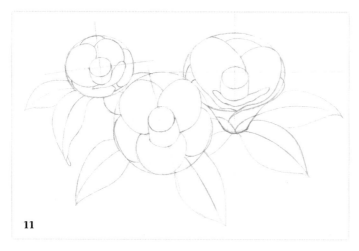

11

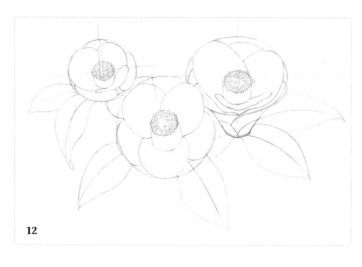

12

10 오른쪽 꽃의 꽃받침을 그리고,
 꽃과 연결된 주맥을 자연스럽
 게 그려주세요.

11 주맥 양옆으로 형태를 붙여 잎
 사귀를 그려주세요.

12 중앙 원 안에 작은 동그라미를
 빼곡히 그려 수술머리를 표현
 해주세요.

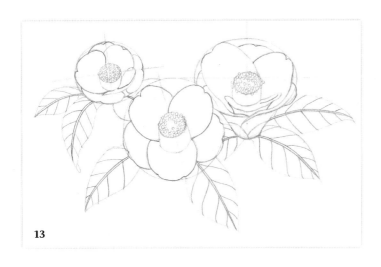

13

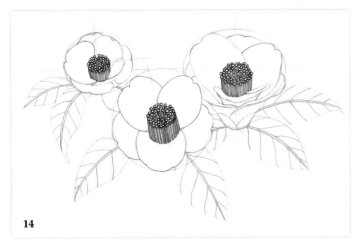

14

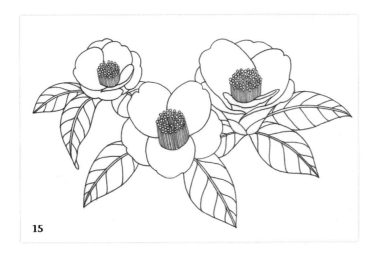

15

13 꽃잎의 형태를 진한 선으로 다
 듬어 그려주세요. 주맥을 두 줄
 로 그려주고, ㅅ자 방향으로 측
 맥도 그려주세요.

14 수술 부분부터 펜으로 표현해
 주세요. 동그란 수술머리를 먼
 저 그리고, 세로 선을 촘촘하게
 그어 수술대를 표현해주세요
 (005).

15 나머지 연필 스케치를 따라 펜
 선을 그어주세요(02).

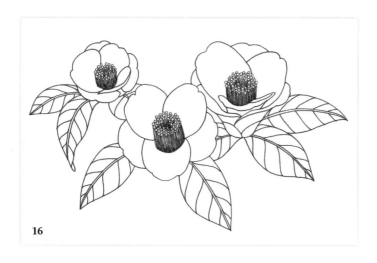

16

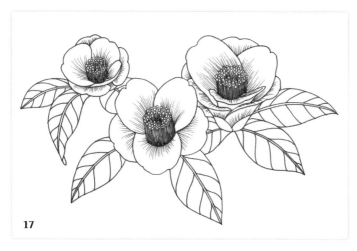

17

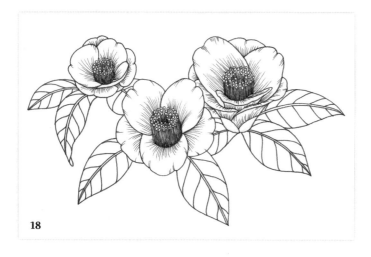

18

16 수술대의 안쪽과 아래쪽에 선을 추가해 어둡게 만들어주세요(005).

17 꽃잎이 펼쳐지는 방향을 따라 안쪽에 가는 선을 그어 결을 표현해주세요(005).
 ∟ **직선보다는 곡선을 사용해야 더욱 자연스러워요.**

18 꽃잎 바깥쪽에도 선을 추가해 결을 표현해주세요(005).

19 오른쪽 꽃의 꽃받침에 선을 추가하고, 잎사귀는 측
　　맥을 따라 중심 부분과 테두리 부분에 촘촘한 선을
　　그어 채워주세요(01).
　　└ 중간에 흰 부분을 남기면서 선을 채워야 광택 느
　　　낌을 낼 수 있어요.

20 나머지 잎사귀도 같은 방법으로 채워 완성해주세
　　요(01).

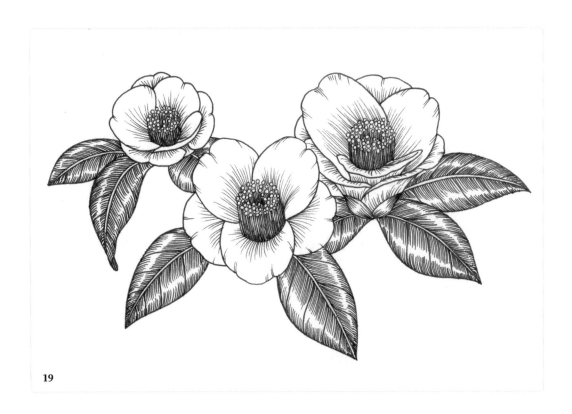

19

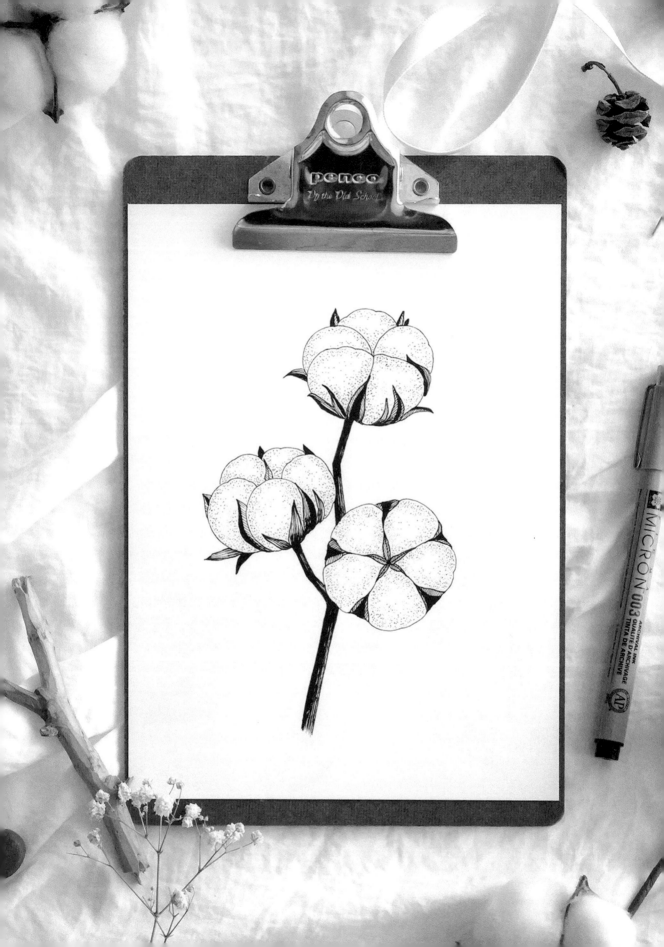

Cotton

목화

우리가 흔히 '목화'라고 부르는 부분은 목화의 꽃이 아닌 열매 부분이에요. 목화 열매가 익으면 껍질이 갈라지고 솜털로 된 열매가 열려요. 보송보송한 목화의 열매는 섬유의 원료로 사용되는 것만이 아니라 특유의 따뜻한 느낌으로 겨울철에 꽃다발, 리스의 장식으로도 사랑받고 있어요.

목화 드로잉 Tip

- 목화 열매는 3~5개의 부분으로 나뉘어요.
- 동그란 형태 안에서 작은 덩어리를 나누어 입체적으로 표현해요.
- 목화의 보송보송한 느낌은 점을 찍어 표현해요.

사용한 펜

사쿠라 피그마 마이크론 003 / 005 / 02

 그리는 법

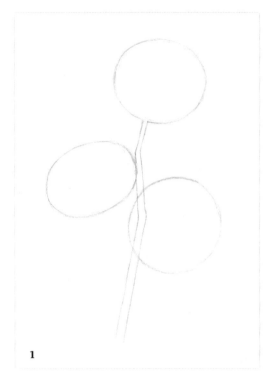

1

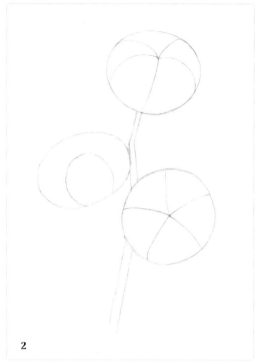

2

1 지그재그 모양으로 꺾인 나뭇가지를 그려주고, 위-중간-아래에 하나씩 크기가
다른 원형을 그려 넣어주세요.

2 각각의 원형에 열매 위치를 둥근 선으로 표시해주세요.

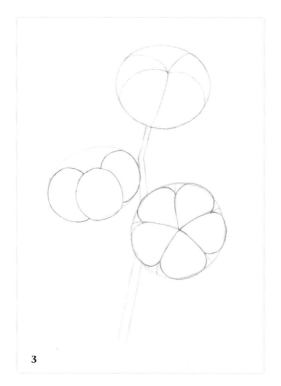

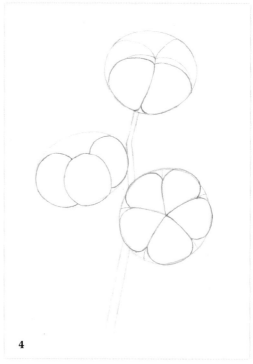

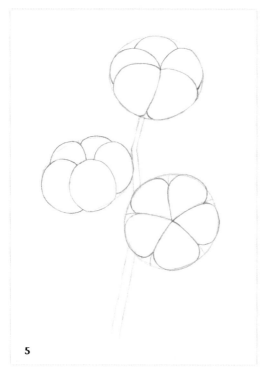

3 중간과 아래에 있는 목화 열매의 형태를 볼록하게
 다듬어 진하게 그려주세요.

4 맨 위의 목화는 앞의 2개의 열매를 볼륨 있는 모양
 으로 다듬어 그려주세요.

5 남은 목화 열매를 볼록하게 그려 넣어주세요.

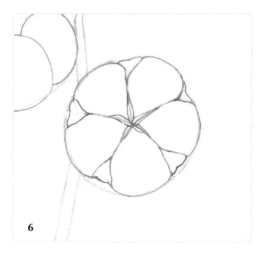

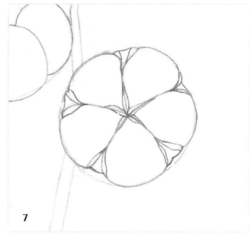

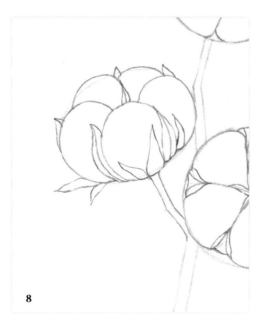

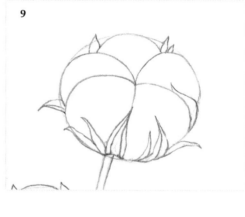

6　아래에 위치한 목화 열매 사이사이에 자연스러운 형태의 껍질을 그려주세요. 원
　안의 열매를 그리고 남은 부분을 활용해 그리면 됩니다.

7　6에서 그린 껍질에 선을 추가해 뒤집어진 느낌을 표현해주세요.

8　중간에 위치한 목화 열매 사이사이에도 자연스러운 형태의 껍질을 그려주세요.

9　맨 위의 목화 열매 사이사이에도 자연스러운 형태의 껍질을 그려주세요. 가운데
　껍질에도 선을 양쪽에 추가해 뒤집어진 느낌을 표현해주세요.

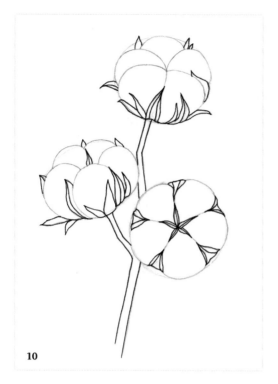

10

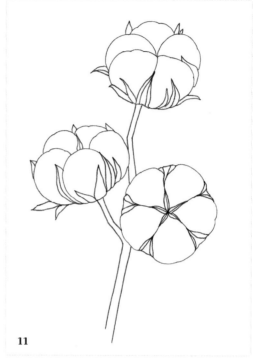

11

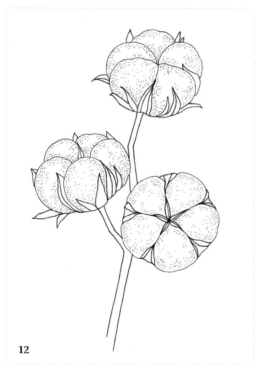

12

10 연필 스케치를 따라 껍질 부분과 가지를 펜 선으로
　　그어주세요(02).

11 목화 열매를 가는 선으로 그어주세요(005).
　　└ **연필선을 그대로 긋지 않고, 테두리가 울퉁불퉁
　　　하게 그려주면 자연스럽답니다.**

12 열매 내부의 군데군데를 점으로 찍어 채워주세요
　　(005).

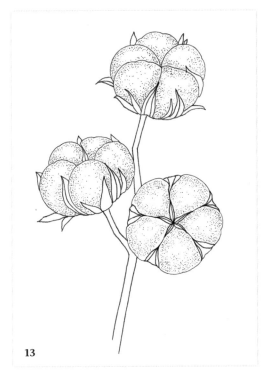

13

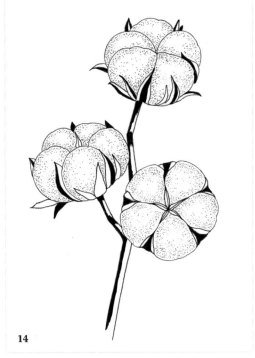

14

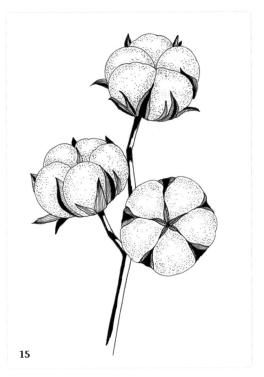

15

13 12에서 찍은 점 주변으로 더 연하게 점을 찍어 채워주세요(003).
 ㄴ 점을 찍을 때 펜촉의 굵기를 다르게 해서 찍으면 더욱 다채롭고 재미있는 느낌을 낼 수 있답니다.

14 가지와 껍질의 어두운 부분을 까맣게 칠해주세요(02).

15 다양한 방향의 선을 사용해 껍질의 남은 부분을 채워주세요(005).

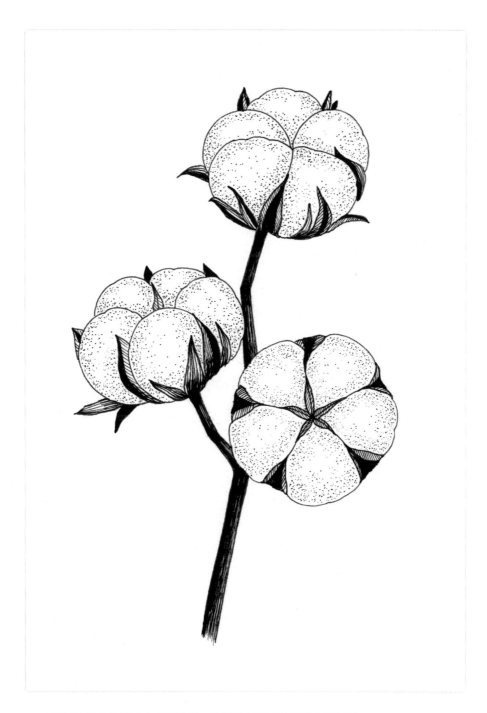

16 가지의 남은 부분을 슥슥 칠하듯 굵는 표현으로 채워 완성해주세요(005).

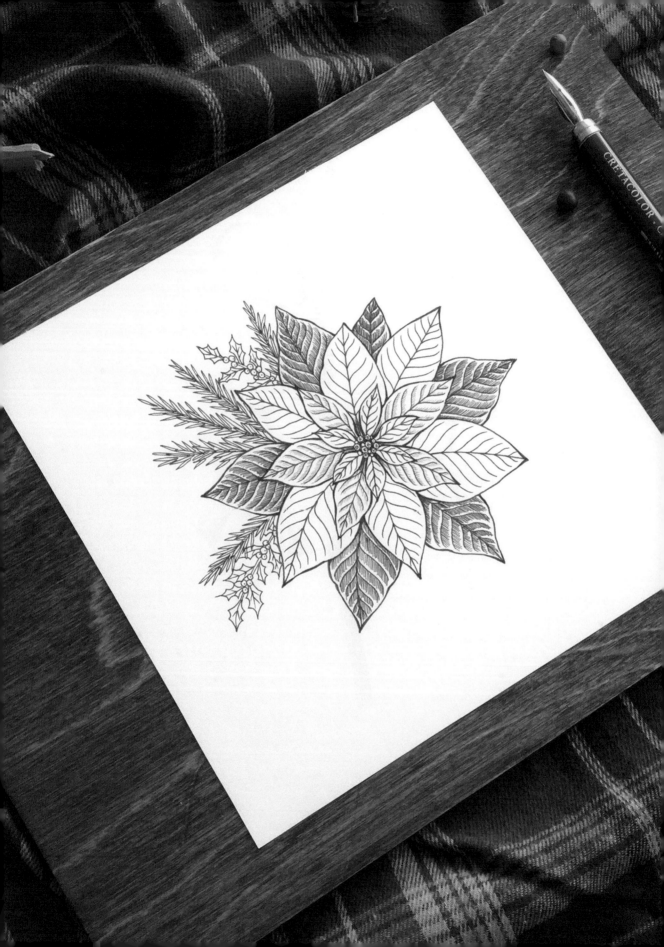

Poinsettia

포인세티아

크리스마스에 교회에 가져갈 선물을 준비하지 못한 멕시코 소녀는 교회로 가는 길에 있는 잡초를 모아 꽃다발을 만들었고, 이 꽃다발을 예수상 아래에 놓자 붉은빛의 포인세티아로 물들었다는 이야기가 전해져요. 그래서 크리스마스를 상징하는 대표적인 꽃이 된 포인세티아는 사실 붉고 큰 잎은 꽃이 아닌 꽃을 보호하는 '포엽'이고, 중앙의 동그란 부분이 꽃이랍니다.

포인세티아 드로잉 Tip
- 중앙의 동그란 꽃 부분 주변으로 별 모양의 포엽이 자라난 형태예요.
- 꽃 부분은 점을 찍어 표현해요.
- 포엽은 바깥으로 갈수록 길고 통통해요.
- 안쪽의 포엽은 밝게 표현하고(붉은색), 바깥의 포엽은 어둡게 표현해요(초록색).

사용한 펜
사쿠라 피그마 마이크론 003 / 005 / 01 / 02

 그리는 법

1

2

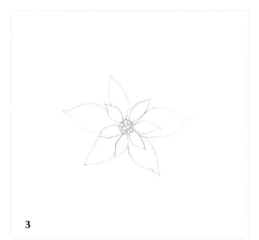

3

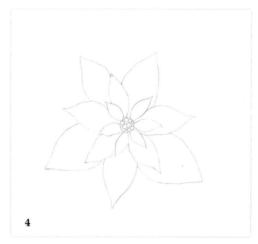

4

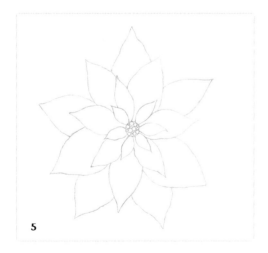

5

1 작은 원을 그리고 주변으로 6개의 포엽을 그려 주세요.

2 원 안에는 더 작은 원을 채워 꽃 부분을 그려주 는데, 크기를 조금씩 다르게 그려주세요.

3 1에서 그린 포엽 사이로 더 큰 크기의 잎을 그 려주세요.

4 3에서 그린 포엽 사이로 더 큰 크기의 잎을 그 려주세요.

5 4에서 그린 포엽 사이로 더 큰 크기의 잎을 그 려주세요.

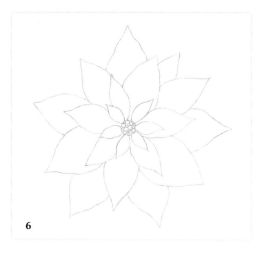

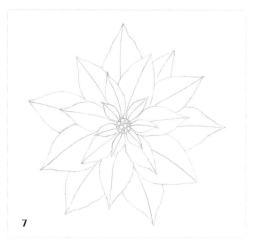

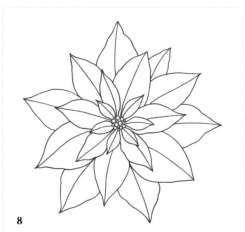

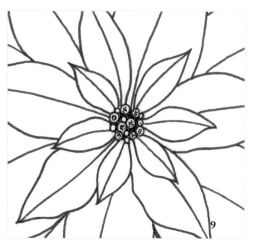

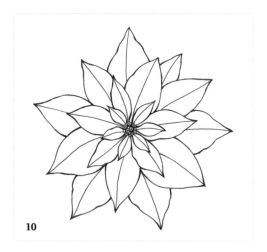

6 **5**에서 그린 포엽 사이로 더 큰 크기의 잎을 그려주세요.

7 포엽의 중심선을 그려주세요.

8 연필 스케치를 따라 펜 선을 그어주세요(02).

9 꽃 부분에서 크기가 큰 원 안에 점을 채워 표현해주세요(01).

10 선의 부분부분을 강조해 입체감을 표현해주세요(02).

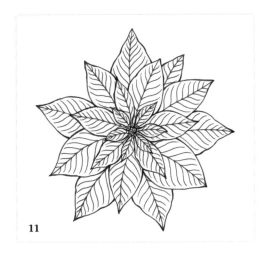

11

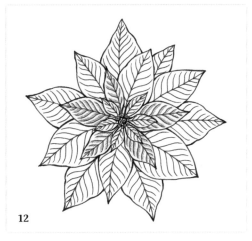

12

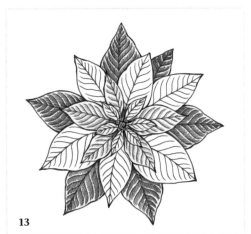

13

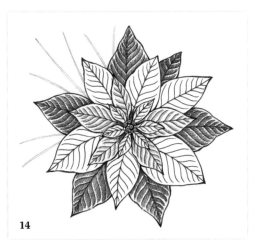

14

15

11 포엽 내부에 주맥 양쪽으로 측맥을 그어주세요 (01).
　└ **자연스러운 곡선으로 그어주세요.**

12 3에서 그린 포엽의 내부를 채워주세요. 가는 선으로 측맥 아래에 짧은 선을 채워주면 됩니다(003).

13 중앙의 꽃 부분 주변 포엽 사이사이를 어둡게 만들고, 가장 바깥의 포엽 내부를 채워주세요. **12**와 같은 방법으로 촘촘한 선을 그어주면 됩니다(005).

14 포인세티아를 장식해볼게요. 연필을 사용해 여러 개의 가지를 그려 넣어주세요.

15 **14**에서 그린 가지 위에 얇은 잎사귀를 펜으로 그려주세요(005).

16 가지의 나머지 부분도 잎사귀를 그려 채워줍니다(005).

17 나머지 가지에는 동그란 열매를 그리고 가지도 펜 선으로 그어주세요(005).

18 열매 주변으로 뾰족한 잎과 잎맥을 추가로 그려 완성해주세요(005).
 └ 장식 식물들은 연필로 자세히 스케치한 뒤에 펜으로 그어주어도 좋습니다.

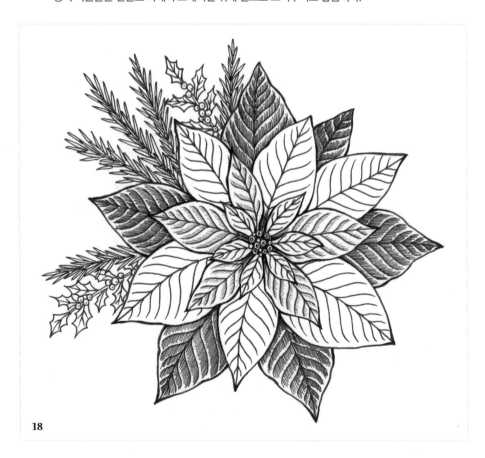

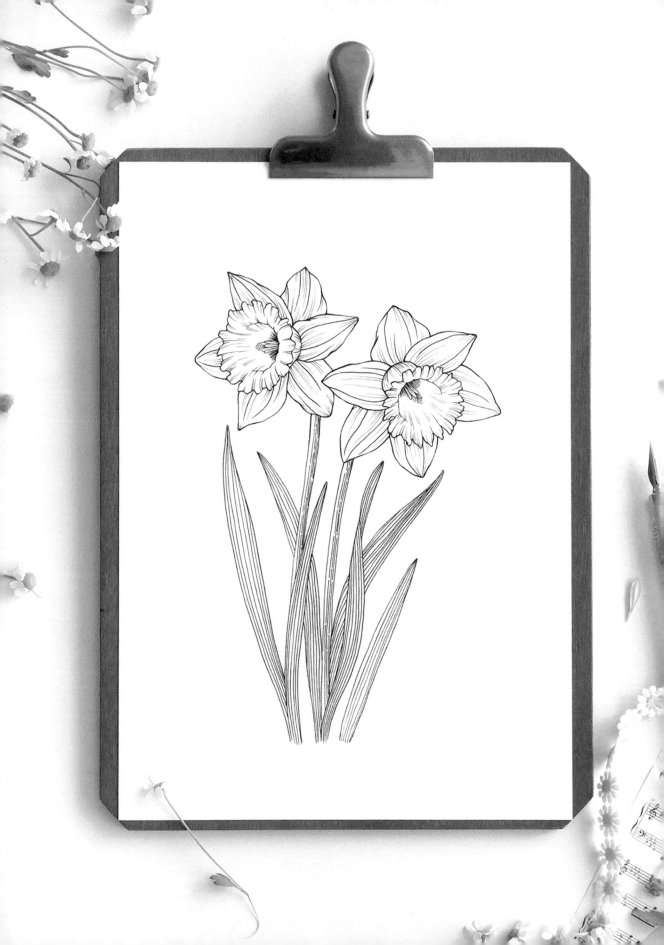

Paperwhite

수선화

12월부터 3월까지 피어나는 대표적인 겨울꽃인 수선화는 '수선(水仙)'이 '물가에 피는 신선'이라는 의미를 갖고 있는 만큼 물가에 주로 자라는 꽃이랍니다. 그리스/로마 신화에 나오는 나르키소스가 물에 비친 자기의 모습을 보고 반한 나머지 물 속에 뛰어들었고, 그 자리에 피어난 꽃이 바로 수선화라고 해요.

수선화 드로잉 Tip

• 수선화는 트럼펫 형태의 꽃이에요.
• 중앙에 돌출된 부분은 '부화관'이라고 해요.
• 부화관의 가장자리는 주름이 많아요.
• 꽃잎은 위, 아래 3장씩 총 6장이 있어요.

사용한 펜

사쿠라 피그마 마이크론 005 / 01

 그리는 법

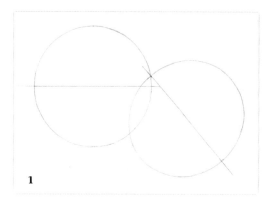

1

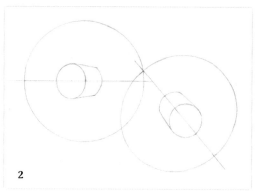

2

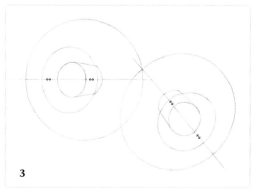

3

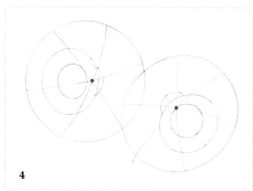

4

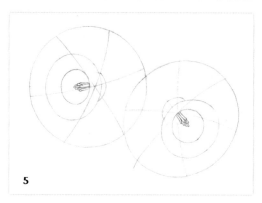

5

1 중심선을 기준으로 대칭이 되게 원과 타원을 그려
 주세요. 서로 겹치게 그려줍니다.

2 각 원의 중앙 부분에 부화관이 될 부분을 원통 모양
 으로 그려주세요.
 └ 1에서 그린 중심선 각도에 맞춰 대칭이 되도록
 그려주면 됩니다.

3 중심선에 대칭으로 타원을 하나씩 더 그려 넣어주
 세요.
 └ 2에서 그린 원과의 간격을 고려하며 그려주세요.

4 중심선 아래쪽으로 기준점을 찍고 6개의 방향으로
 곡선을 그어 꽃잎 위치를 표시해주세요.

5 2에서 그린 원통 안쪽으로 둥글고 길쭉한 모양의
 수술을 붙여서 그리고, 중앙에 세잎클로버 모양의
 암술을 그려주세요.

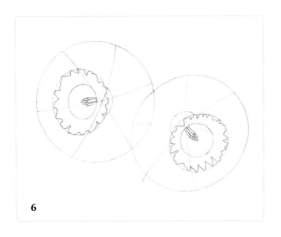

6

6 **3**에서 그린 타원 테두리를 들쑥날쑥하게 그려주세요.

7 왼쪽 꽃부터 꽃잎을 그려볼게요. **4**에서 그린 선 좌우
에 형태를 붙여 3장의 꽃잎을 먼저 그려주세요.
 └ **자연스러운 꽃잎 테두리의 굴곡을 살려 그려주세요.**

8 나머지 선 좌우에도 형태를 추가해 꽃잎 3장을 그려
주세요.

9 오른쪽 꽃도 그려볼게요. 같은 방법으로 3장의 꽃잎
을 자연스럽게 그려주세요.

10 나머지 3장의 꽃잎도 자연스럽게 그려주세요.

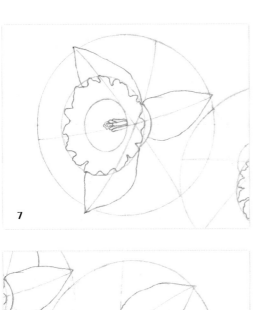

7

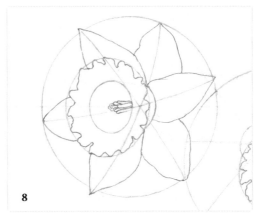

8

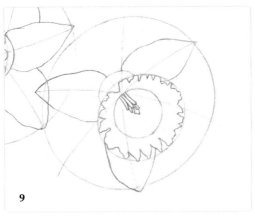

9

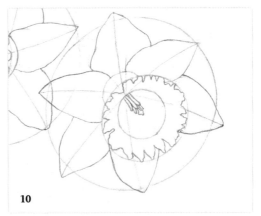

10

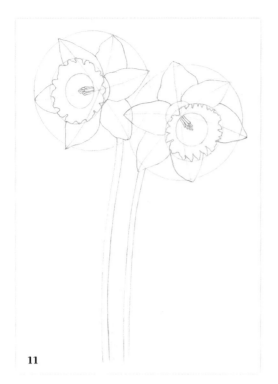

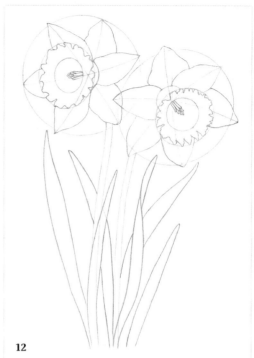

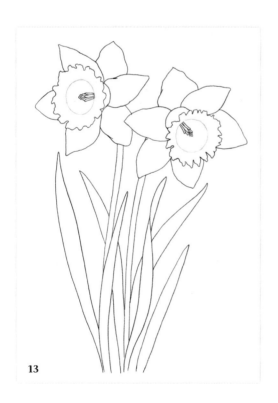

11

12

13

11 꽃과 자연스럽게 연결되도록 줄기를 그려주세요.

12 줄기의 앞, 뒤로 길쭉한 잎사귀를 그려주세요.
 └ 잎의 길이에 변화를 주고, 잎이 꺾이고 서로 겹치
 게 그려주면 훨씬 자연스럽답니다.

13 작은 원을 제외하고 연필 스케치를 따라 펜 선을
 그어주세요(수술과 암술 005, 나머지 부분 01).

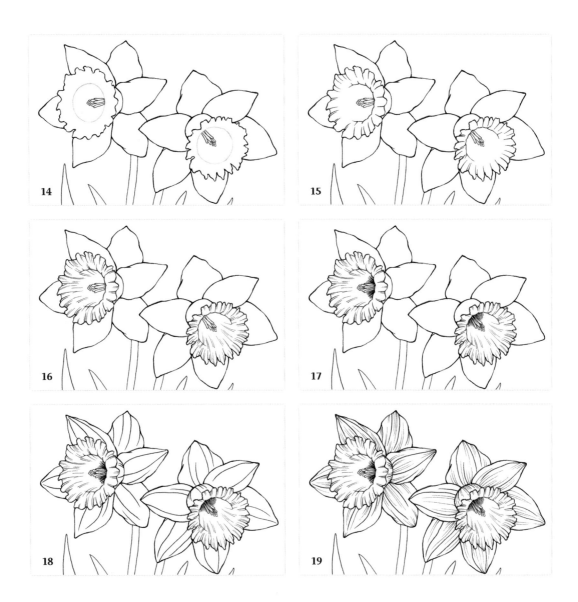

14 꽃잎과 부화관의 선을 부분부분 강조해 입체감을 표현해주세요(01).

15 13에서 남겨두었던 원의 절반 정도를 둥근 선을 그어 연결해주고, 들쑥날쑥한 테두리에 선을
그어 주름을 표현해주세요(01).

16 가는 선을 추가해 주름 느낌을 더 표현해주세요(005).
　└ 암술, 수술이 있는 꽃 안쪽으로 들어가는 방향의 선을 그어주세요.

17 수술머리에 가는 선을 하나씩 그어주고, 안쪽 공간을 촘촘한 선으로 어둡게 채워주세요(005).

18 꽃잎의 진한 결을 자연스럽게 그어주세요(01).
　└ 꽃잎의 둥근 형태를 고려하며 그어주세요.

19 꽃잎 위, 아래로 가는 선을 추가해 결을 표현해주세요(005).

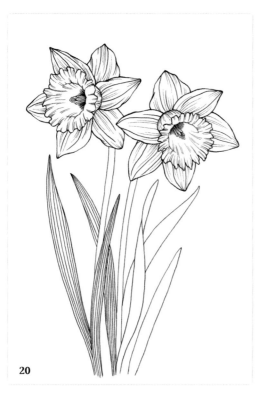

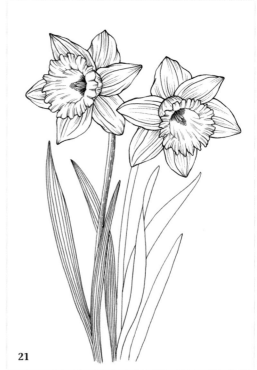

20 잎사귀의 형태를 따라 긴 선을 그어 채워주세요(005).

21 줄기의 오른쪽 부분을 점선으로 채워주세요(005).

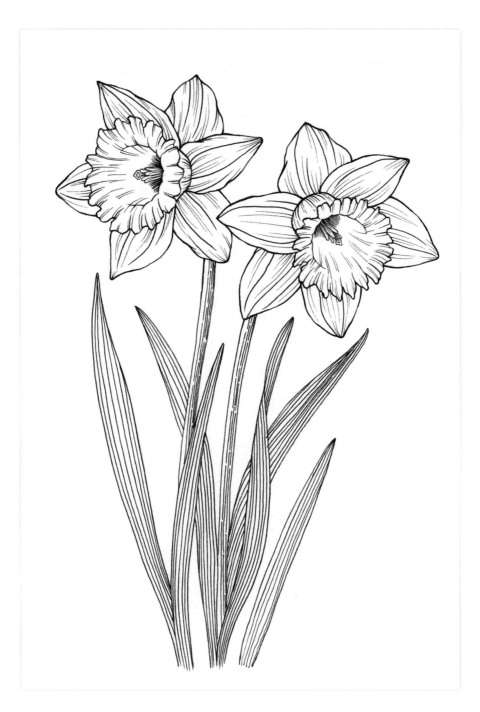

22 나머지 잎사귀와 줄기도 **20~21**의 과정과 같은 방법으로 채워 완성해주세요(005).

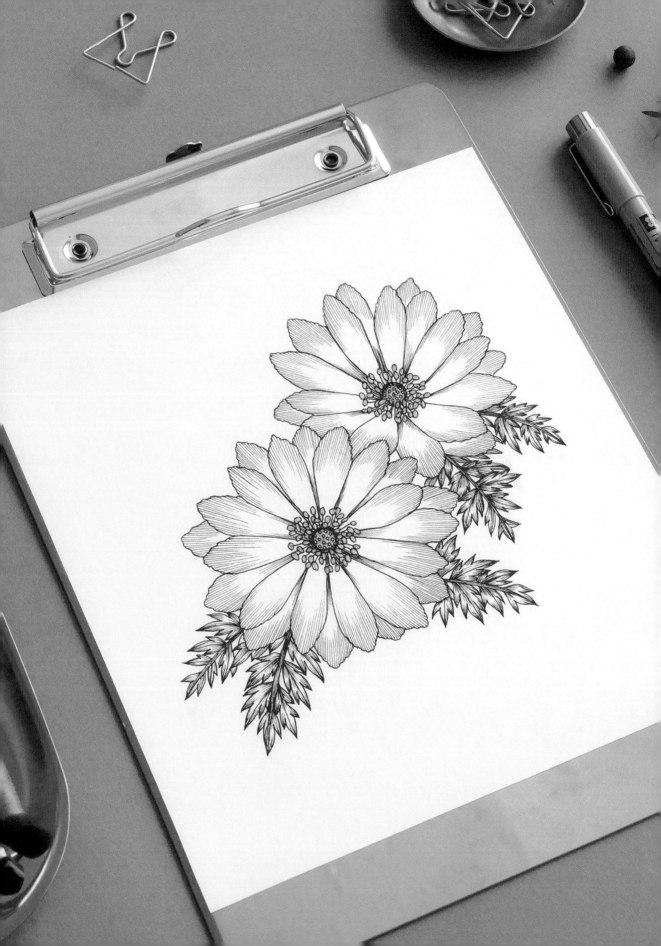

Adonis amurensis

복수초

복수초의 복(福)은 행복을, 수(壽)는 장수를 의미해요. 때 이른 봄, 눈이 녹기 전에 눈 속에서 피어난다고 하여 '빙리화', '얼음새꽃'이라고 부르기도 하고 새해가 되면 가장 먼저 꽃이 핀다고 하여 '원일초'라고도 부른대요. 황금빛 색이 아주 매력적인 이 꽃은 날씨가 화창하면 꽃잎이 열리고, 흐린 날에는 꽃잎을 닫는 속성이 있다고 해요.

복수초 드로잉 Tip

- 활짝 핀 복수초는 원반 형태를 하고 있어요.
- 암술에는 돌기가 여러 개 나 있고, 수술이 굉장히 많아요.
- 길고 뾰족한 꽃잎이 여러 장이에요.
- 꽃잎의 끝은 톱니처럼 뾰족해요.
- 잎사귀도 뾰족한 모양으로 생겼어요.

사용한 펜

사쿠라 피그마 마이크론 005 / 01

 그리는 법

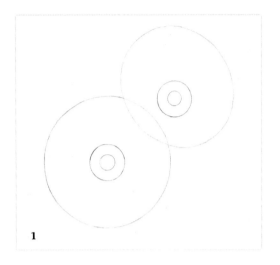

1

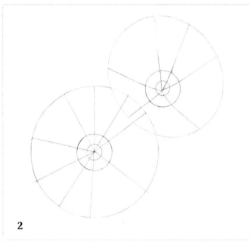

2

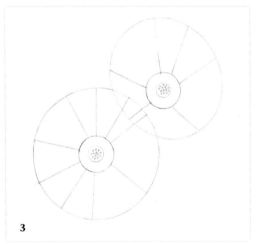

3

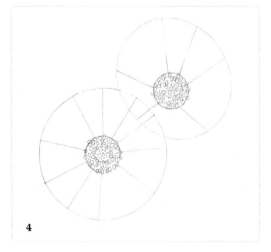

4

1 아래의 꽃은 정면의 원형으로, 오른쪽 꽃은 약간 기울어진 타원형으로 그리고, 내부에 2개의 작은 원을 그려 넣어주세요.

2 가장 작은 원의 중심에서부터 방사형으로 뻗는 선을 그어주세요.

3 작은 2개의 원 안의 선은 헷갈리지 않게 지우개로 지우고, 중앙에 작은 동그라미를 여러 개 그려 넣어 암술 돌기를 표시해주세요.

4 두 번째 원 안으로 작은 타원을 여러 개 그려 수술머리를 표현해주세요.

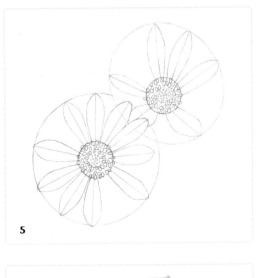

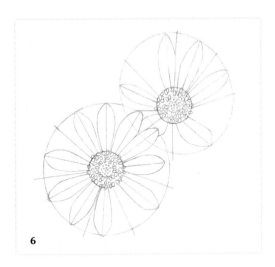

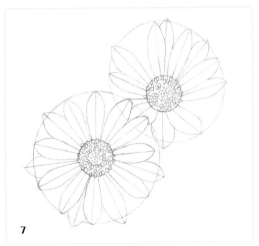

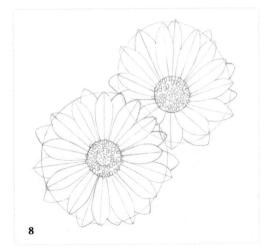

5 3에서 그린 선 양쪽에 형태를 추가해 꽃잎을 그려주세요.

6 꽃잎 사이사이 남은 공간에 선을 추가로 그어주세요.

7 6에서 그린 선 양쪽에 형태를 추가해 꽃잎을 그려주세요.

8 같은 방법으로 꽃잎 사이사이 남은 공간에 꽃잎을 추가로 그려 넣어주세요.

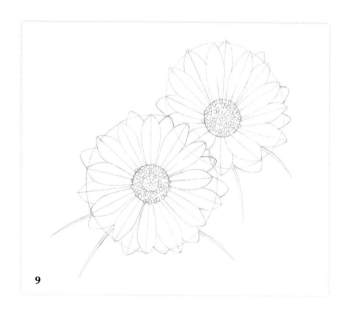

9

10

11

9 꽃 아래에 길고 뾰족한 주맥을 그려주세요.

10 주맥의 끝에는 3갈래의 잎사귀를 그리고, 양쪽에는 ㅅ자로 측맥을 그어주세요.

11 측맥마다 3~5갈래로 갈라진 뾰족한 잎사귀를 그려주세요.

12 나머지 잎맥에도 **10~11** 과정과 같은 방법으로 잎사귀를 그려주세요.

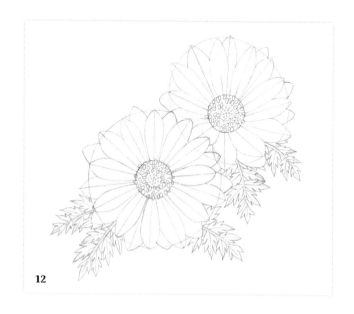

12

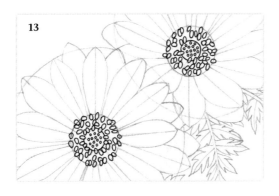

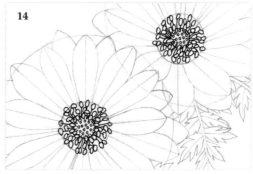

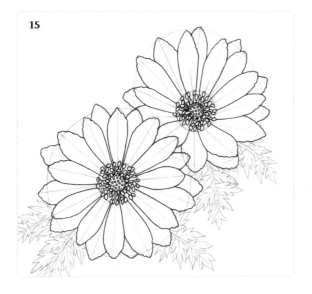

13 암술과 돌기, 수술머리를 펜 선으로 그어주세요(01).

14 암술과 수술머리를 연결하는 선을 추가로 그어주세요(01).

15 꽃잎은 연필 스케치를 바탕으로 끝부분을 뾰족하게 표현하며 펜 선을 그어주세요(01).
　　└ 연필로 **뾰족한 부분을 먼저 그린 후에 펜 선을 그어도 좋습니다.**

16 잎사귀도 펜 선을 그어주세요(01).

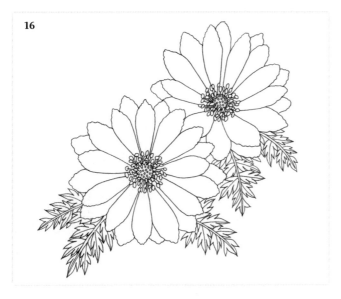

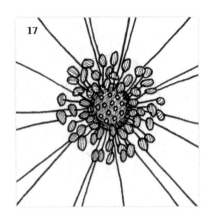

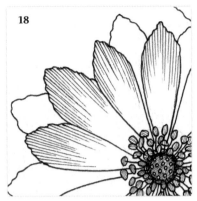

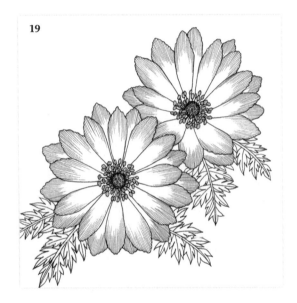

17 가는 펜 선으로 수술머리와 암술을 채워주고,
　　암술의 가장자리는 선을 추가해 어둡게 만들어
　　주세요(005).

18 꽃잎의 끝부분에 길이가 다른 선을 촘촘하게
　　그어 결을 표현해주세요(005).
　　└ 암술이 있는 중심 부분을 향하도록 방향을 신
　　　경 쓰며 그어주세요.

19 나머지 꽃잎도 18과 같은 방법으로 결을 표현
　　해주세요(005).

20 수술 근처 꽃잎이 겹치는 부분에도 선을 채워
　　어둡게 만들어주세요(005).

21 잎사귀는 뾰족한 가장자리와 주맥 주변에 짧고
　　가는 선을 채워 표현해주세요(005).

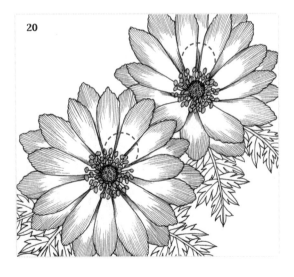

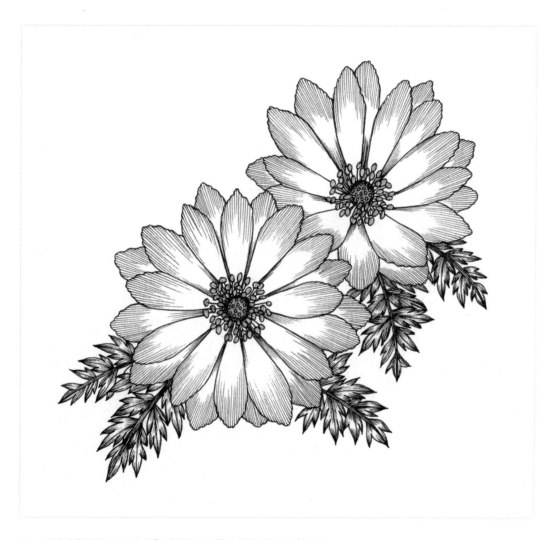

22 나머지 잎사귀도 **21**과 같은 방법으로 표현해 완성해주세요(005).

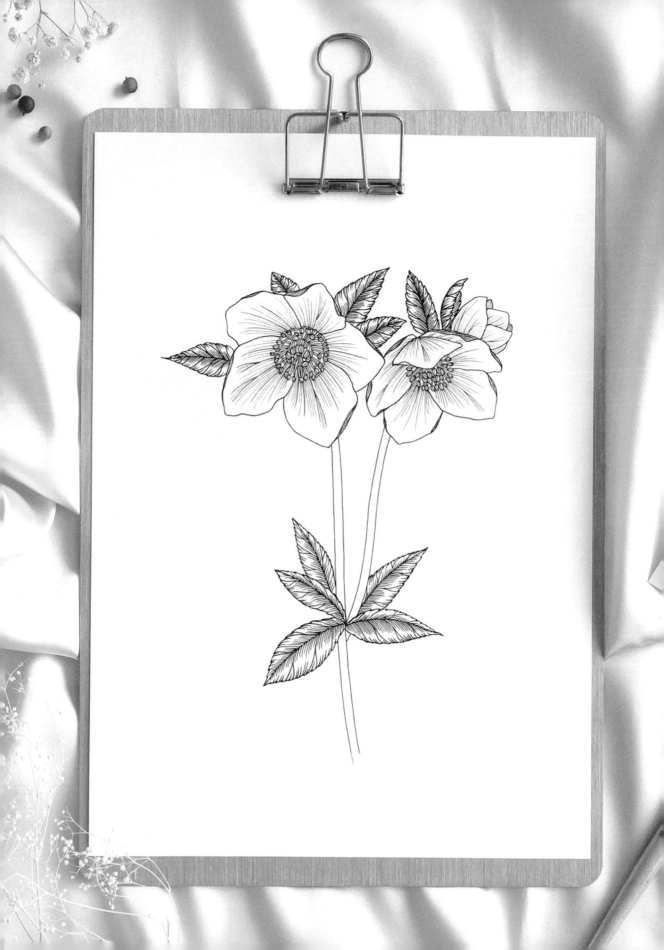

Hellebore

헬레보루스

'크리스마스 로즈'라고도 불리는 헬레보루스는 크리스마스 전후로 꽃이 피어 붙여진 이름이라고 해요. 아기 예수의 탄생에 드릴 선물이 없어 울고 있는 양치기 소년의 눈물을 천사가 꽃으로 만들어주었는데, 그게 바로 헬레보루스였대요. 그래서인지 겸손하게 고개를 숙인 모습으로 피어나는 특징을 갖고 있어요.

헬레보루스 드로잉 Tip

- 헬레보루스는 별 모양을 하고 있어요.
- 꽃이 아래를 향해 숙인 모습으로 피어나요.
- 암술은 3개이고 뾰족한 모양이에요.
- 수십 개의 수술은 동그란 형태예요.

사용한 펜

사쿠라 피그마 마이크론 003 / 005 / 01 / 02

1 ┼자 선을 기준으로 크기가 다른 오각형을 겹치게 그려주세요.

2 왼쪽 꽃부터 그려볼게요. ┼자 선을 기준으로 위치를 잡아 원을 그리고, 5개의 곡선을 그려 꽃잎의 위치를 나누어 주세요.

3 가운데 원 안에 작은 원과 둥근 선을 겹쳐 그려주세요.

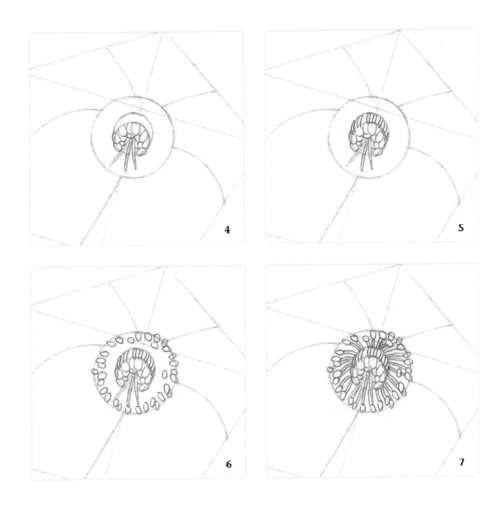

4 　작은 원 중심에서 뾰족한 모양의 암술 3개를 그려주고, 주변으로 동그라미를 넣어 수술머리를 그려
　　주세요.

5 　아래에 짧은 곡선을 그려 수술대를 표현해주세요.

6 　나머지 원 안에는 작은 동그라미를 그려 수술머리를 표현해주세요.

7 　안쪽으로 모이듯이 수술머리와 연결해 수술대를 그려주세요.

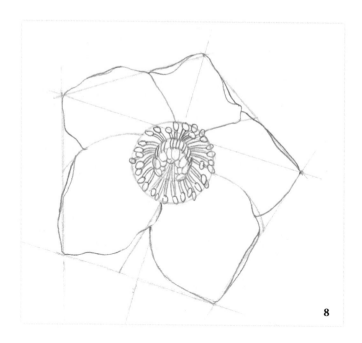

8 8

8 2에서 나눈 틀 안에 자연스러운 꽃잎 테두리를 그려주세요. 부분부분에
　 는 꽃잎이 접힌 표현도 추가해주세요.

9 오른쪽 꽃을 그려볼게요. 위쪽에 마름모꼴과 원형을 붙여 그려주세요.

10 남은 오각형 공간 안에 선을 그어 꽃잎 위치를 표시해주세요.

9 9

10 10

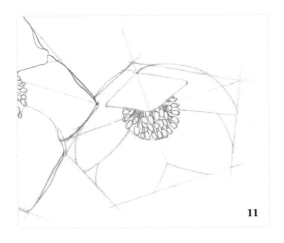

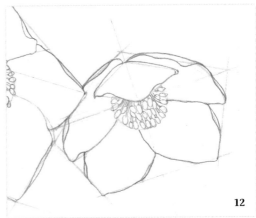

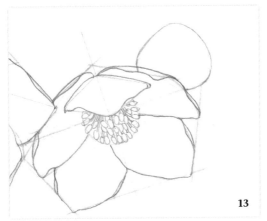

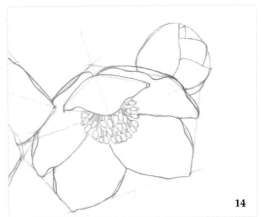

11 타원형의 수술머리를 그리고 위쪽으로 향하는 수술대를 그려주세요.

12 10에서 그린 틀 안에 자연스러운 꽃잎 테두리를 그려주세요. 부분부분에는 꽃잎이 접힌 표현도 추가해주세요.

13 오른쪽 위에 측면 모습의 꽃도 추가해볼게요. 그릇 모양의 형태를 그려주세요.

14 곡선을 사용해 꽃잎을 나누어주세요.

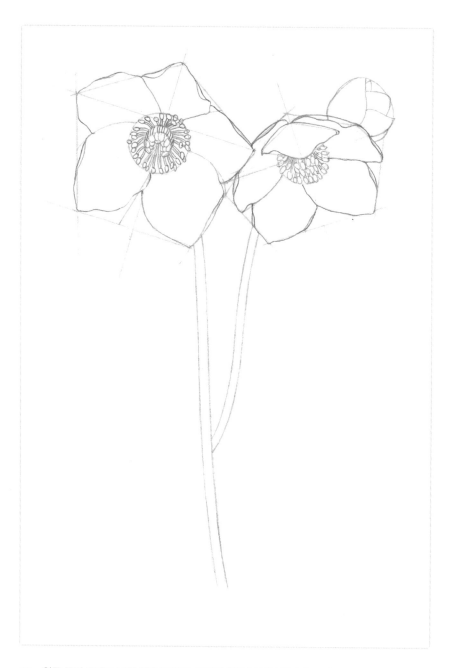

15 왼쪽 꽃의 줄기를 먼저 길게 그리고, 오른쪽 꽃의 줄기를 연결해 그려주세요.

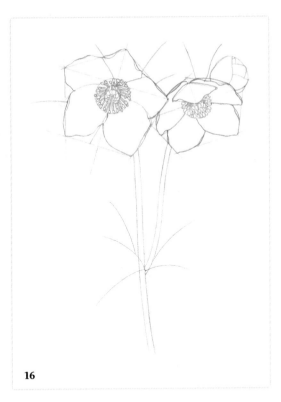

16

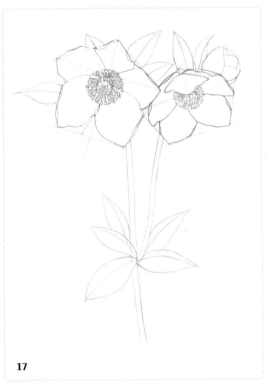

17

16 꽃 주변과 줄기 양옆으로 주맥을 그려주세요.

17 주맥 좌우로 끝이 뾰족한 형태를 붙여 잎사귀
　　를 그려주세요.

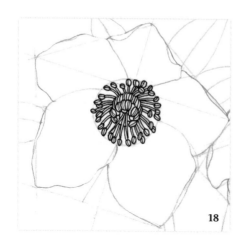

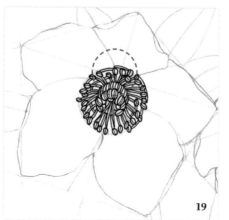

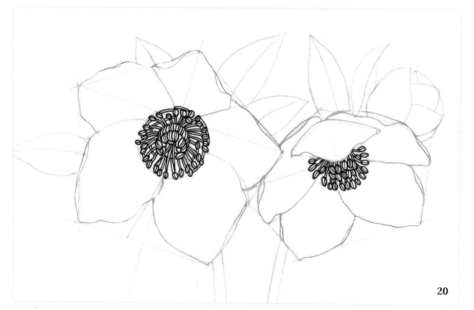

18 펜으로 왼쪽 꽃의 수술과 암술을 먼저 그어주세요(암술과 수술 01, 수술머리 선 추 가 005).

19 수술 사이사이에 가로 선을 추가해서 꿀샘을 그려주세요(01).
 └ 꿀샘은 헬레보루스의 꽃이 퇴화한 곳인데, 생략해도 괜찮습니다.

20 오른쪽 꽃의 수술도 펜 선을 그어줍니다(수술 01, 수술머리 선 추가 005).

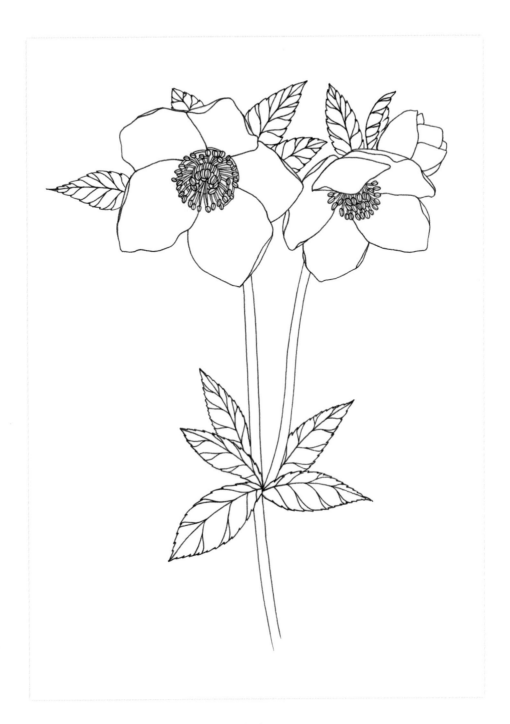

21 남은 연필 스케치를 따라 펜 선을 그어주세요(02).

 └ 잎사귀의 테두리는 **뾰족뾰족**하게 그려주고, 측맥은 Y자 모양으로 그어주세요. 연필로 먼저 그린 뒤에
 펜 선을 그어도 좋습니다.

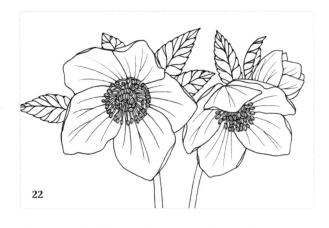

22

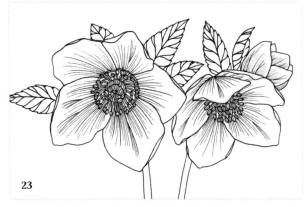

23

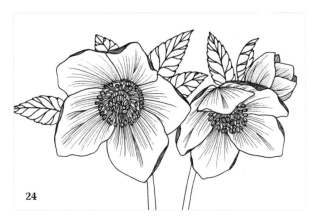

24

22 3개의 꽃 모두 꽃잎에 진한 선으로 꽃
잎 무늬를 그려주세요(02).

23 22에서 그린 선 사이사이에 가는 선을
추가해 결을 표현해주세요(003).

24 꽃잎의 접힌 부분을 촘촘한 선으로 어
둡게 채워주세요(003).

25 잎사귀는 측맥의 방향을 따라 중심과
가장자리 부분에 선을 추가해 채워주
세요(01).

└ 중심 부분에는 촘촘하게, 가장자리
부분에는 듬성듬성 선을 넣어 차이를
주면 더욱 자연스러운 느낌이 나요.

25

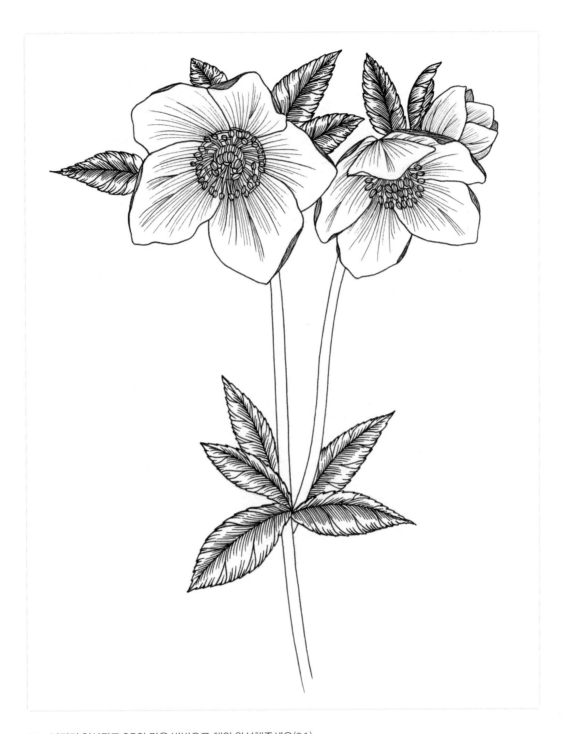

26 나머지 잎사귀도 **25**와 같은 방법으로 채워 완성해주세요(01).

APPLY

FLOWERS

Part 5

。

응
용
하
기

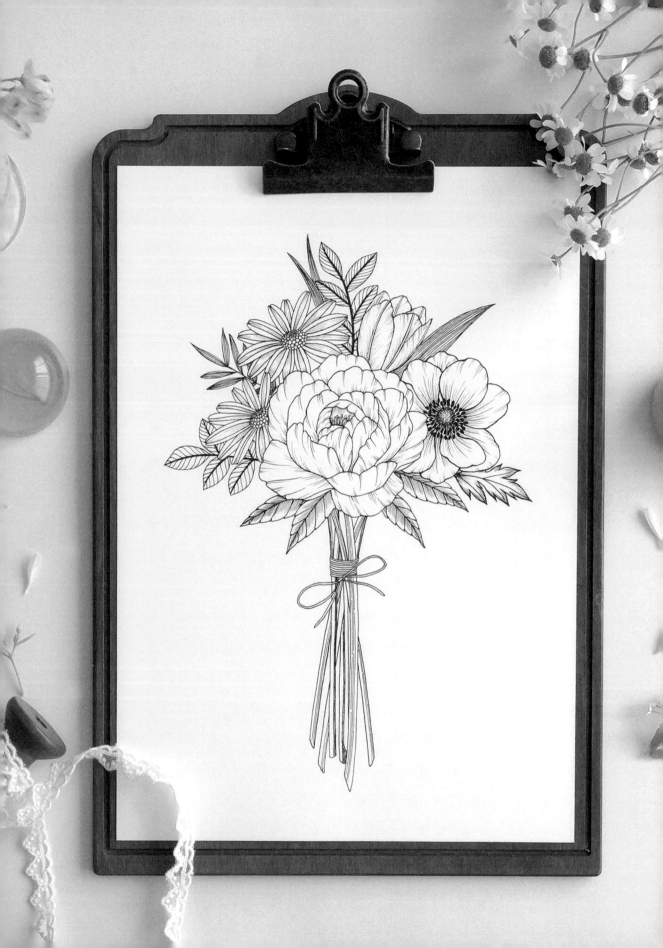

꽃다발 그리기

앞에서 그린 꽃과 잎들을 조합해 풍성한 꽃다발을 그려보아
요. 특별한 기념일에 직접 손으로 그린 꽃다발을 선물해보면
어떨까요?

꽃다발 드로잉 Tip

- 크기와 구조, 생김새가 각각 다른 꽃을 조합하면 균형 있게
 꽃다발을 그릴 수 있어요.
- 꽃이 갖고 있는 잎사귀 외에 다른 생김새의 잎을 추가해 더
 욱 풍성하게 만들어주세요.
- 꽃의 줄기는 자연스럽게 모아 끈으로 묶은 형태로 표현해요.

사용한 펜

사쿠라 피그마 마이크론 005 / 01 / 02

 그리는 법

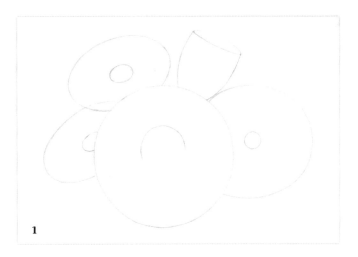

1

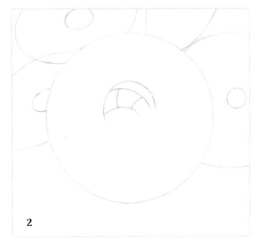

2

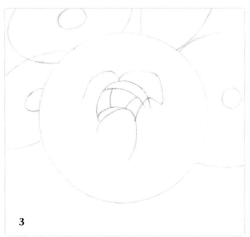

3

1 　중앙의 큰 원형(작약)을 중심으로 주변으로 데이지, 튤립, 아네모네가 들어갈 형태를 그려주세요.

2 　작약의 형태를 먼저 그려볼게요. 중앙 반원에 선을 추가해 중심 꽃잎 형태를 그려주세요.

3 　2의 형태를 감싸듯이 꽃잎 형태를 추가로 그려주세요.

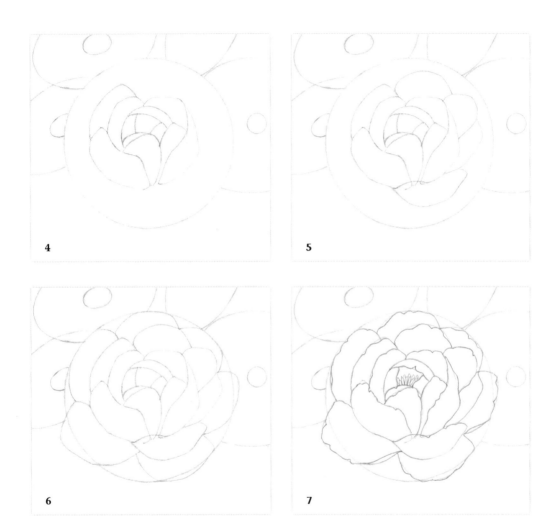

4 3의 형태를 감싸듯이 꽃잎 형태를 추가로 그려주세요.

5 4의 형태를 감싸듯이 꽃잎 형태를 추가로 그려주세요.

6 바깥 원을 기준으로 나머지 꽃잎 형태를 추가로 그려주세요.

7 수술을 그려주고, 꽃잎의 테두리를 자연스럽게 다듬어 진하게 그려주세요.

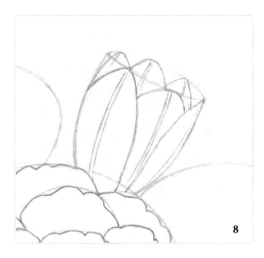

8 튤립에도 꽃잎 형태를 나눠주고, 꽃잎 중심 결을 두 줄로 그려주세요.

9 오른쪽 아네모네도 중심에 타원을 하나 더 그려 넣어주고, 3장의 꽃잎을 그려주세요.

10 9의 꽃잎과 겹쳐지게 3장의 꽃잎을 그려주세요.

11 10의 꽃잎과 겹쳐지게 나머지 3장의 꽃잎을 그려주세요.

12 아네모네 꽃잎의 테두리를 자연스럽게 다듬어 진하게 그려주세요.

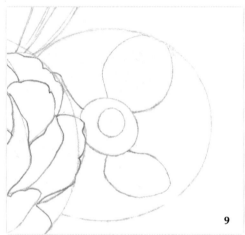

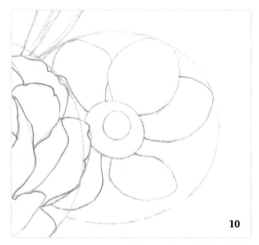

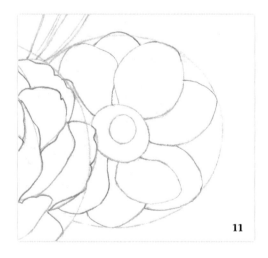

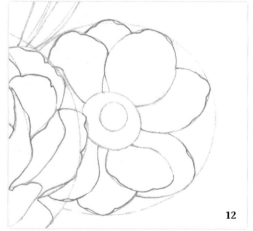

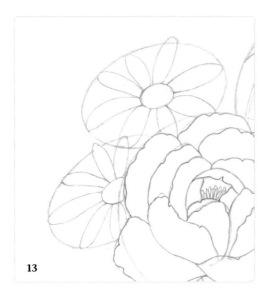

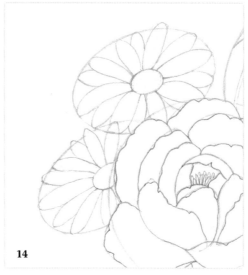

13 데이지 꽃도 타원 안으로 꽃잎을 그려주세요.

14 13의 꽃잎 사이사이에 추가로 꽃잎을 그려주세요.

15 스케치한 꽃 사이사이에 바깥으로 향하는 잎사귀들을 그려주세요.
　└ 각 꽃에 맞는 잎사귀를 넣어주고, 남는 공간에는 생김새가 다른 잎사귀를 넣어 풍성하게 꾸며주세요.

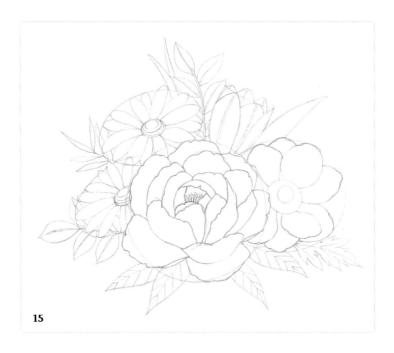

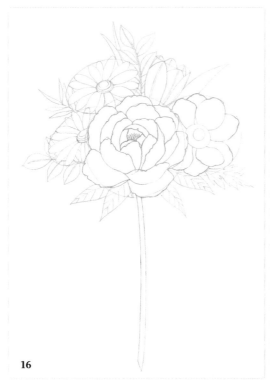

16

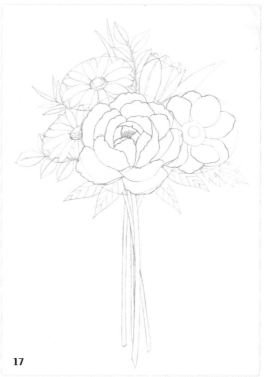

17

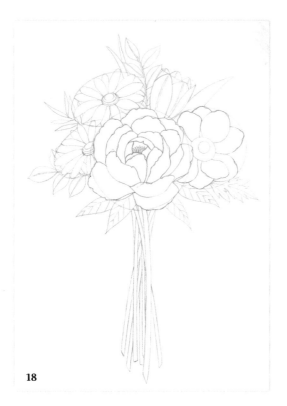

18

16 작약과 이어지는 중심 줄기를 그려주세요.

17 16의 줄기 뒤쪽으로 자연스럽게 겹쳐지는 줄기를 3개 그려 넣어주세요.

18 17의 줄기 뒤쪽으로 겹쳐지는 줄기를 여러 개 그려 넣어주세요.

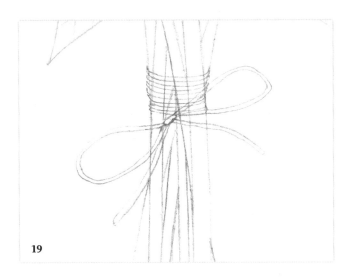

19

19 줄기 위쪽에 감긴 매듭과 리본 모양을 추가로 그려주세요.

20 펜으로 작약 꽃과 잎을 그려주세요.
 └ 작약 그리는 법(73페이지) 참고

21 펜으로 아네모네 꽃과 잎을 그려주세요.
 └ 아네모네 그리는 법(63페이지) 참고

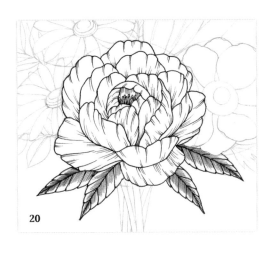

20

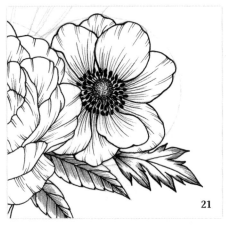

21

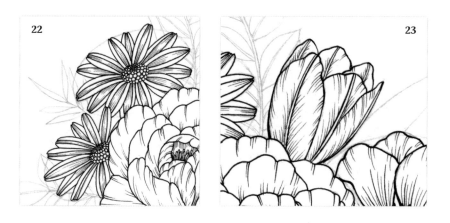

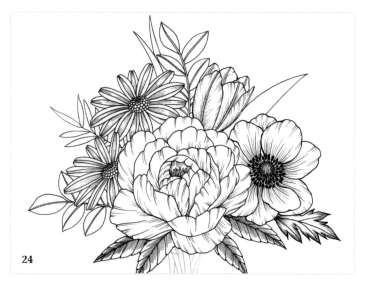

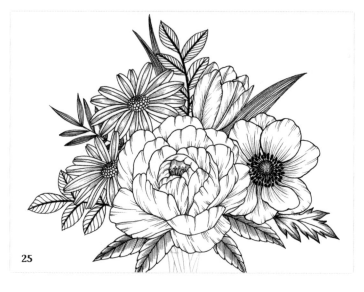

22 펜으로 데이지 꽃을 그려주세요.
└ **데이지 그리는 법(161페이지)
참고**

23 펜으로 튤립을 그려주세요.
└ **튤립 그리는 법(43페이지) 참고**

24 남은 잎사귀를 펜으로 그어주세요
(01).

25 잎사귀 내부를 각각 다르게 펜으로
채워 표현해주세요(005).

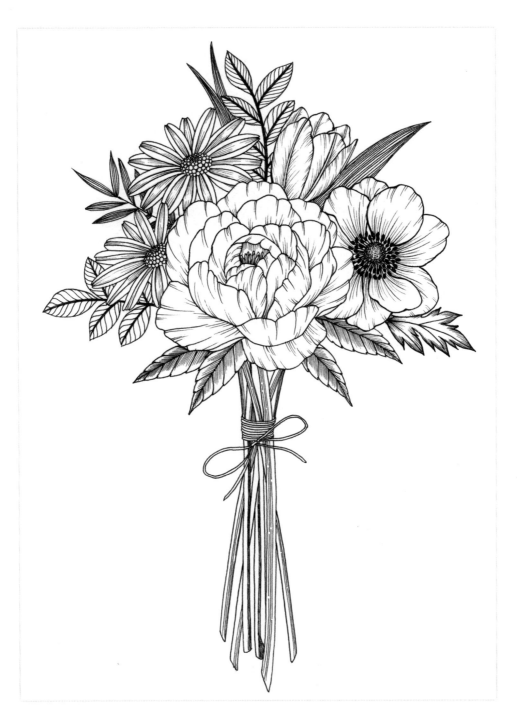

26 매듭과 줄기를 펜 선으로 그어주고, 줄기 내부는 부분부분 점선으로 채워 완성해주세요(줄기와 매듭 01, 점선 005).

Happy Birthday to You!

Thank you so much

보더 장식 그리기

앞에서 배운 꽃들로 보더(Border) 장식을 할 수 있어요. 초대
장이나 편지지에 응용해 보다 기억에 남는 메시지를 전해보
세요.

보더 장식 드로잉 Tip

• 자를 사용해 선을 그리고 선 주변을 꽃과 잎으로 예쁘게 꾸
 며요.
• 선 안에는 전하고 싶은 문구를 적어 완성해요.
• 벚꽃과 델피니움으로 장식해볼게요.

사용한 펜

사쿠라 피그마 마이크론 003 / 005 / 01

 그리는 법

1

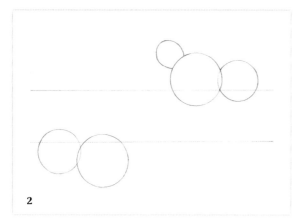

2

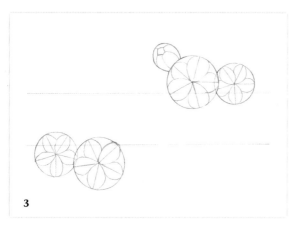

3

1 종이 위에 자로 선을 그어 메시지를 쓸 부분을 만들어주세요.

2 각각 크기가 다른 원을 그려 꽃의 위치를 표시해주세요.

3 원에 꽃잎 형태를 그려 넣어주세요.
 └ **벚꽃 그리는 법(35페이지) 참고**

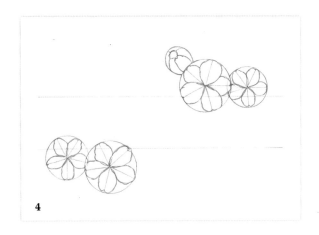

4

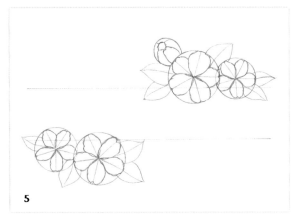

5

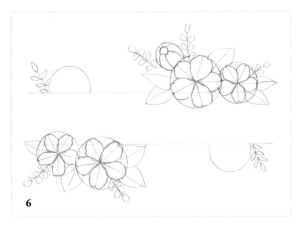

6

4 벚꽃 잎의 테두리를 자연스럽게 다듬
어 그려주세요.

5 꽃 사이사이에 잎사귀를 추가로 그려
주세요.

6 좌우 양 끝에 델피니움이 들어갈 반원
과 잎사귀를 그려주세요.

　└ 1에서 그린 선에 가려지도록 그려주
　　세요.

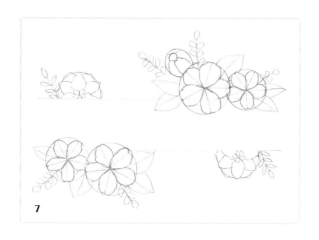

7

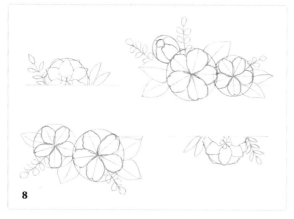

8

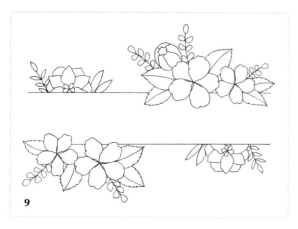

9

7 반원 안에 델피니움을 그려 넣어주세요.
ㄴ 델피니움 그리는 법(107페이지) 참고

8 꽃 옆으로 길쭉한 잎사귀도 그려 넣어주세요.

9 연필 스케치를 바탕으로 선과 꽃, 잎사귀를 펜 선으로 그어주세요(01).

10 위쪽의 벚꽃과 잎사귀를 가는 펜 선으로 표현해주세요.
ㄴ 벚꽃 그리는 법(35페이지) 참고

11 같은 방법으로 아래쪽 벚꽃과 잎사귀를 표현해주세요.

12 델피니움과 잎사귀도 가는 펜 선으로 표현해주세요(꽃 내부 003, 잎사귀 005).
ㄴ 델피니움 그리는 법(107페이지) 참고

13 반대편 델피니움과 잎사귀도 같은 방법으로 표현해주세요.

14 선 안에 쓰고 싶은 문구를 넣어주면 완성!

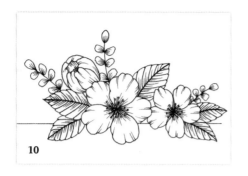

10

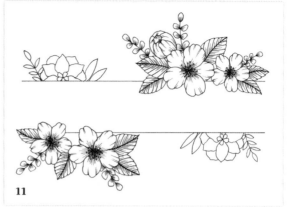

11

12

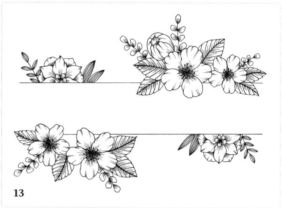

13

Thank you so much

14

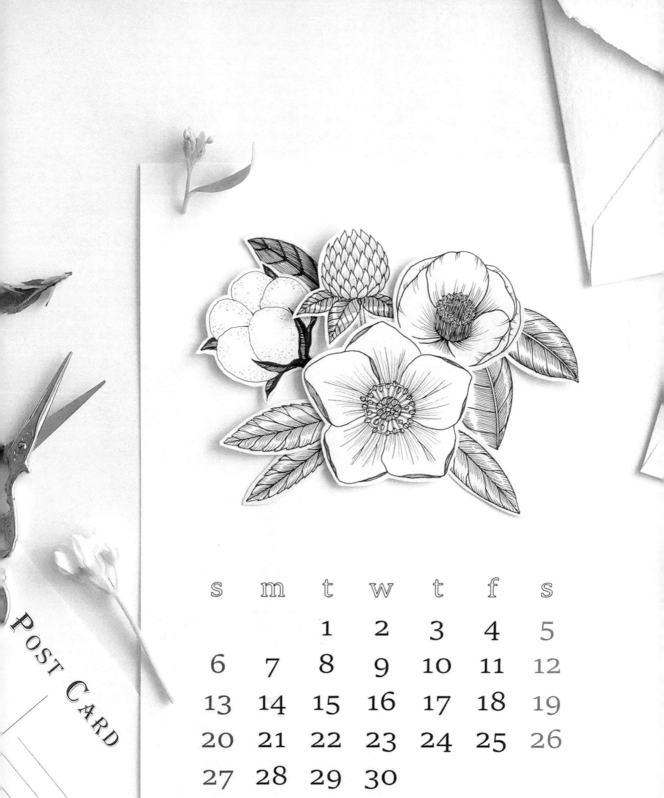

s	m	t	w	t	f	s
		1	2	3	4	5
6	7	8	9	10	11	12
13	14	15	16	17	18	19
20	21	22	23	24	25	26
27	28	29	30			

입체 장식 만들기

꽃 그림을 모양에 맞게 잘라 봉투, 편지지, 달력 등을 장식해
나만의 굿즈를 만들어보세요.

입체 장식 드로잉 Tip

• 그림을 그린 뒤에 가위나 아트나이프로 하나씩 잘라요.

• 낱개의 그림을 서로 겹치게 붙여서 입체로 장식해요.

• 스티커처럼 어디에나 활용할 수 있어요.

사용한 재료

종이(캔손 1557 드로잉북), 연필, 지우개, 펜,
가위 또는 아트나이프, 양면테이프 또는 풀

 그리는 법

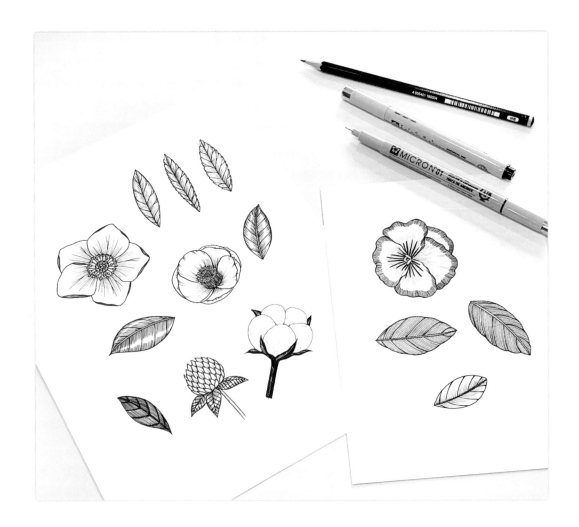

1 앞에서 배운 내용을 적용해 장식으로 사용할 꽃과 잎사귀를 펜으로 그려줍니다.
 └ 내용과 같이 낱개로 그려도 되고, 꽃과 잎사귀의 조합을 그려도 좋습니다.

2 그림 가장자리와 살짝 떨어진 위치에 연필로 커팅 선을 표시합니다.
 └ 테두리를 만들어도 좋고, 그림의 가장자리에 맞춰 테두리 없이 잘라도 좋습니다.

3 커팅 선에 맞게 가위 또는 아트나이프로 그림을 잘라줍니다.

4 순서에 맞게 양면테이프 또는 풀로 붙여 장식을 만들어줍니다.

5 꾸미고자 하는 곳에 붙여 장식으로 활용합니다.

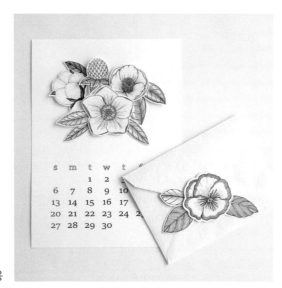

입체 장식 활용

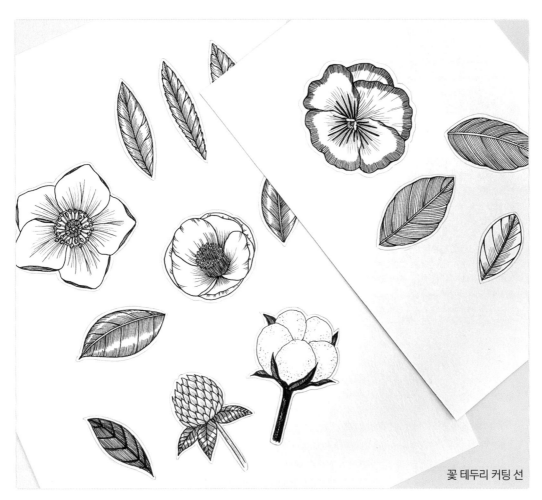

꽃 테두리 커팅 선

나디아아뜰리에의
펜으로 그리는 사계절 꽃

초판 1쇄 발행 2022년 8월 20일
초판 2쇄 발행 2022년 9월 20일

지은이 김나현
펴낸이 이지은
펴낸곳 팜파스
기획 · 진행 이진아
편집 정은아
디자인 박진희
마케팅 김민경, 김서희

출판등록 2002년 12월 30일 제10-2536호
주소 서울시 마포구 어울마당로5길 18 팜파스빌딩 2층
대표전화 02-335-3681 **팩스** 02-335-3743
홈페이지 www.pampasbook.com | blog.naver.com/pampasbook
인스타그램 www.instagram.com/pampasbook
이메일 pampas@pampasbook.com

값 22,000원
ISBN 979-11-7026-503-0 (13650)